# EL ARTE DE ESCUCHAR

POR LA AUTORA DE *EL CAMINO DEL ARTISTA*

# JULIA CAMERON

# EL ARTE DE ESCUCHAR

## DESCUBRE UNA CREATIVIDAD MÁS PROFUNDA Y PLENA

Papel certificado por el Forest Stewardship Council®

Penguin
Random House
Grupo Editorial

Título original: *The Listening Path*

Primera edición: junio de 2022

© 2021, Julia Cameron
Publicado por acuerdo con la agencia literaria David Black a través de International Editors' Co.
© 2022, Penguin Random House Grupo Editorial, S. A. U.
Travessera de Gràcia, 47-49. 08021 Barcelona
© 2022, María del Mar López Gil, por la traducción

Printed in Spain – Impreso en España

ISBN: 978-84-03-52263-3
Depósito legal: B-5486-2022

Compuesto en Mirakel Studio, S. L. U.

Impreso en Limpergraf, S.L.
Barberà del Vallès (Barcelona)

AG 2 2 6 3 3

*A Joel Fotinos, por escuchar mis sueños*

# ÍNDICE

# Introducción

Son casi las siete de una tarde de julio en Santa Fe, y el cielo aún brilla de un azul radiante. Me siento en un banco entre árboles y flores. Los pájaros cantan en un árbol cercano. Ocultos tras el tapiz de hojas, no consigo verlos, pero los oigo tan claramente como si estuvieran a mi lado en el banco. Más allá, a lo lejos, un cuervo grazna. ¿Se estará comunicando con mis pájaros cantores, o se trata de una conversación ajena? Más lejos, un perro ladra. Una suave brisa acaricia las altas flores púrpura que hay junto a mi banco, que se rozan entre sí con el vaivén. Pasa un coche; el motor emite un ruido más tenue que el crujido de las pesadas ruedas sobre la gravilla. A lo lejos, el pitido de un claxon en la autopista principal. Un pájaro bate las alas al alzar el vuelo, surca el cielo y se pierde de vista. Cerca, el gorjeo de los pájaros se ha ralentizado, pero continúan con su melodioso diálogo en las frondosas copas. Antes sonaba como si todos estuviesen hablando a la vez. Ahora

parece que se turnan. ¿Se estarán escuchando los unos a los otros?

Escuchar, ¿qué significa? ¿Qué significa para nosotros en la vida cotidiana? Escuchamos nuestro entorno, ya sea el canto de los pájaros o el fragor de las calles en las ciudades. O tal vez no escuchamos, sino que desconectamos. Escuchamos a los demás, o deseamos escuchar mejor. Los demás nos escuchan, o eso desearíamos. Tratamos de escuchar nuestro instinto, nuestra intuición, la voz que nos guía, y quizá nos gustaría distinguirlos con más claridad y más a menudo. El arte de escuchar nos pide que sintonicemos con las numerosas señales y pistas que cada día ofrece. Nos pide que nos detengamos un momento a escuchar, y sostiene que el instante que se dedica a sintonizar, sobre todo cuando pensamos que no tenemos tiempo, lejos de requerir tiempo, nos lo proporciona, además de lucidez y conexión, y también nos marca el rumbo. Escuchar es algo que todos hacemos, y algo que todos podemos hacer más. Mejorando nuestra escucha, toda vida puede mejorar. El arte de escuchar es un camino agradable en cuyo recorrido hay herramientas para aprender a prestar más atención a nuestro entorno, a los demás y a nosotros mismos.

Este libro sirve de guía y motiva al lector a escuchar con más atención y de un modo cada vez más profundo. Cuando escuchamos, prestamos atención. Y la recompensa de la atención siempre es sanadora. El arte de escuchar nos proporciona sanación, perspicacia y lucidez. Nos regala alegría y perspectiva. Por encima de todo, nos proporciona conexión.

## El camino hacia una escucha más profunda

A lo largo de las próximas seis semanas voy a proporcionarte una guía para desarrollar tu capacidad de escucha a distintos niveles. Cada forma de escucha sienta las bases de la siguiente. He aprendido que si nos esforzamos en escuchar de manera consciente, nuestra escucha se agudiza con rapidez. Perfeccionarla no es cuestión de tiempo, sino más bien de atención. Este libro te guiará para escuchar a un nivel cada vez más profundo con independencia de la vida que lleves, tengas una agenda ocupada o vacía, vivas en el campo o en la ciudad.

Todos escuchamos, y lo hacemos de muchas maneras.

Escuchamos nuestro entorno, donde el hecho de sintonizar con los sonidos de los que habitualmente desconectamos nos aporta un inesperado placer: los pájaros en la copa de un árbol nos cautivan; el tictac del reloj de la cocina nos proporciona estabilidad y confort; el tintineo de la chapa del collar del perro contra el bol de agua nos recuerda el empuje de la vida.

Escuchamos a otras personas, y aprendemos que podemos hacerlo con más atención. Cuando escuchamos —cuando escuchamos de verdad— a nuestros semejantes, a menudo nos sorprenden sus percepciones. Cuando aguardamos sin interrumpir, permitiendo que nuestros interlocutores ahonden en una idea, en vez de precipitarnos a completarla, aprendemos que de hecho no somos capaces de anticipar lo que van a compartir. Es más, nos sirve para tener presente que cada cual tiene mucho que aportar y que, si les damos la oportunidad, nuestros conocidos aportarán algo diferente a lo que cabría esperar. Solo hemos de escuchar.

Escuchamos a nuestro yo superior y, al hacerlo, se nos brinda orientación y claridad. No nos devanamos los sesos, sino que prestamos atención y tomamos nota. Se requiere muy poco esfuerzo; lo que perseguimos es la precisión en la escucha. La voz de nuestro yo superior es serena, clara y sincera. Aceptamos cada percepción tal y como nos llega, confiando en los pensamientos a menudo intrascendentes que se manifiestan a través de ideas, corazonadas o de la intuición.

Una vez adquirida la práctica de escuchar a nuestro yo superior, estamos listos para escuchar a un nivel aún más profundo, que alcanza el más allá, con el fin de escuchar a los seres queridos que han fallecido. Encontramos formas singulares y particulares en las que nuestra conexión permanece intacta, y desarrollamos la habilidad de explorar y expandir esa conexión con soltura. Si damos un paso más allá, aprendemos a escuchar a nuestros héroes, a quienes nos habría gustado conocer. Y, por fin, aprendemos a escuchar el silencio, donde tal vez descubramos la forma más sublime de orientación. Paso a paso, el arte de escuchar es una experiencia refinada para establecer una mayor conexión con nuestro mundo, con nosotros mismos, con nuestros seres queridos y con el más allá.

Escuchemos.

## LAS HERRAMIENTAS BÁSICAS

Llevo cuarenta años impartiendo talleres de desbloqueo creativo. He visto a alumnos desbloquearse y florecer en el ámbito creativo, ya sea publicando libros, escribiendo obras de teatro, inaugurando galerías de arte, o redecorando sus casas. También he apreciado un cam-

bio patente y constante en mis alumnos al trabajar con las herramientas: son más felices y se desenvuelven mejor. Muchas relaciones sanan y mejoran. Se pone fin a relaciones que es necesario romper. Colaboran de buen grado y de manera productiva. A medida que mis alumnos son más honestos consigo mismos, muestran una actitud más honesta hacia los demás. A medida que se tratan mejor a sí mismos, tratan mejor a los demás. A medida que son más osados, motivan a los demás a serlo.

He llegado a la conclusión de que estos cambios se producen porque, mediante el uso de las herramientas, los alumnos aprenden a escuchar mejor, primero a sí mismos y después a los demás. A partir de esta observación, el arte de escuchar ahonda en la raíz de toda creación y conexión: la capacidad de escuchar.

Por lo tanto, las herramientas básicas continúan siendo las mismas: páginas matutinas, citas con el artista y paseos. Cada herramienta se basa en escuchar, y cada una desarrolla de una manera específica nuestra capacidad de escucha. Con las páginas matutinas damos fe de nuestra propia experiencia, escuchando nuestra voz interior cada mañana y, por consiguiente, allanando el terreno para ampliar la escucha en el transcurso del día. Con las citas con el artista escuchamos al niño que llevamos en nuestro interior, deseoso de aventuras y lleno de ideas interesantes. Y con los paseos escuchamos tanto nuestro entorno como a lo que podríamos llamar nuestro poder superior o yo superior; yo misma, junto con mis numerosos alumnos, he descubierto que los paseos en solitario traen consigo constantemente lo que me gusta llamar «ajás».

He escrito cuarenta libros. Cuando la gente me pregunta cómo lo hago, digo que escuchando. A veces me toman por simplista, pero no lo soy; describo mi

proceso de escritura de la mejor manera que sé. Escribir es una forma de escucha activa. Escuchar me dice qué escribir. En última instancia, escribir es como tomar un dictado. Hay una voz interior que se manifiesta cuando atendemos. Es clara, serena y nos guía. Es firme, transmite palabra por palabra, hilvanando el hilo de nuestro tren de pensamiento.

Al concentrarnos en la escucha consciente nos percatamos del arte de escuchar: un arte que se asienta en lo que percibimos. Cuando escuchamos, recibimos la guía espiritual. Al escuchar la verdad que emerge, somos cada vez más honestos con nosotros mismos. La honestidad se convierte en nuestro pilar. Vislumbramos nuestra alma.

«Dígase la verdad», nos aconsejó el bardo. Cuando somos honestos con nosotros mismos, tenemos una actitud más honesta hacia los demás. El arte de escuchar propicia la conexión. El arte de escuchar es compartido; conocemos y nos abrimos a nuestro entorno, a nuestros semejantes, a nosotros mismos.

Puesto que se fundamenta en la honestidad, el arte de escuchar es un camino espiritual. Mientras escuchamos nuestra particular verdad, oímos una verdad universal. Accedemos a un recurso interior que puede denominarse gracia. A medida que nos esforzamos en escuchar de una manera más genuina, nos sentimos más honestos. Paso a paso, cultivamos nuestra honestidad. Con el tiempo, se convierte en algo automático.

El hábito de escuchar requiere unas pautas y práctica, y existe una manera sencilla de empezar. Puedes hacerlo como yo comencé y aún comienzo cada día: con la práctica de las páginas matutinas. ¿Qué son?

## Las páginas matutinas

Las páginas matutinas son una práctica diaria, nada más despertarse, de escritura de flujo de conciencia en tres páginas. Yo, como muchos otros, las escribo desde hace décadas y considero que es la herramienta más poderosa para practicar la escucha. En las páginas se puede plasmar todo tipo de cosas. Cualquier cosa es válida, desde menudencias hasta reflexiones profundas.

«Se me ha olvidado comprar arena para el gato»; «No le he devuelto la llamada a mi hermana»; «El coche hace un ruido raro»; «Me sentó fatal que Jeff se apuntara el tanto de mi idea»; «Estoy cansado y de mal humor».

Las páginas matutinas son como una escobilla que introduces en todos los recovecos de tu consciencia. Dicen: «Esto es lo que me gusta, esto es lo que me disgusta. Quiero más de esto, quiero menos de esto…». Las páginas son íntimas; nos revelan cómo nos sentimos de verdad. En las páginas no hay cabida para las evasivas. Decimos para nuestros adentros que nos sentimos bien, y a continuación nos preguntamos qué queremos decir con eso. ¿Bien significa regular o estupendamente?

Las páginas son exclusivamente para ti. Son íntimas y personales, no para mostrárselas a nadie, por muy allegada que sea esa persona para nosotros. Se escriben a mano, no en el ordenador; la escritura de puño y letra propicia una vida más genuina. Con el ordenador es más rápido, pero no es la velocidad lo que buscamos, sino profundizar y especificar. Hay que poner por escrito cómo nos sentimos exactamente y por qué.

Las páginas desarman la negación. Nos revelan lo que de verdad pensamos, cosa que a menudo nos sorprende.

A lo mejor resulta que decimos: «Tengo que dejar este trabajo» o «Necesito más romanticismo en mi relación». Las páginas nos empujan a la acción. Algo que parecía que «no estaba mal» deja de causarnos esa impresión. Tras el reconocimiento de que a lo mejor nos merecemos algo mejor, somos conscientes de que nos movemos por inercia: con ello superamos nuestra lamentable tendencia al conformismo.

Las páginas son una forma de meditación. Ponemos por escrito nuestras «nubes de pensamientos» a medida que pasan por nuestra consciencia. Sin embargo, las páginas son una meditación con una diferencia: al contrario que la meditación convencional, nos instan a actuar. No disipan nuestras preocupaciones a través de la meditación, sino que al ponerlas por escrito, nos enfrentamos cara a cara con la pregunta: «¿Qué vas a hacer al respecto?».

Las páginas nos ponen entre la espada y la pared para que tomemos cartas en el asunto; no se conforman con menos de eso. Nos enseñan a asumir riesgos, siempre en beneficio propio. La primera vez que en las páginas sale a relucir la idea de la acción, a lo mejor nos da por pensar: «¡Sería incapaz de hacer eso!». No obstante, las páginas son persistentes y, la segunda vez que sale a relucir la idea, a lo mejor nos da por pensar: «Quizá podría intentarlo». Conforme las páginas nos instan un poco más, nos encontramos anotando: «Creo que lo intentaré». Y, en efecto, lo intentamos, a menudo con buenos resultados.

Puede que las páginas cacareen: «Sabía que lo conseguirías». Las páginas son nuestras confidentes. Dan fe de nuestras vidas. En momentos de confusión, nos ponemos a escribir. Las páginas nos ayudan a poner en orden nuestras ideas, a menudo contradictorias. Escri-

bimos: «Creo que no tengo más remedio que romper esta relación» y acto seguido: «Tal vez sea mejor intentar abordar la temida conversación». Tras nuestro intento de mantener esa conversación, el desenlace resulta ser muy satisfactorio.

Las páginas matutinas son sabias. Nos conectan con nuestra sabiduría. Accedemos a un recurso interno que proporciona respuestas a nuestros muchos y diversos problemas. Nuestra intuición se agudiza y de repente hallamos soluciones a situaciones que solían desconcertarnos. Los que tenemos inclinaciones espirituales comenzamos a hablar de Dios. Según dicen, Dios hace por nosotros lo que no somos capaces de hacer por nosotros mismos. Experimentamos transformaciones, al margen de que a nuestro benefactor lo denominemos Dios o las páginas. Nuestras vidas empiezan a transcurrir con menos contratiempos. Llegamos a contar con ello.

—¿Sigues escribiendo las páginas matutinas? —le pregunté a un colega que daba clases conmigo hace veinte años.

—Lo hago siempre que tengo problemas —respondió.

—Pero si las escribieras de manera habitual, no tendrías problemas —repliqué, consciente de que sonaba como un puñetero diácono.

Sin embargo, cuarenta años de experiencia propia me dicen que las páginas matutinas sortean las dificultades. Nos ponen sobre aviso de que se avecinan problemas. Las páginas no tienen miedo: no dudan en sacar a colación asuntos desagradables. Si tu pareja se está distanciando, las páginas mencionan este hecho pertur-

bador; con el estímulo de las páginas, das pie a una conversación difícil. Vale la pena correr el riesgo, ya que se recupera el vínculo íntimo.

Las páginas son nuestras consejeras; nos ayudan a crecer en la dirección adecuada. Realizan lo que yo llamo una «quiropráctica espiritual», marcándonos el rumbo correcto. Los charlatanes aprenden a seguir sus consejos, y los pusilánimes empiezan a hacerse oír. Siempre nos marcan el rumbo correcto. Las páginas propician revelaciones y cambios asombrosos.

Que no te quepa la menor duda: las páginas son un amigo sin tapujos. Si hay algún asunto que hemos estado eludiendo, las páginas lo pondrán sobre la mesa. Una vez recibí una carta: «Julia, yo era un borracho feliz en el desierto australiano. Me puse a escribir páginas matutinas, y ahora estoy sobrio».

El alcoholismo, el sobrepeso, la codependencia... Las páginas lo abordan todo. Nos instan a tomar el camino correcto, y si un empujoncito no surte efecto, nos dan un codazo. Las páginas ponen fin a la procrastinación; emprendemos el rumbo señalado, aunque solo sea para acallarlas. Una mujer me escribió desde Canadá y me dijo: «Nunca he sido de las que llevan un diario, pero las páginas me despertaron curiosidad». Movida por esa curiosidad, comenzó la práctica. Al cabo de unas semanas empezó a ver los frutos. A diferencia del típico diario, donde solemos plantear un tema —«Voy a escribir todo lo que siento por Fred o por mi madre»—, las páginas carecen de estructura definida. Parecen —y están— deslavazadas. Saltamos de un tema a otro, una frase por aquí, otra por allá... Resulta que mi amiga canadiense se puso a escarbar en extraños recovecos y a sacar conclusiones en muchos aspectos.

Las páginas pueden ser de contenido profundo o banal, y a menudo ambas cosas. Nos preocupamos por una tontería, y conforme vamos escribiendo caemos en la cuenta de que se trata de la punta de un iceberg. Son importantes nuestros sentimientos sobre un tema. Escribimos: «Me siento…», y luego: «En realidad me siento…». Retiramos capa tras capa hasta llegar a conocernos a fondo. Descubrimos nuestro yo oculto, y las revelaciones son apasionantes.

Como el autoconocimiento resulta emocionante, las páginas crean adicción. El camino de la escucha que se emprende nunca es aburrido. La gente que empieza anunciando «Mi vida es aburrida» no tarda en encontrarla fascinante. El análisis de la existencia se convierte en un valioso recurso. «No sabía que me sentía así» es la frase que acompaña a muchas revelaciones fruto del autoconocimiento.

«Julia, he aprendido más en unas cuantas semanas escribiendo páginas matutinas que en años de terapia», comenta un practicante. Esto es porque las páginas pusieron de manifiesto lo que podría denominarse «el yo indefenso». Según los adeptos de Jung, nada más despertar disponemos de unos cuarenta y cinco minutos hasta que los mecanismos de defensa del ego toman el control. Con la guardia baja, nos sinceramos con nosotros mismos, y puede que la verdad difiera considerablemente de la versión de los hechos que tiene nuestro ego. A medida que escuchamos —y registramos— nuestros verdaderos sentimientos, nos acostumbramos a la verdad. Desechamos el «Me siento bien con respecto a eso» al tomar conciencia de que a lo mejor no nos sentimos tan bien ni mucho menos. A medida que descubrimos nuestros verdaderos sentimientos, encontramos nuestro verdadero yo, que resulta fascinante.

«¡Julia, me he enamorado de mí mismo!» es un sentimiento que a menudo se exclama con asombro. Sí, las páginas nos enseñan a querernos a nosotros mismos. Como aceptamos cada pensamiento que se nos pasa por la cabeza, aprendemos a aceptarnos a nosotros mismos por completo. Observando un pensamiento tras otro, llegamos a anticipar con vehemencia las circunstancias exactas de lo que estamos viviendo. Cada nuevo pensamiento revela otra capa de nuestro yo. Cada capa nos marca el camino de nuestra naturaleza amorosa.

Como no rechazamos ningún pensamiento, aprendemos que aquí cualquier cosa es bien recibida. Esta actitud abierta es el pilar del arte de escuchar. Palabra tras palabra, pensamiento tras pensamiento, aceptamos nuestras revelaciones e ideas. Ningún pensamiento se desecha por indigno. «Estoy gruñón» tiene el mismo peso que «Estoy de maravilla». Los pensamientos negativos son tan válidos como los positivos. Cualquier estado de ánimo es gratamente recibido.

El arte de escuchar requiere práctica. Oímos pensamientos según van aflorando, pero esa pequeña voz interior que percibimos es tenue. Al principio resulta tentador menospreciar esa percepción con el argumento de «Serán imaginaciones mías». Sin embargo, la voz es real, tanto como la conexión con lo divino. Si pedimos confirmación, oímos: «No pongas en duda nuestro vínculo». Así pues, continuamos prestando atención y, al hacerlo, llegamos a confiar en la voz que nos guía. Las páginas matutinas se convierten en un recurso fidedigno. Lo que al principio parecía inverosímil, a la larga se convierte en algo fiable.

Escribir páginas matutinas es como conducir con las luces largas: vemos lo que hay más adelante a mayor distancia y con más nitidez que con las luces de cruce. Los posibles obstáculos se distinguen con claridad y aprendemos a evitar los contratiempos. La habilidad de nuestras páginas para detectar las oportunidades es igual de valiosa. Nuestra suerte mejora cuando captamos las señales que las páginas nos envían.

«Nunca he creído en las percepciones extrasensoriales —confesaban en una carta que me enviaron hace poco—. Pero ahora pienso que algo real está sucediendo. Las páginas son asombrosas». Por lo general, el «asombroso» secreto de las páginas matutinas se pone de manifiesto en forma de sincronía: escribimos acerca de algo en las páginas, y ese algo sobre lo que escribimos sucede en nuestra vida. Nuestros deseos se materializan. La frase «Pide, cree, recibe» se convierte en una herramienta de trabajo para nuestra consciencia. A medida que trabajamos en las páginas, nos damos cuenta de que cada vez somos más sinceros. Ponemos por escrito nuestros auténticos deseos, y el universo responde.

«Yo no creía en la sincronía —escribió un escéptico— y ahora cuento con ella».

Yo también.

Escribí en mis páginas que anhelaba dirigir una película. Dos días después, en una cena, casualmente me sentaron junto a un director de cine que, además, daba clases en una escuela de cine. Al contarle mi sueño, comentó: «Me queda una plaza libre. Si la quieres, es tuya». Vaya si la quería. Expresé mi gratitud en las siguientes páginas.

Aunque las páginas pueden versar sobre cuestiones de toda índole, la gratitud es tierra fértil. Reflejar nues-

tras bendiciones por escrito allana el terreno para más gratitud. Cuando decimos: «No tengo nada sobre lo que escribir», podemos enfocarnos en lo positivo, enumerando nuestras bendiciones en orden de importancia. Un exalcohólico puede decir: «Gracias por mi estado de sobriedad», o una persona en forma dar gracias por su salud. En toda vida hay motivos para la gratitud. El arte de escuchar enumera infinidad de razones para dar gracias de corazón. Centrarse en lo positivo genera optimismo, y el optimismo es un fruto fundamental del arte de escuchar.

Siempre que nos encontremos en la tesitura del «nada que decir», podemos pasar deliberadamente de una actitud negativa a positiva. Toda vida tiene algo por lo que sentirse agradecido, aun cuando ese algo sea básico. «Doy gracias por estar vivo», «Doy gracias por respirar». Cada vida es un milagro, así que, reconociendo este hecho, celebramos la propia existencia.

«Estad quietos, y sabed que yo soy Dios», nos aconsejan las Sagradas Escrituras. Practicando la escucha, llegamos a sentir algo benévolo que imbuye nuestra consciencia de un sentimiento de pertenencia. Con las páginas de testigo, dejamos de sentirnos solos; es más, nos acompaña un universo interactivo. Hace poco traté de expresar este hecho con palabras. «¿La respuesta a mi oración? Un Dios que escucha y al que le consta que estoy ahí». Invocar a un Dios que escucha no es arrogancia. La práctica de las páginas es una práctica espiritual. Conforme escribimos, corregimos nuestra visión del mundo, que deja de ser hostil y se vuelve benévola. Conforme escuchamos se nos guía con prudencia por el buen camino.

La práctica de escribir páginas matutinas se convierte enseguida en un hábito. Según los científicos, se tarda noventa días en adquirir un hábito. No obstante, el hábito de las páginas matutinas requiere mucho menos tiempo. En mis clases, he observado un punto de inflexión en mis alumnos al cabo de dos o tres semanas. La pequeña inversión de tiempo compensa con creces. El hábito de escribir las páginas nos brinda un camino espiritual. Ese camino —el de la escucha— nos guía y al mismo tiempo nos ampara.

Mi colega Mark Bryan compara la práctica de las páginas con un lanzamiento de la NASA: disparamos páginas a diario y el cambio que se produce en nuestra vida cotidiana se nos antoja inapreciable, de unos cuantos grados. Con el tiempo, esos pocos grados marcan la diferencia entre aterrizar en Venus o en Marte. El leve cambio en nuestra trayectoria parece enorme.

Hace poco tuve una firma de libros y, al término de la lectura, un hombre se acercó a mi mesa. «Quiero darle las gracias —dijo— por un cuarto de siglo de páginas matutinas. En todo este tiempo, solo he fallado un día, cuando me intervinieron para realizarme un cuádruple baipás coronario».

A veces yo fallo en los días en los que salgo de viaje temprano. Al llegar a mi destino, escribo páginas vespertinas, pero no es lo mismo. Al escribir por la noche, reflexiono sobre un día que ya ha transcurrido y que me resulta imposible cambiar. Las páginas matutinas marcan el rumbo de mi jornada; las vespertinas registran si el transcurso del día ha sido un acierto o un despropósito. A toro pasado, me doy cuenta de las muchas elecciones realizadas a lo largo del día, ocasiones en las que podría haber sacado más partido de mis decisiones. En vez de eso, desperdicié el día.

Las páginas matutinas son frugales. Sacan el máximo partido al día que hay por delante. «Las páginas me proporcionan tiempo —me dijo una mujer hace poco—. Da la impresión de que quitan tiempo, pero sucede todo lo contrario». Esta paradoja me resulta familiar. Yo escribo cuarenta y cinco minutos por la mañana, pero luego, a lo largo del día, aprovecho muchos huecos libres. Paso el tiempo de acuerdo a mis prioridades; el tiempo pasa a ser mi tiempo.

Escribiendo las páginas sacamos más provecho del día a día. Eliminamos lo que yo llamo «pausas mentales de cigarrillo», esos largos ratos en los que nos planteamos qué hacer a continuación. Escribiendo las páginas procedemos con fluidez, de actividad en actividad. «Podría hacer X», pensamos, dejando atrás la procrastinación, y «hacemos X», aprovechando el tiempo para emplearlo en lo que más nos conviene.

En algunas ocasiones he comentado que las páginas son una herramienta para la superación definitiva de la codependencia. Dejamos de adaptarnos a las agendas de los demás y nos dedicamos a nuestras propias agendas. Con frecuencia nos asombra descubrir la cantidad de tiempo y atención que hemos pasado complaciendo a los demás. Al volcar la energía en nosotros mismos de nuevo, nos quedamos atónitos ante el poder que de repente poseemos para hacer lo que nos plazca. Muchos nos hemos pasado la vida siendo motores para otros; nos hemos esforzado en hacer realidad sus sueños, renunciando a los nuestros. De repente, escribiendo las páginas, nuestros sueños se hallan a nuestro alcance. Conforme damos cada pequeño paso que las páginas nos marcan, nuestros sueños se convierten en nuestra realidad.

«Julia, durante años quise escribir y no lo hice. Luego me puse a escribir páginas. Aquí está mi novela. Espero que la disfrutes». Con eso, me entregaron un libro.

A menudo he señalado que, para mí, enseñar es como recorrer un jardín. Me regalan libros, vídeos, CD, joyas… La gente utiliza mis herramientas y brotan las semillas de la creatividad.

«He dirigido un largometraje —me contó un actor pletórico—. Se lo debo a las páginas». Me alegré muchísimo por él, porque había cumplido un sueño.

Con las páginas matutinas, nos atrevemos a escuchar —y expresar— nuestros sueños. Decimos lo que hasta entonces hubiera sido indecible. El actor con éxito sueña con ser director; un redactor publicitario anhela escribir una novela. Lo que antes tal vez pareciera inalcanzable, de pronto, se hace factible con las páginas. Se nos motiva a atrevernos y, tras hacerlo, se nos motiva a ir más allá. Estamos reajustando nuestra verdadera dimensión, que es mayor, no menor. Donde antes temíamos tener demasiados aires de grandeza, ahora nos expandimos, no empequeñecemos. En palabras de Nelson Mandela, nos damos cuenta de que lo que temíamos era nuestra verdadera grandeza, que es mayor, no menor.

Comenzamos a ver que el horizonte es infinito, y ese horizonte, lejos de ser gris y sombrío, es inmenso y radiante. «Ojalá pudiera» se convierte en «Creo que puedo». Somos como la pequeña locomotora que sí pudo del cuento infantil que alienta a superar retos. Reajustar nuestra verdadera dimensión tal vez implique rechazo por parte de nuestros allegados, que se encontraban a gusto con nuestra anterior versión. Con el tiempo, se acostumbrarán. La buena noticia es que las páginas son

contagiosas; al ver los cambios que hemos experimentado con las páginas, es posible que nuestros allegados y seres queridos se animen a seguir nuestro ejemplo.

Un consumado profesor de interpretación le dice a su clase que la clave del éxito en la interpretación es la escucha. Las páginas nos enseñan a escuchar. «A lo que hay que aspirar —continúa el profesor— es a ser un canal. —Dibuja un arco en el aire, trazando el camino de la escucha—. La energía fluye a través de nosotros», explica.

Como practicantes de las páginas matutinas, ejercitamos el arte creativo de la atención. Estamos alerta ante las señales del próximo pensamiento correcto. Oímos las palabras que desean manifestarse a través de nosotros. Experimentamos el hecho de ser un canal, una caña hueca a través de la cual fluye la energía.

Dylan Thomas escribió sobre «la fuerza que por el verde tallo impulsa la flor». Se refería a la energía creativa, la misma que experimentamos mientras escribimos las páginas matutinas. Con nuestro oído interno aguzado para recibir, captamos tenues señales y, al anotarlas, registramos un camino psíquico. Se nos guía, palabra por palabra, para transcribir lo que es preciso saber y hacer. Aprendemos a hacer caso omiso de nuestro censor, le decimos: «Gracias por compartir», y continuamos anotando lo que oímos.

Este truco de ignorar al censor es una herramienta portátil. Con la práctica de cualquier forma de arte, nos topamos con nuestro censor y lo evitamos. «Gracias por compartir», anotamos mentalmente, y, al hacerlo, desarmamos nuestro yo perfeccionista. Las páginas nos entrenan para confiar en nuestro instinto creativo. Nos acostumbramos a «encarrilarnos» apuntando una palabra tras otra. Aprendemos a confiar en que cada palabra es

perfecta, que es lo bastante acertada, e incluso mejor que eso. Nuestro yo perfeccionista protesta en vano. Lo percibimos como una vocecilla quejumbrosa, cuando antes se nos antojaba la voz resonante de la verdad. Nuestro yo perfeccionista se convierte en un latazo y deja de ser un tirano. Con el fruto de cada página, vamos acallando su voz. Aunque no erradicamos por completo el afán de perfeccionismo, reducimos su poder de manera drástica.

Cuando doy clases hago un ejercicio de perfeccionismo. «Poned en una lista del uno al diez —les pido a mis alumnos—. Cuando os avise, rellenad el hueco en blanco. ¿Listos? Allá vamos. Número uno: si no tuviera que hacerlo perfecto, intentaría… Dos: si no tuviera que hacerlo perfecto, intentaría… Tres, y así sucesivamente. Si no tuviera que hacerlo perfecto, intentaría… Cuatro: si no tuviera que hacerlo perfecto, intentaría… Continuad hasta el diez».

Al identificar diez deseos frustrados por el afán de perfeccionismo, a los alumnos les da por pensar: «La verdad es que podría intentar…». Por primera vez se dan cuenta de que su yo perfeccionista es el hombre del saco. Al escuchar y enumerar sus sueños, están un pelín más cerca de intentar perseguirlos.

Las páginas nos motivan a expandirnos. Escuchan nuestro corazón y nosotros escuchamos la voz que manifiesta: «A lo mejor podría intentarlo». Desarmamos nuestros condicionantes negativos y al villano que murmulla: «No, imposible, no sería capaz». Lo cierto es que sí seríamos capaces, lo cual se convierte en el «puedo».

Podemos ir mucho más lejos de lo que nuestros miedos nos hacen creer. El perfeccionismo se enmascara bajo el disfraz del miedo. Como tememos hacer el

ridículo, nos reprimimos esgrimiendo el argumento de la sensatez. Lo cierto es que el hecho de reprimirse no denota sensatez. Nos privamos del disfrute que aporta la creación. Negamos la necesidad del ser humano de crear. Nuestros sueños y anhelos están concebidos para hacerse realidad. Reprimiéndonos, boicoteamos nuestra verdadera naturaleza. Estamos destinados a ser creativos, a atender a la voz que susurra: «Tú puedes, no tienes más que intentarlo».

El arte de escuchar requiere atención. Nuestros sueños a menudo se manifiestan de manera muy sutil. Al escuchar su voz susurrante, nuestro oído se aguza. Las páginas matutinas son nuestras mentoras en el arte de la atención. Al escuchar cada pensamiento conforme aflora, llegamos a confiar en nuestras percepciones. Cada palabra marca un punto de la consciencia. En conjunto, las palabras son las notas del alma. Cuando atendemos a su enunciado, prestamos atención a la narrativa de nuestras vidas. Lejos de palidecer, nuestras historias se vuelven multicolor, ricas en matices. Cuando tenemos presentes nuestros sueños, se despliegan ante nosotros nuevos sueños. Al analizar nuestras vidas, encontramos que merece la pena hacerlo.

Las páginas matutinas abren una puerta: ahora conocemos nuestras vidas, mientras que antes eran *terra incognita*. Los sentimientos dejan de ser un misterio y se revelan con claridad; nos consta lo que sentimos y por qué nos sentimos así. En el orden superior de las cosas hay un lugar para nosotros.

El arte de escuchar nos revela lo que necesitamos saber. Los acontecimientos no nos cogen por sorpresa. Con nuestra intuición refinada, a menudo intuimos las

cosas que están por llegar. Los amigos comentarán nuestra, en apariencia, insólita habilidad para caer de pie. Para nosotros no es ningún misterio, sino más bien el fruto de nuestras páginas matutinas. Hemos llegado a un punto en el que confiamos en las páginas como una especie de sistema de alerta temprana. Captamos señales sutiles de desajuste. Con el tiempo, estas señales se asemejan a las percepciones extrasensoriales y llegamos a confiar en ellas. Prestamos atención a nuestros presentimientos y les damos credibilidad.

Mientras recorremos el camino de la escucha, nos creemos que estamos a salvo. En multitud de ocasiones se nos advierte de problemas inminentes. Llegamos a confiar en la existencia de algo benévolo que mira por nuestro bien. Ese algo se manifiesta a través de las páginas. Nuestras corazonadas resultan ser guías fiables; nuestros presentimientos acaban siendo acertados.

«Haz esto. Intenta eso», sugieren nuestras páginas, y cuando procedemos ateniéndonos a sus sugerencias, descubrimos que se nos guía por buen camino. Impulsados a tomar nuevos rumbos, descubrimos que los nuevos territorios son gratificantes. Las páginas me alentaron a intentar componer música: «Vas a escribir canciones maravillosas», me dijeron.

«Pero yo no tengo dotes musicales», objeté, hasta que probé a componer y descubrí que, en efecto, escribía canciones maravillosas. Ahora, en mis clases, pido a mis alumnos que canten algunas de estas canciones. Les encantan, y a mí me encanta oírles cantar; la clase se queda sorprendida cuando digo que soy la autora de las canciones. Es un don que ignoraban que tuviera, el cual solo revelaron las páginas.

Comenzamos las páginas pensando que conocemos nuestros dones. Creemos que tenemos un par de dones

como mucho. Tenemos, si acaso, cierta valía. Pero resulta que las páginas se salen con la suya, y descubrimos que nuestro talento creativo va más allá de lo que suponíamos. Yo pensaba que la música estaba fuera de mi alcance hasta que descubrí que tenía dotes musicales. Del mismo modo, una persona ajena al mundo de las letras puede descubrir su destreza para la escritura, o una persona ajena al mundo del arte puede sacar a la luz su talento artístico. Nuestros dones son muchos, y a menudo insospechados.

«Pero, Julia, ¿cómo es posible que no lo supiéramos?», me preguntan a veces. En respuesta, menciono mi propio caso. Yo crecí como la «negada para la música» en una familia con grandes dotes musicales. En mi acervo familiar, yo estaba hecha para las letras, no para la música. Cuando las páginas me animaron a componer, me pareció un disparate…, hasta que probé.

El poder del mito familiar llega hasta tal punto que, cuando le dije a mi hermano músico que estaba trabajando con un compositor y que había interpretado algunas piezas para él, comentó: «Este tío tiene talento». Pero, cuando le confesé que era yo la compositora, mi hermano dijo: «La última pieza no estaba mal».

Cuento esta anécdota para demostrar el peso de los condicionamientos familiares. Mi querido hermano simplemente era incapaz de creer que yo tuviera talento para la música. A mí me costaba creer en mí. Hoy por hoy, con tres musicales y dos colecciones de canciones infantiles en mi haber, aún se me traba la lengua al pronunciar la frase: «Soy compositora», a pesar de que las páginas no ponen en duda mi talento.

Estoy convencida de que las páginas funcionan a modo de «espejos creyentes»: reflejan la creencia en nuestro potencial. Son optimistas y positivas; creen en nuestras fortalezas, no en nuestras debilidades. Cada artista necesita espejos creyentes, pero no solo en las páginas, sino también en las personas. En mis clases, pido a mis alumnos que enumeren tres espejos creyentes, que son aquellas personas que les brindan ánimo y apoyo. Las páginas proporcionan ambas cosas. Los espejos creyentes son fundamentales para alcanzar el éxito creativo. Al fin y al cabo, el éxito se obtiene de un modo colectivo y nace de la generosidad. Al poner nombre a nuestros espejos creyentes, adquirimos la capacidad de usarlos de una manera más consciente. Yo tengo espejos creyentes entre mis amigos: Gerard, Laura, Emma y Sonia. Les pido opinión sobre mis primeros borradores porque son bazas seguras; su apoyo y ánimo me permiten abordar los siguientes borradores. Son, como las páginas matutinas, un grupo de animadores.

Cuando terminé mi novela *El fantasma de Mozart*, la presenté a las editoriales con grandes esperanzas. Mis anhelos no tardaron en truncarse a medida que un editor tras otro comunicaba a mi agente literaria: «Me ha encantado la novela de Julia, pero no he conseguido que pase la criba del comité». Lo mismo da que hubiera sido rechazada por un pelo; el caso es que la rechazaron. Cuanto más la rechazaban, más perdía la fe, pero contaba con un espejo creyente en mi amiga Sonia Choquette.

«Tu novela es buena —insistía Sonia—. La veo publicada». Y así, alentada por la creencia de Sonia, continuamos presentándola una y otra vez. Con cada decepción, me decía a mí misma: «Sonia opina que la novela es buena. Sonia la ve publicada». Mis páginas

matutinas también derrochaban optimismo. Alentada, perseveré. Mi agente literaria, Susan Raihofer, fue valiente y resolutiva. Siguió erre que erre hasta que —¡bravo!— las editoriales número cuarenta y tres y cuarenta y cuatro respondieron que querían la novela. Elegimos la editorial número cuarenta y tres, St. Martin's Press. Estoy convencida de que, sin las páginas y Sonia, me habría dado por vencida. Mis espejos creyentes me ayudaron a seguir hasta el final, y estoy contentísima de haberlo hecho.

«Tu novela es muy buena», me comentan los lectores, haciéndose eco de la opinión de Sonia. Agradezco a Sonia y a mis páginas que no me dejaran darme por vencida. Los espejos creyentes nos proporcionan aguante y optimismo. Son cruciales para el éxito creativo.

«Sigue intentándolo» es el mantra de las páginas matutinas. «No pares cinco minutos antes del milagro». Que no te quepa la menor duda: las páginas obran milagros.

«Yo hago las páginas matutinas porque funcionan —declara un practicante desde hace veinte años—. Escribo las páginas porque así yo dirijo el día en vez de que el día me dirija a mí».

«Pides deseos en tus páginas matutinas, y muchas veces se hacen realidad», señala otro creyente. «Yo comencé las páginas cuando era una violinista clásica frustrada —afirma Emma Lively—. Las páginas me persuadieron para intentar componer. Ahora soy compositora».

«Lo mismo digo —comenta otro practicante—. Envidiaba a los dramaturgos, y ahora soy uno de ellos».

Las páginas matutinas son simples, pero el efecto que surten es impresionante. Nos convierten en quienes deseamos ser. ¿Qué podría haber mejor que eso?

> ## PRUEBA ESTO
>
> Pon el despertador cuarenta y cinco minutos más temprano. Ponte a escribir en cuanto saltes de la cama. Escribe tres páginas a mano contando todo cuanto se te pase por la cabeza. Al término de las tres páginas, déjalo. Bienvenido a las páginas matutinas. Son la entrada al arte de escuchar.

## LA CITA CON EL ARTISTA

La cita con el artista es la herramienta de la atención. Pone énfasis en dos cosas: «cita» y «artista». Básicamente, una cita con el artista es una salida en solitario una vez por semana para dedicarla a una pasión o interés. Tiene mitad de artista y mitad de cita; se trata de agasajar a tu yo artista. Planificada con antelación —de ahí lo de cita—, esta aventura semanal es algo que ilusiona. Al igual que en una cita romántica, la anticipación constituye la mitad de la diversión.

En mis clases tengo que hacer frente a la resistencia de mis alumnos, pero no a las páginas matutinas, sino al juego de la cita con el artista. Nuestra cultura posee una arraigada ética del trabajo, pero no una ética del juego. Por lo tanto, cuando presento las páginas matutinas —«Tengo una herramienta para vosotros. Es una pesadilla. Tenéis que levantaros cuarenta y cinco minutos antes y poneros a escribir»—, me responden con asentimientos de cabeza. Mis alumnos entienden que esta herramienta podría resultar muy valiosa, y por lo tanto se comprometen a ponerla en práctica con agrado.

Pero, cuando presento las citas con el artista —«Quiero que hagáis algo que os despierte curiosidad o que os fascine durante un par de horas a la semana, es decir, quiero que juguéis»—, encuentro brazos cruzados en actitud desafiante. ¿Qué bien podría hacer jugar? Entendemos el concepto de trabajar en nuestra creatividad, pero no nos damos cuenta de que la frase «el juego de las ideas» de hecho es una receta: juega, y se te ocurrirán ideas.

Es sumamente difícil abordar un juego por obligación. «Julia, no se me ocurre ninguna cita con el artista», objetan a veces. Una vez más, esa excusa es debida a una falta de juego. En vez de ser juguetones, estos alumnos son demasiado serios. Creen que deben encontrar la cita perfecta con el artista.

«Tonterías», les digo. A continuación les pido que enumeren del uno al cinco, y deprisa, a bote pronto, cinco posibles citas con el artista. Cuando la lista de cinco placeres sencillos parece misión imposible para mis alumnos, les doy una pista: imaginaos que sois niños. Nombrad cinco cosas con las que podríais disfrutar como niños. A regañadientes, elaboran las listas.

1. Ir a una librería infantil.
2. Ir a una tienda de animales.
3. Ir a una tienda de artículos de arte.
4. Ir al cine.
5. Ir al zoo.

Tras enumerar las cinco primeras, les insto a pensar en cinco más. Para esto se precisa escarbar un poco, pero pronto salen a relucir:

6. Ir a un vivero.
7. Visitar un jardín botánico.

8. Visitar la tienda de una fábrica.
9. Ir a una mercería.
10. Asistir a una obra de teatro.

En cuanto las citas con el artista se convierten en sinónimo de diversión, surgen multitud de ideas. No obstante, para aquellos que siguen atascados, el truco de hacer una tormenta de ideas con un amigo suele funcionar. A lo mejor nuestro amigo dice: «Visitar un museo o visitar una galería de arte». O tal vez, como sugirió uno de mis amigos: «Ir a una tienda de bricolaje».

Se trata de listas de caprichos banales, nada serio. Este no es el momento de pensar en cosas placenteras y edificantes propias de adultos, como el curso de informática que tenías intención de realizar. Un curso no es una cita con el artista; eso es pedir demasiado. Lo que perseguimos aquí es la pura diversión, nada que implique demasiado esfuerzo. Y recuerda que debe realizarse en solitario. En una cita con el artista, te mimas a ti mismo. La aventura no debe ser compartida, es individual y personal: un regalo secreto que solo compartes contigo mismo.

Realizada en solitario, la cita con el artista es un rato especial durante el cual tu yo artista es el centro de tu atención. «El viernes voy a llevar a mi yo artista a comer a Little Italy».

La cita con el artista propicia un estado de escucha refinada. Durante la cita, entramos en estrecho contacto con nosotros mismos y con lo que podríamos llamar nuestro niño interior. Es habitual que esta herramienta provoque renuencia, pero la recompensa de escucharnos a nosotros mismos de una manera tan íntima

es magnífica. A solas con nosotros mismos, haciendo algo por pura diversión, afloran tanto nuestros anhelos más íntimos como, a menudo, la inspiración, o la sensación de la mano de una fuerza superior.

Mediante la expresión artística, nos alimentamos de un pozo interior. «Pescamos» una imagen tras otra. En nuestra cita con el artista, rellenamos el pozo, reponemos de manera consciente nuestro banco de imágenes. La hora que pasamos mimándonos vale la pena; la próxima vez que expresemos el arte —recuerda, pescando imágenes—, encontraremos un abundante caudal en el pozo. Pescaremos imágenes con facilidad. Hay un amplio caudal para elegir. Prestamos atención a la que mejor nos parezca.

En nuestra cita con el artista prestamos mucha atención a nuestra experiencia. Esta atención se nos recompensa con el disfrute. Nuestra salida a Little Italy alimenta nuestros sentidos. Los ricos aromas y sabores nos alegran el paladar. La *piccata* de ternera con salsa de limón y el pan de ajo recién horneado producen una sensación de hormigueo en las papilas gustativas. Al llegar a casa, cuando nos ponemos a escribir sobre un asunto completamente diferente, surgen multitud de imágenes tan ricas como la comida. Una cita fructífera con el artista compensa, pero no de manera directa; tras la cita A, recogemos los frutos en la Z. A la gente le cuesta más la práctica de las citas con el artista que las páginas matutinas, quizá porque la recompensa no es inmediata. Las páginas son trabajo, y tenemos muy inculcada la ética del trabajo. Las citas con el artista son un juego, y no nos tomamos el juego de las ideas en sentido literal. Estamos deseosos de trabajar con nuestra creatividad, pero ¿jugar? No vemos qué bien puede reportarnos jugar.

Sin embargo, el juego tiene muchos beneficios. Al dejarnos llevar, nuestras ideas fluyen con mayor libertad; sin el esfuerzo que conlleva pensar en algo, nos relajamos, escuchamos y tomamos nota. Las citas con el artista son el canal de las corazonadas y la intuición. Muchas personas comentan que durante las citas con el artista sintieron la presencia de algo benévolo que algunos identificaron con Dios.

«Para mí, las citas con el artista son una experiencia espiritual», señala un practicante. Plantéatelo de esta manera: con las páginas matutinas, estás «enviando»; en las citas con el artista, sintonizas el dial para «recibir». Es como si estuvieras fabricando un radiotransmisor espiritual. Para que funcione como es debido se precisan ambas herramientas.

«Las ideas rompedoras se me ocurren en las citas con el artista», me dice una mujer. No me extraña. Según los expertos en creatividad, los grandes descubrimientos son el fruto de un proceso dual: concentrarse y dar rienda suelta. En las páginas matutinas nos concentramos, centramos nuestra atención en el problema que nos ocupa. En las citas con el artista nos entrenamos para dar rienda suelta, y la mente rebosa de nuevas ideas. Es preciso soltar para que el proceso surta efecto. Por eso muchas personas sostienen que las ideas más originales se les ocurrieron en la ducha o mientras realizaban una maniobra complicada en la autopista. Albert Einstein era una persona de ideas en la ducha. Steven Spielberg las tiene al volante. La clave reside en focalizar y en darles rienda suelta después. Son muchas las personas que se devanan los sesos a fuerza de concentración sin dar rienda suelta. Las citas con el artista son el remedio para esta mala costumbre. El juego de la cita con el artista conlleva el juego de las ideas.

El objetivo de las citas con el artista es disfrutar; las mejores citas se caracterizan por sus generosas dosis de travesuras. No seas aplicado. Busca el misterio, no la perfección. Busca la frivolidad. No planees algo que deberías hacer, sino algo que a lo mejor no deberías hacer: dar un paseo en un coche de caballos, recrearte en el cloc-cloc de las herraduras. Las citas con el artista no tienen por qué ser caras. Algunas de las mejores son gratis. No cuesta nada curiosear en las estanterías de una librería infantil, y los libros que se encuentran son fascinantes. *Todo sobre los reptiles*, *Todo sobre los felinos*, *Todo sobre los trenes*.

Las citas con el artista son infantiles. La cantidad de información que ofrece un libro infantil es perfecta para despertar el gusanillo de nuestro yo artista. El exceso de información —la que contiene, digamos, un libro para adultos— puede saturar al artista que llevamos dentro, abrumándolo. Ten siempre presente que nuestro yo artista es de espíritu joven. Trátalo como tratarías a un niño, engatusándolo en lugar de atosigándolo. Responderá bien a esa actitud juguetona. Las citas con el artista —el juego asignado— constituyen una herramienta idónea para potenciar el rendimiento.

«Organicé una cita con el artista en una tienda de animales donde me permitieron acariciar a las crías de conejo. Luego, me puse a escribir como una loca», comenta una alumna en tono alegre. Su favorita era una conejita cabeza de león, un ejemplar peludo y esponjoso que era muy mimoso y juguetón. De vuelta en casa, vio fugazmente por la ventana de su sala de estar varios conejos de cola de algodón saltando: «Fue como si mi dial estuviera sintonizado en modo conejito», dice entre risas.

Las tiendas de animales, con su connotación lúdica, son ideales para una cita con el artista. Pero un practicante se decanta por las tiendas de peces. «Podría pasar horas allí —me dice—. Me quedo embelesado con los diminutos peces neón, cuyas vetas fluorescentes relucen en la oscuridad. Y me apasiona el pez dorado, que mueve las aletas como alas. Los peces ángel parecen muy serenos, pero de hecho son agresivos. Los peces cola de espada son coloridos, pero muy tímidos».

Fijarse en las características de los diferentes peces es una forma de prestar atención, que a su vez es la principal característica de las citas con el artista. Atendemos a las particularidades de cada cita y las registramos en nuestro banco de memoria. La próxima vez que nos sentemos a crear una obra de arte, dispondremos de un abundante pozo del que alimentarnos. Los detalles que guardamos en nuestra memoria se plasman en la singularidad artística, y la singularidad es lo que engancha al espectador.

El fotógrafo artístico Robert Stivers se esmera en el montaje de sus exposiciones. La ubicación de cada pieza es importante para él y para quienes visitan la galería. La obra de Stivers abarca desde el misterio al misticismo. La belleza de sus imágenes es innegable, desde un girasol inclinado por el viento hasta una palmera solitaria.

«Yo me lo planteo como escuchar —señala Stivers—. Algo me llama la atención, parecido a un susurro al oído. Es cuestión de atención». En sus trayectos por el desierto, Stivers toma instantáneas por la ventanilla del coche. Las imágenes que capta son extraordinarias.

«Me gustan algunas de las que hago», declara con modestia. Su mirada está alerta en todo momento, y en

su humildad subyace la dignidad. En mi visita a una galería la víspera de la inauguración de una de sus exposiciones, tuve el honor de realizar una visita privada. Entre un centenar de imágenes, él se enorgullecía sobre todo de una serie de animales con colores saturados: un carnero rosa fuerte, un búfalo morado, un alce verde. El impacto del color hacía que cada animal fuera más memorable. Incluso Stivers ha de reconocer que le gustan algunas de las cosas que hace.

Un recorrido por una exposición de Stivers es, en mi opinión, una cita perfecta con el artista. Sus imágenes son impresionantes, remueven los sentidos y causan un asombro pueril. Una rosa solitaria, fotografiada a punto de marchitarse, es un *memento mori*; un desnudo envuelto en estopilla es otro.

Una cita fructífera con el artista abre las puertas a la exploración creativa. Lo que se ve o se oye abre el corazón a lo que se siente. La emoción se libera. La persona se entrega en cuerpo y alma.

Al planear una cita con el artista, opta por la belleza en vez de por el deber. El propósito de la salida es sentirte cautivado. El apuntar rápidamente diez cosas que te encantan conduce a una sucesión de citas con el artista. Si te encantan los caballos, podrías dar mimos a un caballo. Si disfrutas con la tarta de chocolate, podrías ir a una confitería. Un cactus conduce a una floristería. Todas tus pasiones conducen a algún lugar, y ese lugar ofrece una enriquecedora cita con el artista.

Las citas con el artista provocan una sensación de conexión. En la salida para hacer algo que te apasiona te encuentras contigo mismo. Se genera una emoción bastante visceral, una sensación de bienestar se

apodera de los sentidos. Muchos comentan que sintieron un toque divino. Hay algo sagrado en la celebración de lo que amamos. El sentimiento de gratitud por la abundancia del universo es una experiencia generalizada.

«Julia, me pareció sentir a Dios», exclamó un alumno con asombro.

Con frecuencia, el fruto de una cita con el artista es la sensación de la existencia de algo superior y benévolo —llamémoslo Dios o no—. En las citas, somos amables con nosotros mismos, lo cual parece aflorar la posibilidad de la benevolencia divina.

La nuestra es una cultura predominantemente judeocristiana, y a muchos se nos ha inculcado el concepto del castigo divino. El Dios de nuestra infancia suele ser sentencioso y severo. Hemos de trabajar para crear el concepto de un Dios más benevolente. Nuestro nuevo Dios puede ser amable, generoso, alentador, incluso animoso. Conforme enumeremos las virtudes que nos gustaría hallar en un dios, tal vez caigamos en la cuenta de que dichas virtudes de hecho podrían ser la denominación precisa de las características que ya existen. Hay una verdad en la idea de identificar a un Dios bondadoso. Podemos dar por sentada su existencia y a partir de ahí sentirlo. Las citas con el artista abren una puerta a lo divino.

A medida que trabajamos de manera consciente en el disfrute personal, vamos tomando conciencia de los placeres que ofrece nuestro mundo. Pongamos que vamos a una tienda de animales y acariciamos a un conejito; nuestro asombro ante esa maravillosa criatura abre la puerta de nuestro asombro ante el mundo.

En última instancia, las citas con el artista generan fascinación. Al planificar una visita para disfrutar de

algo que nos fascina nos abrimos más al despertar de la fascinación. Algo placentero conduce a otro deleite. Al principio, es posible que nos cueste organizar una cita con el artista por el esfuerzo que conlleva buscar algo maravilloso, que sea divertido y a lo mejor gratis, pero a base de práctica se le coge el tranquillo. Cuando nos acostumbramos a agasajar a nuestro yo artista, crece nuestra pasión. Las citas dejan de ser trabajo y nos colman de una sensación de abundancia. A medida que prosperamos con las citas, habitamos un mundo cada vez más próspero.

Las citas con el artista se cimentan entre sí. Al perseguir un capricho, surgen otros. Los intereses marcan el camino de las pasiones a medida que nos entregamos cada vez más al disfrute de la experiencia. Si las citas comienzan siendo en blanco y negro, en cuanto despiertan nuestros sentidos pasan al tecnicolor. Es fundamental que nos concentremos en nuestros sentidos. Una cita con el artista para visitar un jardín de rosas despierta el sentido de la vista y del olfato. Otra, en un restaurante con un buen surtido de ensaladas, aguza el del gusto. La tienda de animales con la conejita activa rápidamente el sentido del tacto. El concierto nos refina el oído. La planificación de cada cita concebida con el artista para un sentido corporal en concreto supone un reto significativo. Como se focaliza en un sentido específico, este se estimula. Con el despertar pleno, vivimos la experiencia de un ser multisensorial. Se le saca más jugo a la vida en todos los aspectos.

«Desperté gracias a las citas con el artista —comentó un alumno con entusiasmo—. Todo adquirió más viveza. Me siento totalmente vivo».

La sensación de plenitud es un resultado habitual de las citas con el artista. Es como si la vida, al igual que los animales de Stivers, rebosara de color. Nos ponemos en alerta, percibimos los detalles de nuestro entorno. En Nueva York, el rosa pastel de los cerezos en flor que rodean el embalse de Central Park es digno de ver. En Nuevo México, con la llegada de la primavera los albaricoqueros florecen en todo su esplendor; de nuevo, es digno de ver. Cada estación —y cada lugar— ofrece una maravilla efímera, y estamos despiertos para apreciarlas todas.

«Desde que comencé con las citas con el artista, presto más atención», explica otro alumno.

Es como si al dedicar una hora a la semana a volcarnos de lleno en algo placentero hiciera más agradable el resto de la semana. La gratificación que conlleva una cita con el artista precede la cita en sí y perdura tras ella. Nos regocijamos con expectación ante la cita que tenemos prevista y, posteriormente, nos recreamos en su recuerdo. La cita con el artista comprende tres fases diferentes: antes, durante y después.

Las citas con el artista nos vuelven más terrenales. Al centrarnos en el disfrute personal, averiguamos lo que nos resulta placentero. Una alumna se quejaba de que le desagradaban las citas con el artista. Tras indagar un poco, llegué a la conclusión de que estaba organizando citas serias, concebidas para la superación personal. «Relájate», le dije, cosa que hizo, y más tarde me comentó con aire feliz que sus citas se habían convertido en algo gratificante, no edificante.

Lo ideal es que las citas con el artista sean experiencias lúdicas. Que se centren en la diversión, en la frivolidad y en la fantasía. En otras palabras, en el puro gozo. El juego despierta la imaginación. Nos damos

cuenta de que nuestros pensamientos son más fecundos. Al centrarnos en la diversión, descubrimos que mejora nuestra capacidad de concentración, y punto. Es como si la mente nos recompensara por haberle permitido relajarse un poco. A cambio de diversión, mejora nuestra capacidad de trabajo.

Las citas con el artista nos hacen tomar conciencia de que existe un desequilibrio en nuestras vidas: demasiada seriedad y demasiada dedicación al trabajo. Mi madre tenía colgado en un sitio muy visible un dicho popular a modo de advertencia:

*Si tienes la nariz pegada a la piedra de amolar*
*y la mantienes ahí el tiempo suficiente,*
*no tardarás en negar la existencia de cosas*
*como arroyos que fluyen y pájaros que cantan.*
*El mundo entero constará de tres cosas:*
*tú, la piedra de amolar y tu puñetera narizota.*

Mi madre sabía organizar citas con el artista. Ya cumplidos los cincuenta, se apuntó a un curso de danza del vientre. El diploma que obtuvo al término ocupaba un lugar de honor en nuestra casa. Con siete hijos que criar, conocía el valor de la diversión pura y dura. En casa había dos pianos: uno para las clases y otro para hacer el tonto. Mi madre, que también sabía tocar el piano, se lanzaba de lleno a interpretar el vals *El Danubio azul* siempre que se encontraba disgustada. Con su ejemplo, sus hijos aprendimos que una dosis de diversión disipa la tristeza. Cuando estábamos de mal humor, mi madre nos metía en el coche y nos llevaba a una cita con el artista a Hawthorn-Mellody Farm, una granja lechera local que contaba con un criadero. El contacto con una cabrita o un corderito siempre nos levantaba

de nuevo el ánimo; las crías de los animales eran motivo de alegría, y se nos pasaba el malhumor.

Las citas con el artista son un antídoto contra las aflicciones. Dedicar una hora, o incluso dos, a divertirse levanta el manto de la depresión. El optimismo va calando en nuestro estado anímico. El mundo entero deja de ser sombrío y se ilumina. Cuando se organizan una vez a la semana, las citas con el artista son un potente remedio contra el desencanto.

«Tras unas cuantas citas con el artista, me enganché», confesó una mujer que llevaba años luchando contra la depresión. Sus citas con el artista se convirtieron en un hábito y motivo de felicidad.

«Yo me resistía a las citas con el artista —confesó un hombre—. Cuando por fin organicé una, me quedé asombrado por el cambio que supuso en mi visión del mundo, que dejó de parecerme una amenaza y se convirtió en mi aliado».

Las citas con el artista cambian nuestra perspectiva. Problemas que parecían de envergadura pierden magnitud. Encontramos que nos sentimos más fuertes, capaces de afrontar las dificultades. Recuperamos el sentido de la dimensión de las cosas. Nos empoderamos para sobreponernos a cualquier adversidad. Nos sentimos fuertes cuando antes nos sentíamos atemorizados.

Las citas con el artista constituyen una parte esencial del arte de escuchar. Con la predisposición a pasarlo bien, nos damos un voto de confianza, nos atrevemos a crecer. Escuchando la alegría que nos aporta cada iniciativa lúdica, conectamos con la felicidad, y la felicidad es una característica primordial del arte de escuchar.

---

## PRUEBA ESTO

Una vez a la semana, regálate una experiencia lúdica en solitario. Haz algo que te resulte muy placentero. Opta por algo divertido, algo que estimule tu imaginación. Planifica la cita con antelación con el fin de esperarla con expectación. Permítete ser juguetón. Sé joven de espíritu.

---

## CAMINAR

Cuando caminamos, escuchamos. Sintonizamos con los escenarios y sonidos de nuestro entorno, despertamos los sentidos. Caminar nos trae al instante presente. Tomamos conciencia de lo que nos rodea. Nos ponemos en alerta. Avanzando a un ritmo pausado, apreciamos todo cuanto nos depara el camino: el rápido aleteo de un cardenal desde un árbol, el aster de montaña que adorna el arcén, los arbustos verde ceniza, la veloz lagartija que se cruza como una flecha por el camino. Al estirar las piernas, estiramos la mente. Disfrutamos de los pájaros que cantan, posados en los pinos piñoneros. Con suerte, avistamos un ciervo inmóvil entre la maleza.

Con cada paso que damos liberamos endorfinas: el chute de energía de la naturaleza. La química de nuestro cuerpo se altera hacia el optimismo. Nuestro estado de ánimo mejora automáticamente. Lo que contemplamos y oímos también nos levanta el ánimo. Nos aporta un doble beneficio, físico y anímico; ambos aspectos repercuten en nuestro bienestar.

«¡Anda! ¡Un gato en el alféizar de una ventana!», exclamamos con entusiasmo ante la escena.

«¡Anda! ¡Hay que sortear un charco!». Mientras caminamos, permanecemos ojo avizor. Detectamos los peligros del sendero. El ritmo de la caminata brinda esa posibilidad. Percibimos con nitidez los sonidos: el graznido del cuervo, el gorjeo del pájaro cantor. Captamos todos y cada uno de los sonidos: el del viento en los pinos piñoneros; los sonidos más inapreciables nos llaman la atención. Mientras caminamos, escuchamos nuestro mundo.

«Me encanta caminar —me comenta una mujer—. Procuro hacer diez mil pasos al día. Tengo un chisme que registra cada paso. Se llama Fitbit, me encanta».

Monitorizar cada paso que damos nos proporciona satisfacción. Al registrar cada sonido, cada paso, el mundo nos parece agradable. Nos habla. El crujido de la gravilla que produce un coche que se aproxima: lo oímos y nos sirve de advertencia. El ruido sordo de un camión indica «Apártate al arcén». Escuchamos nuestro mundo además de verlo. De hecho, el sonido a veces nos llega antes que la percepción visual.

A medida que practicamos la escucha consciente, nuestra capacidad auditiva se aguza. Sintonizamos con los sonidos de nuestro entorno. Nuestra percepción aumenta cada vez más. Con cada pisada, oímos con mayor nitidez. Nos encaminamos hacia la lucidez.

En la ciudad, pasamos junto a una floristería, un caleidoscopio de color. A continuación, una panadería con el escaparate engalanado de delicias. Una ferretería muestra sus artículos. Una librería expone sus títulos. Mientras caminamos, nos empapamos de todo, nada se nos pasa por alto. Procesamos las escenas a nivel mental y emocional.

La floristería muestra orquídeas y bromeliáceas. La panadería ofrece milhojas y cruasanes. Un martillo y una sierra son el reclamo de la ferretería. Los libros que enseñan sus tapas polvorientas piden a gritos: «¡Léeme!» desde el escaparate de una librería.

Caminar infunde un sentimiento de pertenencia, vivamos en el campo o en la ciudad. Saboreamos las escenas, ya sea contemplando un caballo pinto que pace junto al arcén o a un policía que dirige el tráfico. Mientras caminamos, hacemos fotografías mentales, captamos un instante tras otro. Al volver a casa y ponernos a escribir o pintar, los recuerdos de la caminata nos sirven de inspiración. Caminar ha enriquecido nuestro almacén de existencias creativas.

Mientras caminamos liberamos endorfinas, nuestro chute de energía natural, y aumenta nuestra sensación de bienestar. Si salimos de mal humor, cada pisada surte efecto en nuestro estado de ánimo. Basta con dar un paseo de veinte minutos para imbuirnos de optimismo; con cada paso desterramos el malhumor.

Lo de menos es si caminamos por el campo o por la ciudad: el ritmo pausado garantiza que apreciemos suficientes detalles en cualquiera de los casos. Si paseamos con un perro, reparamos en las cosas que este percibe: «¡Anda, mira qué bonito rottweiler!». «¡Mira qué monada de cocker spaniel!».

Mi perrita Lily, un terrier blanco, tiene debilidad por Otis, el golden retriever de mi vecino. Se pone como loca cuando Otis está retozando en su jardín. Vivimos en las montañas de Santa Fe, y en esta zona hay ciervos. Cuando Lily ve uno, se queda petrificada. Casi consigo oírla decir: «¡Menudo ejemplar!». Tengo que dar un par de tirones a su correa para que siga caminando. Una mañana vio no uno, sino cuatro cier-

vos; se quedó inmóvil, sin quitarles ojo de encima mientras cruzaban el camino. «¡Menuda aventura! Me muero de ganas de contárselo a Otis!», decía su postura. Y eso hizo precisamente al detenerse junto al jardín de este.

A veces, a la gente le cuesta arrancar. Les parece una pérdida de tiempo y de energía, pero no lo es. En un paseo de veinte minutos se queman cuarenta calorías, a veces más. Se acelera nuestro metabolismo durante varias horas. Con un paseo diario se pierden algunos kilos. Es suficiente para tonificar los músculos y genera histamina. «Camina a diario», recomienda la entrenadora Michele Warsa, cuyo aspecto es resultado de sus propios consejos.

«Lo mejor es caminar. —La actriz y poetisa Julianna McCarthy se hace eco—. Todos los entendidos coinciden en ello. Con un paseo a diario se pierde peso y, por si fuera poco, se estimula la creatividad».

Entre los entendidos citados por McCarthy se encuentra la profesora de escritura Brenda Ueland. Esta avezada caminante y escritora manifestó: «Te diré lo que he aprendido: para mí, una caminata de ocho o nueve kilómetros surte efecto, y uno debe ir solo y todos los días».

Otra gran entendida es la escritora Natalie Goldberg, autora del clásico *El gozo de escribir*, un magnífico libro pionero además de un superventas perenne. Goldberg aboga por las caminatas como herramienta primordial para la creatividad. Con setenta años y en plena forma, camina para mantener su equilibrio mental. «Caminando me vienen ideas —me dice—. Me gusta desentumecer la mente».

Soy amiga de McCarthy desde hace cuarenta años y de Goldberg desde hace treinta. Ambas son espejos creyentes para mí, me reafirman como escritora y, sí, como caminante. Cuando mi ánimo decae, las llamo por teléfono y me dan un subidón.

«Es bueno que saques a pasear a Lily», me dice McCarthy, inculcándome su pasión por caminar. La pongo al corriente acerca del ciervo que Lily vio y se ríe entre dientes. McCarthy vive en una montaña de California. Cotejamos la información de la flora y fauna de su montaña y de la mía.

El escritor John Nichols se suma a la cantera de autores y caminantes. Considera que su caminata diaria por un pequeño monte de Taos, en Nuevo México, es el motor de su creatividad. Al igual que Brenda Ueland, realiza una larga caminata «solo y todos los días». Autor de *The Sterile Cuckoo*, *The Milagro Beanfield War* y una docena de libros más, Nichols tiene un carácter jovial: otro de los beneficios de sus caminatas.

«John me hace gracia», le confesé hace poco a Goldberg. «A mí también», convino ella, que acababa de compartir un coloquio con él.

Como Nichols, Brenda Ueland derrocha optimismo. «Piensa que eres un poder incandescente iluminado y tal vez Dios y sus mensajeros se te manifiesten eternamente».

Ella estaba hablando acerca de celebrar su «contacto consciente» con un poder superior. Uno de los primeros y más exquisitos frutos que se cosechan al caminar es la sensación de conexión con «Dios y sus mensajeros». Mientras caminamos, experimentamos una dimensión espiritual. Nos llegan presentimientos, revelaciones y corazonadas, ideas que no son nuestras.

A medida que cultivamos el hábito de caminar, vamos aguzando un oído interior hacia reinos más elevados.

Aunque podemos descubrir rápidamente sus beneficios por nosotros mismos, caminar ocupa un lugar de honor en numerosas tradiciones espirituales. Los aborígenes australianos emprenden periplos. Los indígenas americanos persiguen sus visiones. Los wica caminan hasta Glastonbury. Los budistas realizan paseos meditativos. Fue san Agustín quien proclamó *Solvitur ambulando*: «Eso se soluciona caminando». Puede que «eso» sea un dilema personal o profesional. Caminar desenreda nuestras, a menudo, enmarañadas vidas. Paso a paso, vemos la luz. Søren Kierkegaard caminaba para resolver asuntos metafísicos. Del mismo modo, podríamos caminar para resolver asuntos del corazón. «Esa es mi postura al respecto», nos revela el paseo. Muchos caminamos cuando estamos tratando de encontrar explicación a algo. Con cada paso, escuchamos —y oímos— con mayor claridad. A medida que caminamos, nuestra escucha se intensifica. Sintonizamos de manera natural con nuestro entorno y con nuestro yo superior.

Al caminar, percibimos los escenarios y sonidos del mundo en el que vivimos. En el campo, escuchamos a los pájaros cantores, cuya melodía es interrumpida por el graznido de un cuervo. Al caminar despacio, enseguida avistamos a la estentórea ave, posada en lo alto de una rama, que alza el vuelo cuando nos acercamos. Seguimos nuestro camino, bendecidos de nuevo con la melodía.

En la ciudad, un martillo neumático emite un sonido en *staccato*. Avanzando en dirección al sonido, vemos que están arreglando un tramo de acera. Al sortear

las máquinas y a los obreros, nos topamos con una boca de riego de la que emana agua a borbotones. Bajamos a la calzada para salvar mejor el charco de agua sucia. Un taxi pita y nos apartamos. El conductor, impaciente, grita por la ventanilla bajada: «¡Quitaos de en medio!». «Vale, vale», contestamos al tiempo que nos subimos al bordillo, reanudamos el paseo y nos paramos para advertir a un paseador de perros del desastre que se encontrará a pocos pasos. Caminar nos vuelve amigables. El paseador, con su jauría de perros, nos da las gracias por avisarle.

«¡Faltaría más», respondemos. El estruendo del martillo neumático ahoga nuestra conversación. Seguimos adelante, dejando atrás el barullo.

Al hacer del caminar una herramienta consciente, aprendemos a escucharnos con atención. El camino de la escucha se recorre paso a paso. Caminando, encontramos el camino a casa.

Escribí un libro titulado *Caminar: las ventajas de descubrir el mundo a pie*. ¿Su premisa? Que caminar nos beneficia a nivel espiritual además de a nivel físico. Nos motiva a caminar con amigos con el fin de conversar desde el corazón. Caminando entramos en sintonía con el ritmo de nuestros pensamientos: escuchamos las palabras y las emociones latentes en las palabras; intimamos. Caminando resulta difícil mentir. En cada pisada interviene nuestra atención. En cada pisada interviene nuestra respiración. Nos da por decir lo indecible. Mientras caminamos, escuchamos. Nos preguntamos en nuestro fuero interno: «¿Estoy siendo auténtico?». Caminando mientras conversamos, la respuesta suele ser sí.

## PRUEBA ESTO

Ponte un calzado cómodo y sal a dar un paseo corto de veinte minutos. Empápate del entorno y ten presentes tus cavilaciones. Al regresar a casa, ponte a escribir y menciona una escena de tu paseo.

Por ejemplo: «He pasado por una floristería cuajada de girasoles enormes», o «Me he cruzado con un shar pei con una planta muy señorial».

A renglón seguido, anota un «ajá» de tu paseo. Cuando caminamos, nos llegan revelaciones e ideas; caminar nos abre a una modalidad de escucha más elevada, que podría denominarse guía o intuición.

Por ejemplo: «Me he dado cuenta de que puedo confiar en que mi prima tiene un poder superior, a pesar de que cada dos por tres acude a mí en busca de consejo», o «Me gustaría componer más música. Podría componer un poquito cada mañana después de las páginas matutinas».

Da un paseo de veinte minutos como mínimo dos veces a la semana. ¿Estás despertando al mundo que te rodea?

# Escuchar nuestro entorno

Hacer algo implica escuchar. Escuchamos el sol, las estrellas, el viento.

MADELEINE L'ENGLE

El primer paso del arte de escuchar es atender a aquello de lo que tal vez estemos adquiriendo el hábito de desconectar: el mundo que nos rodea. Esta semana os pediré que sintonicéis con vuestro entorno. Exploraremos los sonidos que nos envuelven, tanto los que nos agradan como los que evitamos. Cultivaremos la sintonía con el fin de poder conectar con nuestro mundo, y con nuestra relación con ese mundo.

## ¿Cuál es tu banda sonora?

El arte de escuchar nos sintoniza con nuestro entorno. Su herramienta primordial es concentrarse en los sonidos de nuestro alrededor. Dedicamos tiempo a percibir nuestro paisaje sonoro. ¿Es relajante o desagradable?, ¿ruidoso o suave? A medida que sintonizamos con los sonidos de nuestro alrededor, tomamos conciencia de aquello que nos gustaría cambiar.

Somos criaturas de hábitos, y podemos llegar a acostumbrarnos a cosas muy desagradables. Puede que el despertador reclame nuestra atención con estridencia. Bastaría una breve salida para comprar un despertador con un sonido agradable, pero decimos para nuestros

adentros que el molesto sonido del despertador es una tontería, y por lo tanto comenzamos el día con una nota discordante. Lo mismo sucede con el microondas. Pita a modo de aviso, y su pitido también es desagradable. Decimos para nuestros adentros que el hecho de percatarnos de ese sonido es una tontería. Y así sucesivamente a lo largo de todo el día: oímos, pero sin escuchar.

No es un doble sentido decir que anhelamos llevar una vida más sonora. Es posible alterar intencionadamente nuestra banda sonora diaria. El gasto que supone un despertador con un sonido agradable nos compensa con creces, ya que despertaremos en un mundo más agradable. Sonido a sonido, en el transcurso del día podemos preguntarnos en todo momento: «¿Es agradable este sonido?». Un porcentaje muy alto de nuestras respuestas será no. Cuando trabajamos para cambiar el no por el sí, nos relajamos.

El ventilador de techo emite un molesto tic-tic-tic que dificulta la conversación por teléfono. Lo suyo es ir a la ferretería a por lubricante. Es hora de dejar de procrastinar. No es caro. Basta con engrasar el ventilador para que el molesto ruido se convierta en un suave zumbido. Ahora se oye perfectamente por el auricular.

Percibo alto y claro la voz de mi amiga Jennifer Bassey. «Has arreglado ese ventilador», anuncia.

Un pedazo de papel que se ha colado en el aire acondicionado del coche se agita. Lleva ahí mucho tiempo, y has aprendido a desconectar de ese sonido. Ahora, centrado, lo sacas con pinzas por la rejilla. De repente, la sensación en el coche se vuelve más agradable. El runrún del motor es constante, sin la sacudida errática a la que has llegado a acostumbrarte.

¿Qué es esto? Al arrancar el coche en la puerta de tu casa, tu oído percibe el sonido de risas. Los niños del

«Presta atención a los intrincados patrones de tu existencia que das por sentados».

DOUG DILLON

vecino están lanzando canastas en el camino de entrada a su casa. Oyes el golpeteo del balón mientras los niños regatean. Casi puedes percibir el roce del balón al colarse por la canasta. Por encima de todo, su risa jovial indica que están pasando un buen rato. Tu estado de ánimo se levanta con el suyo. El sonido de la alegría —o el de la aflicción— nos genera una u otra respuesta. El llanto de un niño nos conmueve. La risita nerviosa de un niño nos causa regocijo. Aunque rara vez somos conscientes de ello, una banda sonora acompaña nuestro devenir diario.

De camino al trabajo en coche, nos irrita el pitido de un conductor impaciente. «Vísteme despacio, que tengo prisa», quizá digamos para nuestros adentros, sintonizando de forma consciente en vez de desconectar. A mediodía, en un delicado equilibrio con los sonidos de nuestro entorno, quizá prestemos atención a las campanadas de la catedral que marcan la hora. Repican de nuevo cuando nos marchamos tarde de la oficina. Una vez en casa, quizá pongamos uno de nuestros álbumes favoritos, para relajarnos con el sonido de las flautas de los indígenas americanos. Lo elegimos a propósito por sus suaves e hipnóticas melodías. Mi favorito de toda la vida es un álbum llamado *The Yearning*, del compositor Michael Hoppé, con la virtuosa flauta alto de Tim Weather.

Los sonidos gratos propician vidas gratas. A medida que los sonidos apacibles nos sosiegan la psique, nos volvemos más apacibles. En lugar de actuar con brusquedad, como parecen exigir los sonidos estridentes y discordantes, más que reaccionar, respondemos, y lo hacemos, con dulzura. A medida que asimilamos el paisaje sonoro que habla a nuestro corazón, somos capaces de forjar vidas más sentidas. A medida que suavizamos el tono de nuestras vidas, suavizamos las respuestas al

«La escucha es receptividad».

Natalie Goldberg

mundo que nos rodea. El devenir de la existencia se vuelve más sosegado sin la aspereza y el *staccato*.

Las veladas a solas en casa son mucho menos solitarias con una agradable música ambiental. La música amansa a las fieras, y a nosotros también. Una selección musical de nuestra predilección cambia la calidad de nuestra vida. Nuestra crispación se disipa.

Los sonidos sanadores son la especialidad del difunto Don Campbell, cuyo libro *The Roar of Silence* es un clásico en su género. En su posterior libro, *El efecto Mozart*, sostiene con fundamento que la música influye no solo en nuestro estado anímico, sino también en nuestro cociente intelectual. La música de Mozart repercute en la felicidad e inteligencia de los niños, afirma. Como dice John Barlow: «Hay que tomarse en serio la idea de que la música puede crear estados emocionales. Libera el cuerpo en este mundo y salva el alma en el venidero».

La música nos conduce a reinos más elevados. Los musicólogos sostienen que la música es nuestra forma de arte más sublime, que acerca al oyente a Dios. Sin lugar a dudas, escuchar ciertos géneros musicales constituye una experiencia espiritual. *El Mesías* de Haendel eleva al oyente a reinos sagrados, reportándole una experiencia tanto espiritual como estética. El *Canon en re mayor* de Pachelbel, profundamente reconfortante, es una caricia para el alma. El *Ave María* de Schubert propicia una apertura espiritual; se eleva e invita al oyente a elevarse con él.

En el arte de escuchar, la música es una aliada indispensable. A medida que tomamos conciencia del amplio alcance de su efecto, adquirimos la capacidad de programar nuestro deleite auditivo. Permaneciendo en estado de alerta ante el efecto que ejerce el sonido, podemos hacer que la música cambie nuestro estado de

«¡El sonido de las teclas de la máquina de escribir sobre el papel es una hermosa sinfonía!».

Avijeet Das

ánimo. La música de percusión invita a transportarse y abre una puerta a lo divino. Mickey Hart y Taro nos ofrecen *Music to Be Born By*, que nos proporciona estímulo, energía y arraigo.

La música de flauta nos acompaña en nuestra soledad. David Darling y el Native Flute Ensemble nos regalan *Ritual Mesa*, una inolvidable selección de conmovedoras melodías. La apoteosis de una orquesta nos provoca un torrente de emociones. La *Sinfonía n.º 9* de Beethoven y la obertura de *Fidelio* imbuyen de júbilo. La vivacidad de las *Variaciones Goldberg* de Bach despierta la mente. Mientras escuchamos, aprendemos.

Escuchar, hacerlo de verdad, nos asienta en el momento presente. Tomamos conciencia de cada nota conforme se despliega. Los maestros espirituales coinciden en la importancia de permanecer en el ahora. El venerado maestro budista Thích Nhất Hạnh escribe con elocuencia acerca de los numerosos beneficios de mantenerse focalizado en cada instante tal y como surja. Él emplea el término budista *mindfulness*, aunque yo me atrevería a definirlo con términos más ecuménicos: «escuchar desde el corazón». Cuando escuchamos cada instante tal y como se presenta, escuchamos el corazón. Lo hacemos de manera natural y desde el interior. Thích Nhất Hạnh pone como ejemplo tomar una taza de té «siendo conscientes de sus beneficios», pero es nuestro corazón el que lo aprecia. El té es bueno y tomarlo nos sienta bien. Vivimos el momento presente.

Muchos de nosotros llevamos vidas caóticas. Nos precipitamos de una cosa a otra. Sentimos que la prisa es nuestra amiga, pero ¿lo es? Cuando aminoramos el ritmo, descubrimos que nuestras vidas transcurren a un ritmo más sosegado. Oímos lo que pensamos. El arte de escuchar exige que prestemos atención. Si preten-

> «Ella decía que la música la maravillaba. ¿Nos cambia más ser oídos u oír?».
>
> MADELEINE THIEN

«Detente y escucha. La historia está en todas partes».

Thomas Lloyd Qualls

demos llevar una existencia plena, hemos de escuchar el sonido de nuestras vidas.

## PRUEBA ESTO

Un día, haz un registro de tu banda sonora. Comienza con el pitido de tu despertador. Pregúntate: «¿Este sonido es agradable o molesto?». Ten esto en mente cuando suene el pitido de la cafetera, cuando el microondas emita la señal de que tu cuenco de gachas de avena está listo. Atiende al traqueteo del metro durante el trayecto al trabajo. Si vas en coche, presta atención al pitido de las bocinas. Pregúntate: «¿Podría ir por un camino diferente, con menos ajetreo?». Sé consciente del bullicio del restaurante donde sueles comer. ¿Hay una alternativa más tranquila? Continúa fijándote en los sonidos y en las reacciones que te provocan a lo largo del día. Al final de la jornada, apunta tus descubrimientos. ¿Qué cambios podrías realizar para hacer más agradable tu experiencia auditiva? Sé amable contigo mismo. Trata tus oídos con cariño.

## El ladrido del terrier

«¿Y si no puedo controlar los sonidos de mi entorno?», objetan a veces mis estudiantes. «¿Y si he aprendido a desconectar de ellos porque no me queda más remedio?».

Desconectar de nuestro entorno sonoro nos inculca el hábito de aislarnos en vez de conectar. Yo considero

que desconectar requiere más esfuerzo que conectar, lo cual nos permite ponderar las soluciones. Conectar nos coloca en un estado de consciencia y, desde la consciencia, podemos realizar cambios, o al menos intentarlo.

Un buen ejemplo: mi terrier blanco, Lily, tiene un jardín de lujo para retozar, con colinas suaves, árboles altos y arbustos floridos; la flora y fauna se aprecian en algunos senderos. Ella accede a la casa desde el amplio porche a través de una trampilla para perros con el espacio justo para un terrier de pequeño tamaño. Mi finca está vallada y, desde el punto de vista de Lily, el vasto terreno es su paraíso particular, donde tiene libertad para deambular y curiosear. Esto es cierto, pero también lo es que la parcela colindante es propiedad de mis vecinos. Y Lily es una perra ladradora.

Son casi las nueve de la noche. He cerrado la trampilla de Lily y está de malas pulgas. Se sienta junto a la puerta y emite tenues gañidos. Si la dejo salir, se pondrá a ladrar a pleno pulmón y molestará a mis vecinos.

«Lily, cállate», le digo. Según mi colega Emma, los perros tienen un vocabulario muy amplio y nos entienden cuando les hablamos. Pero el «cállate» no surte efecto. Si Lily lo entiende, está haciendo oídos sordos. Tengo algunas frases que entiende perfectamente, por ejemplo «Lily. Salmón. Premio»; «Vale, basta»; «Hasta luego»; y, por último, «Hora de dormir».

Como aún no ha llegado la hora de dormir, Lily da muestras de disconformidad con mi actitud. Yo no tengo intención de ceder. El límite ya está marcado: nada de ladridos. Lily es testaruda, pero yo también. Un entrenador de perros me dijo en una ocasión: «Los terriers ladran. Son territoriales». Otro entrenador señaló en tono quejumbroso: «Los entrenadores no podemos hacer gran cosa con los terriers». Así pues, procuro en-

«Acompásate al ritmo de la naturaleza: su secreto es la paciencia».

Ralph Waldo Emerson

tender que Lily no está siendo díscola, sino fiel a su naturaleza de terrier.

Lily se encarama de un salto al sofá de dos plazas. Ahí, plantada en guardia contra el respaldo, continúa aullando su disconformidad. «Lily, cállate», le ordeno de nuevo. Cansada del juego, súbitamente suelta un suspiro y se baja del sofá para tumbarse.

Tengo setenta y un años, y controlo mi comportamiento, no vaya a ser que me esté convirtiendo en una vieja chiflada que habla con su mascota más que con la gente. Pero Lily se rebela: de repente se incorpora y empieza a ladrar como si estuviera fuera, a pesar de que se encuentra dentro. ¡Guau, guau, guau! Sus ladridos son fuertes y guturales. Algo la ha desquiciado. Al mirar por la ventana, veo cuál es el problema. La valla del jardín mide dos metros de altura, demasiado para que la salve un coyote. También es un eficaz obstáculo para osos y ciervos. Las mofetas y comadrejas, sin embargo, pueden salvarla, aunque ninguno de estos especímenes es bienvenido. Al pegar la cara a la ventana, veo no una mofeta, sino dos encaramadas a la valla del jardín como acróbatas de circo, manteniendo el equilibrio con sus colas de rayas de un blanco níveo. Lily está ladrando desesperada: «¡Deja que yo me encargue de ellas!», pero me alegra —y me alivia— que se halle a buen recaudo. A pesar de su bravuconería, un pequeño terrier no es rival para dos enormes mofetas.

«¡Lily! ¡Salmón! ¡Premio!». Me dirijo a la nevera con la esperanza de distraerla y que deje de ladrar. Pero como he dicho, Lily es testaruda, y ahora mismo está obstinadamente pendiente de las mofetas.

Diez minutos, veinte minutos, media hora… Sus ladridos se están volviendo roncos. Mis nervios se crispan a la par. Me preocupa que, incluso desde el interior

«Quiero cantar como los pájaros, sin preocuparme por quién lo oye o lo que piensan».

RUMI

de la casa, sus estridentes ladridos lleguen a molestar a mis vecinos. Les he prometido que no habrá ladridos a partir de las diez, y son las nueve y cuarto. No hay indicios de que Lily vaya a parar.

Me dirijo de nuevo a la nevera y saco un paquete de salmón marinado, el favorito de Lily. Me acerco a ella y agito la suculenta delicia delante de su nariz. ¡Eureka! Para de ladrar y se come el salmón con voracidad. Basta con darle las lonchas de una en una.

«Muy bien, Lily», le digo, empleando un tono lo más tranquilizador posible con la esperanza de que su vocabulario sea lo bastante amplio como para entender la frase. Me acomodo en el sofá y Lily, no contenta con el premio, se acerca a su trampilla, donde empieza a aullar. Hemos vuelto al punto de partida, pero sus aullidos no son tan desagradables como al principio. Son las nueve y media; lo hemos conseguido media hora antes de su hora límite. Acerco la nariz al cristal. Por suerte, las mofetas se han ido.

«Lily, hora de dormir». A regañadientes, abandona su puesto y me sigue hasta el dormitorio.

## PRUEBA ESTO

Apunta rápidamente tres sonidos de tu entorno que no puedes controlar. Sintoniza con cada uno de ellos. ¿Te generan impotencia, ansiedad o nerviosismo? ¿Hay algo que puedas hacer para intentar cambiar estos sonidos? Si no es el caso, ¿podrías evitarlos? Considera las posibilidades existentes más allá de desconectar de ellos con el fin de ver si te sientes más empoderado y más libre.

«La mitad del tiempo que piensas que estás pensando, en realidad estás escuchando».

Terence McKenna

«La poesía de la Tierra nunca muere».

John Keats

## Prestar atención a nuestro entorno

Nuestro paisaje sonoro es fascinante y, cuando decidimos escucharlo, nos damos cuenta de que está repleto de información. Una de las maneras más sencillas de practicar la atención en nuestro entorno es fijarnos en los constantes cambios atmosféricos que se producen a nuestro alrededor: el tiempo. Hoy he decidido hacer justo eso.

Como dispongo del tiempo justo para dar un paseo, engancho rápidamente la correa al collar de Lily y me dirijo deprisa a la puerta, donde activo la alarma. Una vez puesta, salimos. El ambiente huele a ozono; se avecina tormenta. Aún no está aquí, pero es inminente.

«Por aquí, Lily», le digo, y emprendo el itinerario circular más corto montaña abajo. Lily tira de la correa, quiere ir más rápido. Yo, sin prisas, la freno. El repiqueteo de los truenos suena más allá de las montañas, al este. Me rindo al apremio de Lily. Si nos apresuramos, dispondremos del tiempo justo para realizar el trayecto circular. Lily está decidida a hacer un esprint. Voy trotando a la zaga hasta que llegamos a medio camino, el punto de regreso.

«A casa, Lily», ordeno, y emprendo el ascenso por la montaña. Tras unos instantes de renuencia, Lily obedece. Un segundo trueno nos obliga a apretar el paso. Nos dirigimos a casa a toda prisa. De momento hace buen día para caminar, sopla una brisa fresca. Los nubarrones se ciernen sobre los picos, pero no descienden. Lily continúa la marcha y ahuyenta a dos lagartijas que le obstaculizan el paso. Lily es rápida, pero las lagartijas lo son más. Se camuflan raudas bajo una roca, un escondrijo oscuro y a salvo de Lily. Ella olfatea con avidez su rastro.

«Vamos, pequeña, estiremos las piernas», le digo en tono halagüeño, y tiro de su correa. Abandona la búsqueda de mala gana. Me pregunto si las lagartijas son las versiones perrunas de los caracoles. Ahora vamos remontando la montaña. Al aproximarnos al final de la pista de tierra, una repentina ráfaga de aire nos empuja de frente. Lily se detiene para olfatear los aromas que arrastra el viento. Me pregunto qué estará percibiendo. ¿Un ciervo? ¿Un oso? ¿Un coyote? Inquieta, aúlla al detectar algo salvaje en el viento. Su estado de alerta me intranquiliza.

«Vamos, chiquitina. A casa», le ordeno con mi tono más firme. Lily corre como una flecha hasta el extremo de su correa. Tira de mí para que apriete el paso. Entiende la palabra «casa».

Al entrar en mi patio, salta al jardín, se pone a olisquear los protuberantes lirios y se embadurna la boca de polvo naranja. Una curiosa lagartija rayada se camufla bajo el macizo de lavanda. Lily la ignora. Las lagartijas le resultan indiferentes.

«¡Salmón, Lily!», exclamo para que mi perrita abandone el jardín y entre. Veo el tira y afloja mientras piensa: «¿Jardín? ¡No, salmón!». Gana el salmón. Me adelanta como una exhalación en dirección a la nevera. La abro y despego una loncha de salmón salvaje ahumado de Alaska. Lily se yergue sobre las patas traseras para tratar de alcanzar el premio. Se oye otra sucesión de truenos. Me siento pagada de mí misma; hemos logrado dar el paseo sorteando la tormenta. Más truenos resuenan a lo lejos. Los nubarrones descienden de los picos montañosos. Enciendo cirios y los coloco sobre los tableros. Busco linternas potentes y las dejo al alcance de la mano. Ayer se fue la luz durante horas. Aquí, en las montañas, los apagones son habituales. Hoy me

he preparado, aunque me aterra pasar la noche a oscuras. Lily ronda junto a mis pies. Le asusta la tormenta que se avecina.

Las tormentas son impresionantes en Nuevo México. Las carreteras se inundan. Llueve a cántaros. Los conductores se apartan al arcén, con las luces de emergencia encendidas, hasta que escampa. Los avisos de riadas llenan nuestros teléfonos móviles. Los torrentes convierten las pistas de tierra en ríos. En las carreteras asfaltadas se forman charcos de quince centímetros de profundidad. Los conductores imprudentes que se atreven a enfrentarse a la tormenta avanzan pegados a la línea central de la calzada, incapaces de distinguir su carril.

A salvo en casa, escucho el repiqueteo de la lluvia sobre el tejado, mientras el agua se derrama sobre el porche. Lily suelta un «guau» temeroso cuando el estruendo de los truenos resuena más cerca. Un tremendo rayo ilumina el jardín. Los lirios se mantienen derechos soportando el aluvión que, en cambio, comba los rosales. Me sorprende la fuerza de los lirios; los tenía por delicados, pero ni mucho menos.

Lily se ha escondido debajo de la mesa de centro de la sala de estar. Está diluviando sobre el tejado. Las gotas producen un agudo tintineo metálico. Lily odia ese sonido. Un trueno aumenta su desasosiego. Viene a mi encuentro, en busca de compañía y cobijo. Se estremece al oír otro trueno. Un rayo horada el cielo. Es una tormenta eléctrica con todas las de la ley. Truena de nuevo.

En la convivencia con Lily, he ido acostumbrándome a sus numerosos cambios de humor. El tiempo —cualquier cosa que no sea un sol radiante— la saca de quicio. La nieve, el aguanieve, el granizo, la lluvia…

son el enemigo. La casa está llena de escondites: debajo de la mesa de centro, detrás del perchero, bajo los cobertores de mi cama. Si hay una tormenta especialmente fuerte, como esta, Lily se arrulla a sí misma con un suave aullido que contrarresta la tronada.

La tormenta está arreciando. Lily se hace un ovillo a mis pies. De pronto nota un ligero movimiento: una lagartija que probablemente se ha colado por la trampilla. Lily se abalanza sobre ella pero esta se escabulle. Lily insiste pero no consigue atraparla. Este juego podría durar horas. Por suerte, distrae a Lily de la tormenta. Pero me consta que el juego terminará con la muerte de la lagartija. Presenciarlo es superior a mí. Me retiro a otra habitación y no salgo a echar un vistazo hasta que el silencio reina de nuevo.

En efecto, la lagartija está muerta. Lily ha perdido a su compañera de juegos. Todavía con repelús, recojo la lagartija con delicadeza y ternura y la tiro a la basura.

La tormenta es de órdago. Llueve a mares sobre el tejado. Continúa lloviendo durante toda la noche, que paso con una linterna encendida y sin pegar ojo. El amanecer trae consigo una pausa en la lluvia. Los lirios aún montan guardia. Los capullos de las rosas yacen alicaídos. El mundo ha sido vapuleado.

«Cuántas veces me he acostado bajo la lluvia sobre un techo extraño, pensando en mi hogar».

WILLIAM FAULKNER

A la mañana siguiente, la pista de tierra que conduce a mi casa es un barrizal. No voy a sacar a Lily a pasear. Trato de explicárselo, pero ella quiere salir, a pesar del barro. Le prometo que la sacaré más tarde, una vez se seque el barro. La tormenta deja caer las últimas gotas. Cuando escampa, Lily se acerca a su trampilla, quizá en busca de más lagartijas. Sale de caza y, cuando regresa, lo hace con una ramita en la boca. No es un manjar tan

bueno como una lagartija, pero sí lo bastante sabroso como para que se apoltrone para pasar un buen rato mordisqueando.

El día ha recuperado la calma. Lily suelta su ramita, dejando astillas chafadas sobre la alfombra. Recorre la casa en busca de lagartijas, pero no hay ninguna. Se acomoda detrás del perchero. Cuando la llamo, se muestra reacia a salir. A lo mejor se esconde a modo de estrategia. Si no hace ruido, quizá una lagartija osará cruzarse por su camino. Esa es su esperanza.

Estoy preparando café fuerte. La cafetera borbotea y chifla. Su sonido reverbera en el interior de la casa, despejada de lagartijas. Lily se aventura a salir de su escondite y entra con cautela en la sala de estar. Trepa al sofá y se tiende para echar una cabezada a mi lado. Cuando le doy unas palmaditas en su sedoso pelo, se rebulle, enojada. Se ha dado por vencida con las lagartijas y quiere dormitar.

Me dirijo a la cocina y apago la cafetera. El sonido del reloj se oye con claridad: tic-tic-tic. Me sirvo una taza de café. Relevo a Lily en la tarea de la caza de lagartijas. Estoy superalerta, aguzando el oído para detectar su inconfundible ris ras. La taza de café fuerte me pone los nervios de punta, me empuja a pensar en la probabilidad de que aparezca otra lagartija. Digo para mis adentros que las lagartijas son inofensivas, pero el café me ha puesto los nervios a flor de piel. Para colmo, se está levantando viento. Una vez más, las ramas del pino piñonero azotan la ventana. Lily se espabila de su siesta. No le gusta el viento. De nuevo, se camufla detrás del perchero, pendiente del desagradable viento.

«Qué tranquilidad se respira aquí», comenta con frecuencia la gente que viene a visitarme.

«No en los días de viento», contesto.

Mi casa está apartada de la carretera. «¿Oyes el camión?», pregunto a mis visitas, pero solo oyen la quietud. Sus oídos no perciben el camión que se aproxima. El tiempo que paso centrada en el arte de escuchar ha aguzado mi sentido auditivo.

Me despierto temprano, con la aurora despuntando al este. Ha llovido de nuevo esta noche, y ahora el cielo pálido se vuelve a encapotar. Lily, inquieta, camina de aquí para allá. Las tormentas la ponen nerviosa, y esta, con repentinas tronadas, es peor que la mayoría. Las granizadas estivales en Nuevo México son asombrosas y extraordinarias. Lily ronda a mi lado en busca de cobijo.

«No pasa nada», la tranquilizo. Pero se avecina lo peor. Una segunda tronada anuncia una sorpresa. Con un sonido parecido al redoble de un tambor, el cielo lanza un aluvión de diminutos proyectiles de hielo. A mí el sonido del granizo me resulta reconfortante, pero no a Lily. Mi casa tiene grandes ventanales, y Lily evita mirar fuera.

«Solo es granizo, cielo», le digo. Me gustan los ventanales con su vista panorámica de la tormenta. Mientras observo como la granizada tapiza el jardín de diminutas bolas plateadas como canicas. Una tercera tronada nos avisa de que la tormenta va para largo. Me acerco a la ventana más grande y contemplo, embelesada, cómo la granizada deposita su reluciente carga. Para mí, el granizo es más misterioso que la lluvia, más milagroso que la nieve. Lily se resiste a dejarse cautivar. Se esconde debajo de la mesa de centro de la sala de estar. Y acto seguido, tan repentinamente como comenzó, el redoble de tambores de la granizada cesa por completo. Lily recela. Tengo que convencerla para salir,

«Hay una gran diferencia entre escuchar y oír».

G. K. Chesterton

la cojo en brazos. Desde la ventana que da al jardín tenemos buenas vistas de la granizada. Sujeto a Lily junto al cristal.

«No hay peligro», le aseguro. Ella se retuerce y se acurruca contra mi pecho.

«No hay peligro», repito en un tono lo más tranquilizador posible. Juntas, nos quedamos mirando por la ventana. El manto argénteo de la tormenta no tardará en empezar a derretirse.

«Granizo, Lily», susurro. Nos acurrucamos en el sofá, disfrutando de nuestra mutua compañía. Miro por el ventanal en dirección a las montañas. Un rayo de luz ilumina las cumbres. Al echar un vistazo por otra ventana que da al jardín distingo resplandecientes trozos de hielo. Pero ya ha parado de granizar. De pronto, escuchamos de nuevo el reloj de la cocina.

El crepúsculo llega más oscuro y antes que de costumbre. Voy a la ciudad a reunirme con unos amigos. Al meterme en el coche, caen unas cuantas gotas de lluvia gruesa que salpican el parabrisas. Echo marcha atrás por el camino de entrada con un incesante y creciente tamborileo. Esta no es una tormenta cualquiera: va *in crescendo*. El cielo vuelve a descargar un aluvión de granizo del tamaño de cubitos de hielo. Es como si unas fuerzas superiores hubieran cogido una gigantesca bandeja de hielo y le estuvieran dando una sacudida celestial. Conduzco hasta la carretera principal; el granizo gana en tamaño y velocidad. Los cubitos de hielo se transforman en copos de nieve. A cuatrocientos metros de mi casa decido dar la vuelta con la esperanza de llegar sana y salva al amparo de mi garaje. La tormenta arremete con fuerza, y temo que el parabrisas se haga añicos.

Me meto por el camino de entrada, pulso el mando de la puerta eléctrica del garaje y entro despacio. La

alarma emite un pitido estridente: ha saltado a causa del granizo. Tecleo el código dos veces y el pitido cesa. Lily corre despavorida a mi encuentro. La nueva granizada la ha asustado.

«No pasa nada, chiquitina», le digo. Recelosa, se queda rondando junto a mis pies. Me acerco a una ventana y echo un vistazo fuera. El granizo se ha esparcido como bolas de billar. Los pedazos de hielo están desparramados por el porche. Hay un fragor incesante.

«Mi pobre jardín», pienso. Miro por la ventana y lo contemplo cubierto de hielo blanco. Mis lirios continúan altaneros; mis rosas, vapuleadas, languidecen. Los iris están recibiendo una buena tunda. El macizo de lilas yace doblegado.

Lección aprendida: si cae una lluvia recia y con fuerza, se avecina una granizada, no un aguacero. De ahora en adelante procuraré no salir en coche. Las granizadas pueden ser violentas: nada de canicas de hielo, más bien enormes bolas congeladas estampándose contra el suelo. Mi teléfono suena con estridencia. Es uno de mis amigos, que llama para cancelar la cena; comenta que había salido a pasear con su mujer cuando les sorprendió la granizada. Un coche que pasaba se apiadó de ellos y los recogió: la salvación en la amabilidad de los desconocidos.

A la mañana siguiente, el sol brilla en mi finca. El hielo ha desaparecido, como si nunca hubiese existido. Llamo a mi amigo Nick Kapustinsky y quedamos para comer. Conforme desciendo por la montaña en dirección a la ciudad, me apena ver el destrozo que han sufrido los árboles. La granizada ha baqueteado los árboles frutales, marchitando sus delicadas flores rosas y blancas. «A lo mejor el año que viene los árboles salen mejor parados», digo para mis adentros. Este año han sufrido

«Prestar atención, este es nuestro trabajo procedente e interminable».

MARY OLIVER

las secuelas del granizo. Me siento culpable al recordar lo que disfruté con la tormenta. Su manto argénteo resultó ser mortífero. Lily no se equivocaba al temer el aluvión.

Al torcer hacia el oeste por una carretera muy transitada paso junto a un cúmulo de forsitias. Ayer lucían un dorado radiante, pero el granizo ha hecho de las suyas y ha apagado su manto áureo. Pero ¿qué es esto? Un macizo de lilas púrpura resplandece altanero. No han sucumbido al granizo. A continuación veo un manzano silvestre en todo su esplendor. Formulo una teoría: las flores púrpura resisten el granizo. Recuerdo que, en mi jardín, los iris púrpura perforan el aire. A lo mejor he acertado con mi teoría, cavilo. El púrpura real ejerce su dominio.

En dirección oeste, pasando junto a más lilas, mi teoría de la supervivencia del más fuerte supera la prueba de fuego. Los albaricoques y peras de un primoroso huerto tienen marcas marrones, mientras que en las inmediaciones, unas cuantas manzanas silvestres conservan su tonalidad púrpura. Los albaricoqueros parecen dañados, mientras que los manzanos silvestres tienen un aspecto esplendoroso. El granizo es un villano. Sé que la próxima vez que granice el embate me provocará sentimientos encontrados.

Nick y yo quedamos en uno de nuestros restaurantes favoritos: el Santa Fe Bar & Grill, donde la comida siempre está sabrosa. Delante de tacos de carne y enchiladas de maíz azul rellenas de verdura, Nick me pone al corriente de que cometió la estupidez de desafiar la granizada para cubrir su coche con una lona con el fin de evitar que se abollara.

—Tuve suerte —señala—. Si una de esas bolas de granizo me hubiera golpeado la cabeza, habría sangrado.

—Y tanto que tuviste suerte —le digo, pensando en lo vulnerable que era a pesar de su alarde de hombría.

La granizada ya ha cesado, pero me ha dejado tocada. Ha sido tremenda e imprevisible, como los tornados de mi infancia. Mi parabrisas ha sobrevivido a la tormenta, pero el capó de mi coche tiene abolladuras circulares.

—Seguro que es posible arreglarlo —me dice Nick. Y acto seguido añade—: O puede que no. A lo mejor la lona ha servido para algo. Mi coche no tiene ni un rasguño.

Le comento a Nick que la granizada me ha dejado con los nervios de punta, y también a mi perrita.

Nick sonríe de oreja a oreja.

—¿Con los nervios de punta? Mi gato sí que está con los nervios de punta. Estaba fuera cuando empezó, pero enseguida entró disparado y me miraba como diciendo: «¿Qué es esto? Arréglalo».

«Sí —afirmo para mis adentros—. Exacto». El granizo es un acto de Dios; los seres humanos no pueden arreglarlo.

Una de las maravillas de Nuevo México es que, con la misma rapidez con la que estallan las infernales tormentas, escampa. El viento sopla y cesa bruscamente. La humedad se disipa y el barro se seca enseguida. El granizo transforma el paisaje en un mundo fantástico de hielo, pero a la mañana siguiente hace un caluroso día de verano como de costumbre, con árboles baqueteados y las abolladuras de mi coche como únicos vestigios de la tormenta.

Una vez en casa después de comer, Lily se retira a mi estudio, se acurruca en el sofá y se queda frita enseguida. Me hago un hueco a su lado y registro el tiempo de los últimos días: despejado, luego nuboso. Lluvia,

«La fe es el ave que nota la luz y que canta cuando el alba aún no ha despuntado».

RABINDRANATH TAGORE

luego granizo. Frío, luego sol. Recuerdo el sonido del granizo, fuerte y metálico, del tamaño de monedas de veinticinco centavos cayendo con fuerza. Lily sigue durmiendo mientras los recuerdos de los numerosos sonidos de la naturaleza se agolpan en mi memoria.

## PRUEBA ESTO

Coge un bolígrafo y redacta un parte meteorológico. ¿Hace un día despejado, nublado, soleado, lluvioso…? ¿Qué impacto tiene el tiempo en tu entorno? ¿Y en tu estado de ánimo? ¿Te encuentras de un humor gris o radiante? Registra los sonidos del día.

## EL ÁLAMO TEMBLÓN

El camino de la escucha primero nos pone en contacto con el sonido de nuestro entorno y, después, con nuestro entorno a un nivel más profundo. A lo mejor nos paramos a escuchar el roce de las hojas de un árbol y, mientras tanto, nos fijamos con más detenimiento. El arte de escuchar consiste en conectar, y nosotros conectamos con todo cuanto nos rodea.

El verano ha dado paso al otoño, y en Nuevo México las hojas viran del verde claro a un cobrizo dorado.

«Vamos, Lily. Coche». Lily salta al asiento trasero y se arrellana encima de una piel de cordero. Saco el coche marcha atrás del garaje mientras le explico a Lily, como de costumbre, que vamos a subir por una carretera de montaña hasta las alamedas que relucen bajo la

luz de la tarde. «Dará miedo —le digo—. Hay un montón de curvas».

Acto seguido, nos ponemos en marcha. Salgo a la pista de tierra. Enfilo montaña arriba, doblo a la derecha y luego a la izquierda. Me encuentro en una carretera asfaltada que desciende por la montaña en dirección a la ciudad. Mi coche, un potente Subaru, baja la pendiente silenciosamente. La calzada asfaltada, la antigua carretera de Taos, discurre en sentido paralelo a la interestatal. Un alto muro de ladrillo las separa, pero de poco sirve para amortiguar el sonido del tráfico que circula a toda velocidad a escasos centímetros de distancia. Por la interestatal avanzan con gran estruendo camiones que transportan alimentos. Los sedanes y los SUV los adelantan raudos. En la interestatal, el límite de velocidad es de ciento cinco kilómetros por hora. Eso es al otro lado del muro; en mi carretera, veinticinco kilómetros por hora. Remonto una colina y las dos carreteras se bifurcan. Ahora puedo circular a sesenta y cinco kilómetros por hora. El fragor de la interestatal se va apagando.

Más adelante, un semáforo anuncia que estamos incorporándonos al tráfico urbano con la indicación de giro a la izquierda o a la derecha. La antigua carretera de Taos muere en un lado de la oficina de correos del condado de Santa Fe. Las bocinas suenan con estrépito. Dejamos atrás el ruido de la ciudad, ascendemos por un cañón y acto seguido por otra montaña más grande.

Como era de esperar, llegan las curvas. A veces las señales indican un límite de velocidad de veinte kilómetros por hora. Yo, obediente, conduzco despacio para gran irritación del Lexus que está detrás de mí. Cada vez que el límite de velocidad aumenta, el Lexus pita para que acelere. Al final, harto de mi lentitud, aprovecha una recta para adelantarme y se aleja a toda velocidad.

«¿Qué tal, Lily?», le pregunto a mi perrita. Está acurrucada en la piel de cordero, con las patas apuntaladas para sortear las curvas. Ascendemos cada vez más, dejando atrás una curva tras otra. En el ascenso pasamos junto a enebros, pinos piñoneros y por un bosquecillo de abedules, hasta que al girar en una última curva de pronto nos encontramos en una resplandeciente alameda dorada.

«¡Álamos, Lily!», exclamo. Relucen como velas, llamas doradas que rozan el cielo. Nos deleitamos con su esplendor durante unos instantes. Una refrescante brisa agita las hojas; unas cuantas caen ondeando al suelo, son una lluvia de estrellas. Tras admirar la belleza, emprendemos el descenso por la montaña en dirección a casa.

«Menudo espectáculo, ¿eh, Lily?», comento, hablando más conmigo misma que con la perrita. Vivir sola ha hecho que me acostumbre a mantener conversaciones caninas. El vocabulario de Lily es extenso, o eso parece. La palabra «salmón» reclama toda su atención. Con «premio», sale disparada a la cocina a por sus tiras de filete de cordero deshidratado. Emma insiste en que Lily entiende la palabra «coche». Y ahora «casa», un término y concepto que ha aprendido con nuestros paseos.

«Casa, Lily», anuncio mientras meto el coche en el garaje. Como se resiste a dar por terminado el paseo, la dejo en el suelo y pregunto «¿Salmón?». Ella corre como una flecha hacia la puerta de la casa. Entro y me dirijo a la cocina. Abro la nevera, le tiendo una loncha de salmón ahumado. Ella me da lametones en los dedos a modo de agradecimiento.

Tic-tic-tic. El reloj de la cocina marca los segundos. Alcanzo a oírlo desde la sala de estar, dos habitaciones

«Escucha los árboles mientras se mecen con el viento. Sus hojas susurran secretos. Su corteza entona cantos de antaño conforme engrosa sus troncos, y sus raíces dan nombre a todas las cosas. Su lenguaje se ha perdido. Pero no los gestos».

VERA NAZARIAN

«Prefiero aprender a cantar de un solo pájaro que enseñar a diez mil estrellas a no bailar».

E. E. CUMMINGS

más allá. Las chapas de Lily repiquetean contra su bol de agua; la oigo beber con ansia, ahogando el tic-tic del reloj. Es una noche oscura, no se ve la luna. Desde mi jardín vislumbro vagamente estrellas como puntitos, que me traen a la memoria las brillantes hojas que hemos contemplado hoy. Me siento arropada por la inmensidad del mundo, alentada por lo mucho que una aventura en apariencia insignificante puede intensificar mi sensación de conexión.

---

### PRUEBA ESTO

Emprende una aventura planificada para conectar de manera consciente con el mundo que te rodea. Sintoniza con los sonidos —y después con el ambiente— de tu entorno, ya sea la ciudad o el campo, la montaña o la costa. ¿Notas una sensación de conexión con el mundo en su conjunto? ¿Con la naturaleza? Dedica unos instantes a tomar nota de cualquier pensamiento que te venga a la cabeza mientras te concentras en conectar de manera consciente. Al prestar atención al mundo que te rodea, ¿tienes la sensación de que te responde? ¿Sientes que tu consciencia se eleva? Aprecia esa sensación e intégrala cuando reanudes tu rutina cotidiana.

---

LOS SONIDOS DEL PASEO DE LILY

La nieve cubre las cumbres. Abajo, el tiempo aún es agradable; no se necesitan abrigos de invierno. Aunque las pistas embarradas se han secado, Lily sigue avanzan-

do con cautela. Yo también. Llevo puestos unos zapatos nuevos.

«Vamos, Lily», la insto. Se ha parado junto al patio de Otis. Ayer, Otis estaba suelto, persiguiendo un disco volador. Hoy está encerrado. «Venga, Lily», insisto, pero está decidida a saludar a Otis, tal vez para pavonearse de su relativa libertad: la longitud de su correa. «¡Lily! ¡Aquí!». Le doy un brusco tirón de la correa; se aproxima un coche. Intuyendo el peligro, Lily obedece y se pega a mí. El conductor saluda con la mano y pasa. Por encima, un cuervo grazna. Se ha posado en un poste de telefonía y está decidido a permanecer ahí. Lily se detiene en seco; oye el cuervo, pero no lo ve.

«Venga, Lily», la apremio.

Un segundo cuervo bate las alas y se posa en lo alto del poste. Un segundo graznido bronco llama la atención de Lily. Se pone a escarbar con las patas, en alerta pero impotente. Nuestro paseo de hoy está salpicado de paradas. De pronto, aparece un conejo. Lily emprende la persecución forcejeando hasta el extremo de su correa. El conejo es tan grande como la propia Lily. Corre como una flecha hasta los matorrales, malogrando los planes de Lily. Vuelvo a tirar de la correa. Al fin y al cabo, se supone que debe hacerme compañía en este paseo.

Hay un par de palomas posadas en un cable del tendido telefónico. Permanecen completamente inmóviles mientras pasamos por debajo. Se sienten seguras a esa altura. Lily va trotando a mi lado, resignada ahora que soy yo quien marca el paso. Estamos cruzando un prado donde hace poco vimos ciervos. Lily está en guardia, a la expectativa de otro avistamiento, pero hoy no vemos ninguno. Los cuervos y el conejo son nuestra única fauna del día.

«Escucha con los ojos además de con los oídos».

Graham Speechley

## PRUEBA ESTO

Déjate llevar por la imaginación y escucha el sonido de un coche circulando sobre la grava. Tira de una correa imaginaria para traer tu mascota a tu lado. Nota con qué claridad puedes «oír» el sonido del vehículo que se aproxima. Tómate tu tiempo para apreciar tu percepción auditiva. Asocia tu imaginación a un recuerdo concreto.

## REGISTRO

¿Has hecho tus páginas matutinas, citas con el artista y paseos?

¿Qué has descubierto al escuchar tu entorno de una manera consciente?

¿Encuentras que te sientes más conectado con el mundo que te rodea?

Identifica una experiencia de escucha memorable. ¿Cuál fue el «ajá» que extrajiste de ella?

# Escuchar a los demás

Para ser un buen oyente hace falta ser un gran hombre.

CALVIN COOLIDGE

Esta semana afianzaremos el hábito de escuchar nuestro entorno y comenzaremos a desarrollar de una manera consciente el de escuchar a los demás. A lo mejor nos damos cuenta de que tenemos la costumbre de pensar en nuestra respuesta o de interrumpir mientras alguien está hablando en vez de escuchar como es debido. O quizá resulta que escuchamos demasiado sin intervenir, o que escuchamos a quienes no deberíamos. Por mucho que creamos que se nos da bien escuchar, es posible hacerlo con más atención a quienes nos rodean. Entonces, la sabiduría que transmite siempre es sorprendente e inesperada. Cuando escuchamos a nuestros semejantes, conectamos con ellos. En las siguientes páginas escribo acerca de la escucha, pero también escucho a aquellos que saben escuchar y su sabiduría se suma a la mía.

## LA MÚSICA DE LA CONVERSACIÓN

En la segunda herramienta del arte de escuchar se nos pide que prestemos atención a los demás, que atendamos a lo que en realidad están expresando, que asimilemos sus palabras y sus intenciones. Se nos pide que

prestemos toda nuestra atención, que percibamos la emoción, el tono y la entonación de lo que se está expresando. Se nos pide empatía con el estado de ánimo del hablante, con el fin de interpretar correctamente el mensaje que está transmitiendo.

«Estoy bien» puede decirse con sinceridad o con sarcasmo. El tono transmite tanta información como las palabras en sí; la interpretación es cosa nuestra. Cuando se interesan por nuestro estado de salud, el «estoy bien» puede tener un significado literal o todo lo contrario. A menudo hemos de recurrir a nuestra intuición para interpretar correctamente la frase.

Se precisan dos tipos de escucha: la interior y la exterior; escucharnos a nosotros mismos y a los demás.

Una auténtica conversación requiere ambas formas de escucha. Sin ánimo de mentir, quizá el hablante reste importancia a sentimientos más perturbadores.

«Estoy bien» se convierte en la frase manida y aceptada socialmente. Como oyentes, ahondar más depende de nosotros. Tal vez una pregunta formulada con tacto —«¿En serio?»— dé pie a profundizar y sincerarse. Apesadumbrado, puede que el hablante reconozca que en realidad no se encuentra tan bien; por el contrario, a lo mejor está pasando por un bache. Nuestra atenta atención a su tono invita a la franqueza, y la conversación que se entabla es más profunda y sincera. Nuestra escucha atenta abre las puertas a la verdadera intimidad. Nos lleva a cuestionar, no en tono combativo, sino con verdadero interés. Deseamos saber, saber de verdad, lo que siente la otra persona. Dicha atención resulta halagadora y propicia la auténtica comunicación. A su vez, nuestra atención genera atención. El arte de escuchar puede ser contagioso. Cuando escuchamos realmente a otra persona, esta puede seguir nuestro

«La más básica de las necesidades humanas es entender y ser entendido. La mejor forma de entender a una persona es escucharla».

RALPH G. NICHOLS

ejemplo y escucharnos de verdad. En un ambiente de escucha tan atenta, encontramos que las revelaciones son cada vez más sinceras e íntimas.

La escucha requiere algo más que los oídos. Oímos palabras, pero hemos de atender al tono de nuestro interlocutor, esforzarnos en captar la intención que subyace en las palabras. Por medio de nuestra intuición, puede que descubramos un mensaje muy diferente al que transmiten las palabras. Pongamos como ejemplo el tema de la salud. Puede que nuestro interlocutor diga: «Estoy bien», pero según el tono con el que se exprese «bien» posee multitud de connotaciones, entre ellas «no tan bien». Al escuchar con el corazón en vez de con el intelecto, somos capaces de captar la verdad de nuestro interlocutor. Al escuchar con el corazón, practicamos la empatía, el ingrediente secreto de la verdadera comprensión.

A veces, es el lenguaje corporal el que expresa con mayor claridad. Una vez más, puede que las palabras transmitan algo, pero nuestra atenta atención nos dice algo muy distinto. Los hombros caídos indican «triste», por mucho que las palabras insistan en el «estoy bien». Los brazos cruzados con frecuencia indican cerrazón, aunque las palabras digan lo contrario. El lenguaje corporal de lucha o retraimiento revela los verdaderos sentimientos. Cuando prestamos atención a los gestos de nuestro interlocutor, además de a su discurso, discernimos la realidad con acierto. No nos dejamos engañar por la charla superficial. Cuando nos fijamos en las señales que envía todo su cuerpo, las sentimos en todo nuestro cuerpo. Puede que se nos encoja el estómago ante la ira contenida. El miedo nos oprime el pecho. Puede que se nos haga un nudo en la garganta cuando nos cuentan penas. Somos como antenas.

«La mejor manera de mostrar compasión hacia nuestros semejantes es escuchar en vez de hablar».

Thích Nhất Hạnh

Escuchar es una calle de doble sentido. Escuchamos atentamente y a su vez invitamos a escuchar. Al cultivar el arte de escuchar, la conexión con los demás se vuelve más profunda, menos superficial. Ganamos en autenticidad, y los demás, a menudo, responden del mismo modo.

Damos muestras de interés con nuestro silencio respetuoso y nuestro murmullo alentador. No intervenimos; eso interrumpiría a nuestro interlocutor. Por el contrario, con nuestra actitud receptiva incitamos a nuestro interlocutor a seguir sincerándose. Basta con un telegráfico y sutil «mmm» y un asentimiento de cabeza para dar muestras de nuestro interés. La conversación se vuelve vibrante cuando se incentiva con semejante estímulo.

El arte de escuchar es activo, no pasivo. Somos como *catchers* en cuclillas en un campo de béisbol, preparados para recibir un lanzamiento. Estamos alerta, receptivos, listos. Dejamos que nuestro interlocutor tome la iniciativa y lance. Le seguimos el juego, pero no llevamos la voz cantante, sino que practicamos el arte de escuchar atendiendo. Nuestra atención resulta halagadora, incita sutilmente a nuestro interlocutor a profundizar cada vez más en su discurso. Nos complace su franqueza a la que corresponderemos cuando nos toque el turno de sincerarnos.

Predicamos con el ejemplo. Al dar fe del testimonio de nuestros semejantes, les mostramos respeto. Cuando sienten nuestro genuino interés, a menudo se sinceran en lo más hondo y se sienten muy gratificados. Se prescinde de la charla trivial en aras de un intercambio significativo; los monólogos dan paso a diálogos. El compartir se vuelve más equitativo. Al propiciar la implicación a través de nuestra escucha, puede que la implicación sea recíproca.

«Escuchar no se reduce a no hablar, aunque incluso eso está más allá de la mayoría de nuestras capacidades; significa poner un interés vigoroso y humano en lo que se dice».

ALICE DUER MILLER

El lenguaje corporal expresa nuestra buena disposición; con los brazos abiertos, en vez de cruzados en actitud escéptica, incentivamos los testimonios. Escuchamos con todo nuestro cuerpo, y mantener una actitud de apertura física dice mucho. Con el estímulo de esta atención, nuestro interlocutor enseguida se relaja y su lenguaje corporal no tarda en responder al nuestro. Le enviamos señales que indican nuestra actitud receptiva, y tal vez nos responda del mismo modo: «Lo que hace el mico hace el mono».

«Sé cómo te sientes», indica nuestra postura. Estamos escuchando con empatía, un paso más hacia la compasión. Nuestra actitud, o puede que incluso las palabras, expresan: «Comparto tus sentimientos». Ante semejante interés, puede que hasta el hablante más narcisista se interrumpa para decir: «Estoy hablando demasiado, ¿verdad?». Quizá si nos encogemos de hombros la conversación se reconduzca hacia un terreno más profundo de auténtica sinceridad. Inclinados hacia delante para captar hasta el último matiz, nuestro cuerpo es un radiotransmisor encendido para recibir; más pronto que tarde, sintonizará la frecuencia para enviar señales. La escucha es el preludio de la intervención. Cuando escuchamos atentamente, nuestros pensamientos adquieren claridad y viveza.

«Un buen oyente deja espacio a propósito a la otra persona para que hable», afirma la doctora Scottie Pierce, una buena oyente. Las conversaciones con ella están salpicadas de elocuentes silencios. Da la impresión de que dispone de todo el tiempo del mundo, lo cual permite a su interlocutor expresarse clara y detenidamente.

Nick Kapustinsky, actor y escritor, escoge con sumo cuidado sus palabras. En su opinión, «Interpretar bien

> «Los amigos son esas extrañas personas que nos preguntan cómo estamos y aguardan a oír la respuesta».
>
> Ed Cunningham

consiste en escuchar bien». El discurso de Nick, al igual que el de Scottie, está salpicado de silencios, en el transcurso de los cuales atiende en cuerpo y alma a su interlocutor. Él escucha, y a continuación responde. Sabe «mantenerse en el instante presente», como se dice en la jerga de la interpretación. Se profundiza en las conversaciones, pero con los pies en la tierra. Da la impresión de que fluyen con naturalidad, pero eso es debido a que entra en juego el arte de la escucha.

«Voy a contarte un secreto —comenta la veterana actriz Jennifer Bassey—. Yo practico la escucha. Todos los días llamo por teléfono a tres personas para preguntarles cómo se encuentran. No hablo de mí misma; me intereso por ellas. —Bassey se ríe entre dientes—. Centrarme en otra persona evita que me mire tanto el ombligo».

El truco de Bassey, como ella lo llama, enriquece y fortalece su vida espiritual. Es una amiga generosa, y su generosidad se valora. Su círculo de amistades es amplio e íntimo. Se lo ha ganado gracias a su escucha atenta.

> «Ser escuchado es tan parecido a ser amado que a la mayoría de las personas le resulta indistinguible».
>
> David W. Augsburger

«Adquirir una buena actitud de escucha se aprende a base de práctica —afirma Pierce—. No es algo automático. La gente puede aprender. La buena conversación es un arte. Cuando escuchamos con los cinco sentidos, incitamos a los demás a hacer lo mismo. Damos buen ejemplo. Pero, en mi opinión, hay muchas personas que no escuchan. Están tan ocupadas consigo mismas que son incapaces de percibir las señales de "tu turno, mi turno"; como están ensayando mentalmente lo que van a decir a continuación, están ausentes».

Cuando practicamos el arte de escuchar, no caemos en el vicio de mentir. Centrados en asimilar una realidad ajena, a menudo encontramos que nuestra propia rea-

lidad adquiere más nitidez. Si, como dice Scottie Pierce, estamos hablando con alguien que no escucha, a lo mejor nuestro cuerpo reacciona tensándose. A lo mejor el estómago nos dice: «No me está escuchando». La conversación con esa persona es fútil. En vez de profundizar, tal vez decidamos zanjarla disculpándonos con elegancia argumentando que «tengo que irme».

Utilizar la herramienta de la escucha con los demás no significa que dejemos de escucharnos a nosotros mismos. El arte de escuchar no es masoquista, sino realista, pues se cimenta en la valoración precisa de dónde y con quién podemos experimentar la reciprocidad. Escuchando a los demás, percibimos su capacidad para implicarse de lleno y centramos nuestra atención en aquellos que pueden respondernos del mismo modo. Son nuestros espejos creyentes, y los atesoramos con mimo. A través de la escucha atenta a nuestros semejantes, identificamos a los que a su vez tienen la capacidad de escuchar. Se convierten en nuestras cajas de resonancia; reflejan nuestro potencial y fortaleza.

Hace poco me compré una casa, la primera en veinte años. Como me parecía una gran responsabilidad, acudí a mis espejos creyentes en busca de consejo. «La casa es perfecta para ti —me dijo Scottie Pierce—. Es segura, confortable y bonita». «La casa te encantará —comentó Jennifer Bassey—. Tiene jardín y vistas a la montaña: dos cosas que según tú añorabas». Me quedé más tranquila.

«Creo que la casa encaja contigo —señaló Emma Lively—. Es soleada y espaciosa». Respiré tranquila.

Tras escuchar las opiniones de mis espejos creyentes, tomé la decisión de superar mis miedos y comprar la casa. Ellos confiaban en mí. Opinaban que tener una casa en propiedad sería bueno para mí, me decían: «Te

«Hacen falta dos para decir la verdad: uno que hable y otro que escuche».

HENRY DAVID THOREAU

mereces tener una casa propia. Te mereces un hogar que te encante».

Para comprar mi casa no solo escuché a mis espejos creyentes, sino también a mi fuero interno. Mi amigo Gerard Hackett me orientó paso a paso en los trámites para la compra.

«Es una buena casa», me aseguró. «Lo mismo digo», señaló Scott Bercu, mi contable, otro espejo creyente. Animada por ellos, fui consciente de que su optimismo ante esta iniciativa me resultaba convincente. Yo también tenía fe en esa idea. En lo más profundo de mi ser, yo también creía que podía y debía comprar la casa que me hablaba. Escuchar a mis espejos creyentes me ayudó a escucharme a mí misma.

Los espejos creyentes demuestran su valía con el paso del tiempo. Gerard Hackett es un preciado amigo desde hace más de cincuenta años. Es sensato y tranquilo. Si se presenta una situación dramática, escucha y a continuación le quita hierro. Gerard, un veterano practicante del arte de escuchar, me presta toda su atención, se percata de mi nerviosismo y me tranquiliza con delicadeza. Se niega a dejarse llevar por el pánico.

Cuando doy clases, hablo sobre los espejos creyentes, en particular de Gerard.

«Pero ¡Julia! ¿Y si yo no tengo a un Gerard?», me preguntan a veces.

Yo les explico que escuchar con interés a nuestros amigos y conocidos conlleva un proceso de clasificación: algunos resultarán tener mejor juicio que otros. Incluso puede que el más juicioso sea un Gerard en ciernes.

Escuchar atentamente a los demás y a nuestra voz interior al mismo tiempo nos da equilibrio. Este es el punto de partida de la sabiduría. Con el tiempo, se convierte en algo automático. A través de la práctica del

arte de escuchar, aprendemos que resulta más gratificante y agradable escuchar que no hacerlo. Cuando escuchamos, también lo hace nuestro interlocutor.

La clave de una conversación fructífera es la reciprocidad. Si una persona acapara la conversación, el arte de la escucha se trunca. «Tu turno, mi turno» es el ritmo que perseguimos. Es un baile. Una buena conversación brinda una oportunidad para el aprendizaje; cada persona se expresa abiertamente, y el otro asimila nuevas ideas. Hay un flujo patente que sentimos y al que respondemos. Atendemos a las señales que nos indican nuestro turno para hablar; no interrumpimos atajando antes de tiempo.

Cuando interrumpimos a nuestro interlocutor en una conversación, perdemos una valiosa oportunidad de aprendizaje. Sin interrupciones, a lo mejor nuestro interlocutor proporciona información novedosa y a menudo interesante. Tal vez nos sorprendamos pensando: «Nunca me lo había planteado desde esa perspectiva» al aplicar el oído y abrir la mente a planteamientos nuevos. No cabe duda de que aprendemos a escuchar y escuchamos para aprender. Ejercitando la paciencia, invitamos a nuestro interlocutor a ahondar en un tema. Tal vez sintamos la tentación de interrumpir pero, conocedores del valor que posee el flujo constante del pensamiento, nos reprimimos. La atención provoca, en un primer momento, desconcierto a nuestro interlocutor, y después satisfacción. Mientras hilvana un discurso, el interlocutor descubre nuevas ideas, y por lo tanto el aprendizaje es mutuo.

Se necesita paciencia para escuchar todo lo que tenga que decir el otro. A veces sus pensamientos son complejos, enrevesados, no resulta fácil seguirle el hilo. Hemos de hacer un ejercicio de suma atención y con-

«Nunca entiendes realmente a una persona hasta que te planteas las cosas desde su punto de vista».

HARPER LEE

centración, pues de lo contrario será en vano. Con una actitud alerta, seria y empática, le damos a entender: «Me importas». El resultado de ello es la conversación profunda, la que se desarrolla sin prisas y resulta mutuamente satisfactoria. La clave es el respeto hacia nuestro interlocutor.

---

## PRUEBA ESTO

A lo largo de la semana que viene, escucha detenidamente y presta toda tu atención a las conversaciones con tus amigos. Tal vez desees tomar nota de tus reacciones. Algunos amigos tienen mejor capacidad de escucha que otros. Valora si la empatía de tus amigos es buena, mala o regular. Andas en busca de un espejo creyente, un amigo que refleje tu fortaleza y potencial. Fíjate en quién te inspira optimismo. Esa persona es un tesoro.

---

ESCUCHAR A QUIENES ESCUCHAN

Cuando era una veinteañera trabajé para *The Washington Post*, lo cual supuso el inicio de mi etapa en el periodismo, y más tarde colaboré en *Rolling Stone*. Fui testigo de que los mejores periodistas seguían las historias en vez de intentar apropiarse de ellas; dicho de otro modo: escuchaban. Y aprendí eso. Cuando, al redactarlas, permitían que la historia fluyera de manera natural en vez de tratar de darle forma prematuramente, se hacía un periodismo más interesante y honesto.

Yo procuré seguir su ejemplo escuchando a las personas que entrevistaba con una actitud receptiva y abierta, y dándoles espacio para compartir su realidad. Conforme escuchaba, compartían más cosas y, a medida que me revelaban más cosas, la historia adquiría una forma evidente para mí. Como escuchaba, la historia se revelaba, y al revelarse, me resultaba fácil ponerla por escrito.

Mientras escribo este libro y reflexiono sobre la escucha, me vienen a la memoria aquellos primeros tiempos. Decido pedir a mis amigos que me hablen acerca de la escucha, y escucharles.

Paradójicamente, justo cuando decido hacerlo, mi teléfono se avería.

—Julie, ¿estás ahí? No te oigo. —Emma Lively me habla al otro lado de la línea con un tono preocupado.

—Sí, estoy aquí —respondo.

—Julie, no te oigo.

—¿Emma? ¿EMMA? —procuro hablar más fuerte.

—Julie, sigo sin oírte —insiste.

—Voy a intentar llamarte desde el móvil —digo, en voz alta y clara.

Cuelgo el teléfono y marco en el móvil.

—¿Emma? —pregunto cuando descuelga.

—¡Julie! Menos mal. Ahora sí te oigo.

—Mi teléfono está escacharrado —le cuento a Emma—. El fijo.

—Ya, no te oía, había mucho ruido estático. Te enviaré por correo un teléfono nuevo.

Dos días después recibo el teléfono nuevo. Un amigo me lo instala. Pruebo a llamar a Emma. Cuando descuelga, anuncia:

—Sigo sin oírte.

Cuelgo y la llamo desde mi móvil.

«¿Te has fijado alguna vez en que el individuo más interesante de la sala parece escuchar de buen grado más que hablar?».

RICHELLE E. GOODRICH

—¿Emma?

—Ahora sí te oigo.

—He vuelto a llamarte desde el móvil. Por lo visto hay algún problema con la línea de casa. Los aparatos sí funcionan, o eso creo.

—Será mejor que llames a tu compañía telefónica.

Llamo y me comunican que enviarán a un técnico la semana que viene, en cuanto dispongan de uno libre, lo cual no es pronto ni mucho menos.

El teléfono suena de nuevo. Esta vez me llama Jennifer.

—No te oigo —se lamenta—. ¿Tienes un ventilador puesto?

—No. Hay algún problema con la línea del teléfono fijo.

—¿Qué? No te oigo.

—Te llamo desde el móvil.

—¿Qué? Le pasa algo a tu teléfono.

—Adiós. Te llamo.

Así pues, llamo a Jennifer desde mi móvil.

—¿Jennifer?

—Por fin. Menos mal. ¿Seguro que no tienes puesto un ventilador?

—Te lo he dicho, no es ningún ventilador. Hay algún problema con la línea del teléfono fijo.

—Bueno, pues tienes que hacer algo. Es como si estuvieras a un kilómetro y bajo el agua.

Decido hacer las entrevistas en persona. Invitaré a mis amigos a tomar un café o a comer, y los escucharé. De nuevo me viene a la memoria mi etapa de periodista, cuando los encuentros cara a cara eran siempre preferibles a las llamadas telefónicas. Tras perder la fe en la línea fija, cojo mi teléfono móvil y empiezo a cerrar citas para reunirme con personas que conozco y que

saben escuchar: artistas visuales, actores, músicos, escritores, maestros, directores de cine… Al recurrir a mis muchas y variopintas amistades, me quedo anonadada ante la multitud de diferentes formas de escucha que practican. Mis amigos se prestan de buen grado y con entusiasmo a quedar para conversar sobre la escucha. Mientras fijo una fecha tras otra, confundiéndome de lugares y haciendo planes con aquellos a quienes veo a menudo y con quienes veo en raras ocasiones, reparo de nuevo en cómo la escucha propicia la conexión. Estoy deseando ver a mis amigos en directo, y hasta veo el lado bueno de que no funcione el teléfono. Cada entrevista será una aventura. Esto va a ser divertido.

## EL ESCULTOR COMO OYENTE

Están tocando a la puerta. Son las cuatro, la hora prevista de la visita del artista Ezra Hubbard. Abro la puerta y el alto y esbelto joven entra. Me saluda con un abrazo. Conozco a Ezra, que tiene poco más de cuarenta años, desde que tenía dieciséis y era un adolescente con talento. Ahora su talento ha florecido y él está centrado en su carrera artística. Una de sus esculturas ostenta un lugar de honor en mi sala de estar. Además de esculpir, pinta; también crea instalaciones interdisciplinares y está claro que disfruta de cualquier modalidad de arte. Le ofrezco un vaso alto de agua, que acepta con un guiño.

—Estos vasos son preciosos —comenta al beber de un vaso mexicano forrado de cuero pintado a mano. Brindamos por su carrera.

—Dispongo de una hora y media —le digo—. Luego tengo una cita al otro lado de la ciudad. ¿Qué te parece si sacamos a pasear a la perrita?

Es una propuesta que sé que aceptará. Hemos salido a pasear con perros desde que era un chaval. Entonces yo tenía cuarenta y tantos, la edad que Ezra tiene ahora.

—¿Dónde está la correa de Lily? —pregunta él a modo de aprobación. Me acerco al perchero a por la correa. Ezra la engancha al collar de Lily y nos ponemos en marcha. Hace una tarde despejada y fresca de principios de otoño, y Lily sale al trote.

—Sin prisa pero sin pausa —le advierto. Él tira suavemente de la correa de Lily y ella aminora el paso para acompasarlo a nuestro ritmo meditativo.

—¿Qué opinas, Ez? ¿Escuchar forma parte de tu arte? —Me muero de ganas de oír su respuesta.

—Caramba, claro que sí. La escucha me indica qué hacer a continuación. Yo escucho y creo una obra. Vuelvo a escuchar y creo otra.

—Entonces, ¿la escucha es el canal?

—Exacto.

«Parte del éxito reside en formular preguntas y escuchar las respuestas».

Anne Burrell

Caminamos despacio. Lily corre como una flecha hasta el extremo de su correa para olfatear mejor los arbustos de campanas doradas. Ezra tiene novedades que contarme: él y su mujer van a vender su finca de Pecos para mudarse a Nueva York, donde han pasado dos veranos felices y productivos.

—En Nueva York tengo mi círculo —explica Ezra—. Aquí, en Pecos, estamos muy aislados. No tengo a nadie con quien compartir mi arte.

—¿De modo que echas de menos a tus colegas del mundillo?

—Sí. En Nueva York mantengo un intercambio constante que alimenta mi arte. —Ezra hace una pausa y tira de la correa de Lily—. Vamos por aquí —propone, dirigiéndose hacia un camino de tierra. Tras unos instantes de vacilación, Lily nos sigue.

—Yo veo el arte como un viaje espiritual —continúa Ezra—. Dicen que Dios nos habla a través de la gente, y Nueva York está llena de gente.

—¿Quiere eso decir que Nueva York está lleno de Dios?

Ezra se echa a reír.

—No sé si mis amigos de Nueva York lo verían de ese modo, pero yo sí —afirma—. Nunca sé cuándo voy a escuchar algo.

—De modo que te vas a Nueva York para escuchar…

—O para que me escuchen —matiza—. Yo no disfruto creando en una burbuja. En Nueva York, mi trabajo tiene buena acogida.

Seguimos caminando en un cordial silencio. A continuación, Ezra retoma el hilo de la conversación:

—Me has preguntado por la escucha —dice—. Mi vida consiste en escuchar. Por la mañana escribo mis páginas y escucho. Las ideas acuden a mí a raudales, a veces antes de terminar las páginas. Atiendo y trazo mi plan para la jornada. Escucho mis pensamientos y escucho el silencio. A veces, doy un paseo y escucho; ya sabes, Nueva York es una ciudad estupenda para caminar. Cuando camino, articulo mis ideas.

Ha sido un lujo tener a Ezra tan cerca, en Pecos. Lo echaré de menos, y se lo haré saber. No obstante, creo que el hecho de mudarse es bueno para él; también se lo haré saber. Antes de instalarme en Santa Fe viví diez años en Nueva York, y aquella ciudad me pareció beneficiosa para mi arte.

—Yo lo estoy haciendo al revés —exclama Ezra—. La mayoría de la gente vive en Nueva York y luego se muda a Santa Fe. Yo lo estoy haciendo al contrario.

—Será bueno para ti, Ez —le digo. Me he quedado satisfecha con nuestra conversación: que practique el

«Escuchar es un regalo de valor espiritual que puedes aprender a dar a los demás».

H. Norman Wright

arte de escuchar, y que sea guiado con prudencia por el buen camino.

## PRUEBA ESTO

Llévate a un amigo a dar un largo paseo. Pregúntale si tiene algún plan pendiente. Poneos al día mutuamente.

### Escuchar para aprender

Nick Kapustinsky tiene un aire muy atractivo. Hemos quedado en uno de nuestros lugares favoritos: el Red Enchilada, un garito de Nuevo México que podría fácilmente pasar desapercibido entre quienes no saben buscarlo, pero que es conocido como uno los mejores y más auténticos restaurantes de Santa Fe entre los que manejan el cotarro. Las paredes están decoradas con murales indígenas. Los reservados están pintados de un llamativo color turquesa. Vestido de negro de pies a cabeza, con una gorra de béisbol de color rojo vivo, Nick lleva la barba pulcramente recortada y se expresa con la misma pulcritud.

—Yo creo que aprendí a escuchar de niño; soy hijo único —explica—. Los adultos conversaban entre ellos y no se me permitía interrumpir. —Se encoge de hombros con el recuerdo—. Mi padre era físico de partículas —continúa—. Las charlas giraban en torno a protones y neutrones, o a la formación del mundo remontándose al Big Bang. Yo escuchaba y aprendía.

No me dejaban meter baza; mis padres conversaban entre ellos. Mi padre era un genio, y mi madre, muy inteligente. Yo también era listo, pero, como era un cero a la izquierda, aprendí a escuchar.

Kapustinsky, aún un oyente, hace una pausa.

—¿Te basta con esto? —pregunta—. Yo me convertí en oyente porque no tuve más remedio. Mi padre era carismático, y yo me adherí a su genialidad. No fue hasta mucho después cuando me di cuenta de que yo tenía mis propias historias.

Escritor y actor, a Kapustinsky le toca ahora acaparar el protagonismo, si bien los condicionamientos de su infancia lo han convertido en el artista sensible que es hoy. Como escritor es un observador, mientras que como actor muestra empatía hacia aquellos con quienes comparte escenario. Apasionado hasta la médula, es sin embargo generoso y aguarda su turno en un segundo plano. De sus padres aprendió a esperar el momento oportuno, sin interrumpir jamás. Le enseñaron a «escuchar para aprender», un dogma que pone en práctica. Dialogando con él se ahonda, y las pausas salpican el flujo de la conversación. Él espera paciente a que su interlocutor exprese una idea, sin atajar, sin precipitarse. Escucha como le enseñaron a hacerlo: con respeto. Su atención plena cataliza las conversaciones, que son profundas y chispeantes. Al pasar de un tema a otro, nunca se precipita ni mete prisa a los demás. Para él, escuchar es un deber sagrado.

«¿Estabas diciendo que…?», puede decir de repente, al tener la sensación de que el hablante se ha dejado una idea en el tintero. Su sutil perspicacia anima al interlocutor a adentrarse en aguas más profundas. Al escuchar con total atención, invita a las confesiones. Resulta fácil imaginárselo de niño, escuchando embe-

> «La mayoría de las personas con éxito que he conocido son las que escuchan más que hablan».
>
> Bernard M. Baruch

> «La conversación ideal debería consistir en un intercambio de ideas, y no, como muchos de aquellos que más se preocupan por sus limitaciones creen, en una exhibición elocuente de sabiduría u oratoria».
>
> Emily Post

lesado a los mayores. Hijo de un hombre carismático, ha heredado esa virtud, pues habla cuando le corresponde, con dignidad y gracia.

---

**PRUEBA ESTO**

Queda con un amigo para tomar un café, comer o charlar en un banco al aire libre. Escúchalo atentamente con la intención de aprender. Podemos aprender de todas las personas a las que escuchamos. Cuando te centras en este propósito, ¿qué descubres? ¿Qué aprendes?

---

## ESCUCHAR EL ROSTRO HUMANO

La retratista Cynthia Mulvaney está sentada con las piernas dobladas sobre un sofá de piel en su casa, recién comprada y pintada. Lleva unos vaqueros azules y un jersey. Gira el torso para mirarme de frente. Acabamos de terminar la cena de Acción de Gracias, y estamos charlando. Mientras su prometido, Daniel Region, nos prepara café fuerte, Cynthia comenta:

—Me sentí atraída por su voz. Tiene una voz fuerte, pero agradable; una voz que te invita a conversar.

Justo en ese momento, él aparece con dos tazas de café humeante.

—Aquí tenéis —dice, dejando las tazas encima de la mesa de centro—. Avisadme si necesitáis cualquier otra cosa.

—Gracias —responde Cynthia. Acto seguido, retoma el tema de la escucha. Ha reflexionado mucho

acerca de ello—: Como retratista, siempre trato de captar la esencia de las personas —explica.

La escucho hablar y tomo nota de lo que oigo y observo. Me cuenta algo crucial, como «Mi padre era amable, y yo procuro serlo, e intento hacer resaltar esa cualidad en la pintura».

Cynthia se acerca a un aparador y me habla de espaldas mientras hurga en un cajón. Quiere mostrarme a qué se refiere.

—Fui directora del Departamento de Arte del condado de Columbia, en el estado de Nueva York —prosigue—. En ese puesto conocí a toda esa gente interesante. Los artistas se pasaban por allí en busca de un espacio para sus trabajos y conversábamos, a veces durante horas. Llegué a conocer a las personas que se escondían tras su faceta artística. Sus vidas eran de lo más variopintas e interesantes. Empecé a pensar que deseaba dar a conocer sus historias, que la gente de la comunidad debía saber lo fascinantes que son las personas que conocí. Ese fue el germen de una idea. Solicité una beca y me la concedieron. Entrevisté a personas, escribí sus historias, pinté sus retratos, y pedí a cada una que me llevara una foto de sí misma que le gustara. El proyecto fue muy gratificante. Me encanta el rostro humano, y tratar de plasmar quién hay detrás.

Cynthia hojea una selección de treinta y dos imágenes. Las personas y sus historias se plasmaron con viveza en sus retratos.

—Mis entrevistas me mostraron la esencia de quiénes eran —asegura—. Escuchándolos, conecté cada vez más con ellos. No fue solo a nivel superficial. Todo el mundo tiene vivencias interesantes. Las personas tienen muchas cosas que contar, si conversas con ellas y las escuchas. Creo que soy una buena oyente. He conocido a personas

«La escucha, no la imitación, tal vez sea la forma más sincera de halago».

JOYCE BROTHERS

que te cortan el rollo. Es una lástima. Cuando escuchas, cuando escuchas de verdad muestras interés. Eso estimula y anima a la gente. Aprendes cosas que desconocías, cosas fascinantes. Yo escuchaba y aprendía. Considero que escuchar es un arte, una habilidad que requiere reflexión. Para que la información cale hace falta tiempo. Yo opté deliberadamente por escuchar en vez de hablar. Creas algo hermoso cuando escuchas a las personas.

## PRUEBA ESTO

Coge una foto que te encante de un ser querido. ¿Qué rasgos de personalidad se aprecian a simple vista? ¿Te resuena alguna canción con la foto? Compra una tarjeta y envíasela a tu ser querido. Dile: «Oí esta canción y me acordé de ti».

## LA PERIODISTA COMO OYENTE

Esbelta y delgada, rubia, de pelo rizado y vivos ojos azules, Peg Gill viste un estilo chic desenfadado. Es periodista y editora asociada de una revista regional de estilo de vida muy popular, *Inside Columbia*. Fundada en 2005, la revista ha cosechado un gran éxito dando a conocer a los habitantes de Columbia, en Missouri.

Gill describe así la revista:

—Hacemos una sección a la que llamamos «Encuentros», donde damos a conocer a nuestro público a personas de la comunidad que nos parecen interesantes, a las que vale la pena conocer —me cuenta.

Su cometido es realizar las entrevistas para la sección y, en su trabajo, escuchar es crucial. Explica su estrategia:

—Yo les pregunto cómo se encuentran más cómodos para ser entrevistados: en persona, por correo electrónico o por teléfono. La precisión es importante. Escuchar es clave. Hay demasiadas personas impacientes, e interrumpen. Somos propensos a querer verbalizar lo que pensamos y a no darle a la gente uno o dos segundos más para terminar las ideas. En nuestra sociedad enseguida atajamos, tratamos de terminar sus ideas o frases.

Gill plantea una teoría:

—La gente está demasiado ocupada, demasiado acelerada. Escuchar bien requiere concentración, estar muy presente en el momento, no ir como un torbellino. Hay que procurar captar todas las claves de lo que la persona está diciendo. A lo mejor tienes una lista de preguntas, pero puede que la persona se salte el guion. Es necesario escuchar con atención y seguirle por las ramas. A veces puede que una historia vaya por otros derroteros si escuchas. Puedes planificarlo, pero eso no le hace justicia al tema. Tienes que estar dispuesto a escuchar de verdad. Hay un nivel más profundo de escucha que puede crearse cuando no te cierras a tus preguntas.

A continuación, Gill explica lo que ha descubierto:

—Mucha gente se siente sola, esa es la palabra. A la gente le gusta ser valorada y reconocida. Quizá no sea el caso en su entorno laboral en el día a día. Quizá sientan que no se hacen oír. Es habitual que sientan que no se les escucha. En una entrevista se sienten valorados.

Continúa ahondando en la idea:

—En la sociedad hay muchas conversaciones superficiales y códigos de cortesía, pero no se profundiza más allá de eso. Corren tiempos muy tempestuosos para

«Hay una diferencia entre escuchar de verdad y esperar tu turno para hablar».

Ralph Waldo Emerson

la conversación. Mucha gente trata de irse por la tangente y evita profundizar. Lo único que hacen es guardar las apariencias. En la coyuntura actual, la gente es incapaz de escuchar, se limita a reaccionar, porque los temas son muy controvertidos. Es muy duro y triste. —Gill suspira y concluye diciendo—: Escuchar requiere grandes dosis de paciencia. Enseguida dan ganas de atajar, de quitarle a alguien la palabra de la boca o terminar sus frases con lo que crees saber, pero tal vez no sea el caso. Dar a alguien tiempo para terminar una frase cuesta y requiere paciencia. La paciencia es un componente fundamental de la escucha.

---

### PRUEBA ESTO

Muchas personas se encuentran solas. Haz un hueco para llamar por teléfono a un amigo que vive lejos. Ten paciencia y escúchalo. Pregúntale cómo está y déjale el tiempo y el espacio necesarios para que responda como es debido. Después de la llamada, mándale por correo una tarjeta. Dile: «Me gustó mucho que me pusieras al tanto de X. Gracias por contármelo».

---

EL NOVELISTA COMO OYENTE

Conocido en todo el mundo, el medievalista y novelista John Bowers es un hombre esbelto y pulcro con una barba muy recortada. Tiene unos ojos chispeantes y el rostro expresivo. Viste el típico atuendo de catedrático y habla con precisión, abordando el tema con entusias-

mo. Al hablarme acerca de la escucha, se expresa con elocuencia, en tono suave y con convicción.

—Mi trabajo como escritor nace de mi experiencia como lector. Soy un lector muy lento; leo al ritmo de la voz de mi mente. Hace unos años, descubrí la maravilla de los audiolibros. Escuchándolos me di cuenta de que hay que oír a los grandes escritores.

John hace una pausa para dejar que su reflexión cale, y continúa:

—Jane Austen leía en voz alta sus novelas a su familia. Al escuchar audiolibros de novelas de Jane Austen, grabados por la maravillosa actriz Juliet Stevenson, alcanzo a oír el fantástico ritmo y la cadencia de sus frases. Oigo un increíble ritmo, incluso en los audiolibros de *El señor de los anillos.* Tolkien leía en voz alta sus capítulos a sus amigos los Inklings, un grupo literario de Oxford. Cuando escribo —asegura John—, oigo mis frases. Escucho a mis personajes. Imagino personajes que se escuchan mutuamente. En mis novelas, un personaje le recordará a otro: «¿No te acuerdas cuando dijiste…?». Los personajes siempre se han escuchado los unos a los otros.

»Supongo que llaman estilo al hecho de estar constantemente pendiente de la palabra hablada —conjetura John—. Incluso en pasajes narrativos, escucho la voz del narrador. Cuando creo personajes, atiendo a su particular estilo y ritmo. —Luego continúa con aire pensativo—: Hay un refrán que dice: «Aprende a escuchar, escucha para aprender». He necesitado la mayor parte de mi vida para aprender a escuchar mejor. Al escuchar la primera frase de un amigo, siempre caigo en la tentación de tomar la palabra para soltar mi parrafada sin dejarle pronunciar una segunda frase. Cuando monopolizo la conversación, lo único que expreso es lo que

> «Emma sintió que en ese momento no podía mostrar más bondad que escuchando».
>
> JANE AUSTEN

ya sé. Cuando escucho, aprendo algo que ignoraba. Aprende a escuchar, escucha para aprender.

Tras esta confesión, John hace una pausa y dice sobre sí mismo:

—No soy un buen oyente. —Y entra en detalles—: Supongo que la frustración de un escritor es tener la capacidad de reproducir una conversación en una novela, pero que sean otras personas las que dialogan en la vida real. Por mucho que piense que sé lo que alguien va a decir en la vida real, jamás es lo que yo esperaba. Por lo tanto, tengo que escuchar.

John hace una última reflexión con cierta pesadumbre:

—Cuando escribo, a veces el momento más mágico es cuando un personaje dice algo que ni yo, como autor, esperaba oír.

«Mi necesidad de demostrar lo que puedo hacer no me deja descubrir lo que pueden hacer los demás y lo que podemos hacer juntos».

KATE MURPHY

---

### PRUEBA ESTO

Llama por teléfono a un amigo y pregúntale qué tal está. En vez de acaparar la conversación, practica la paciencia y permite que tu amigo hable sin interrumpirle. ¿Te sorprende lo que dice? ¿Estás aprendiendo a escuchar y escuchando para aprender?

---

EL RESPONSABLE DE LOCALIZACIONES COMO OYENTE

Todd Christensen es un hombre fornido de pelo cobrizo. Viste con un estilo informal y muestra una actitud relajada, pero alerta. Es una persona del mundo

del cine, donde trabaja como responsable de localizaciones y, en sus ratos libres, es un maravilloso pintor. Conozco a Todd desde hace tres décadas; hemos coincidido residiendo en cinco ciudades, y absolutamente siempre ha demostrado ser una persona amable y generosa. Cuando le pido que me hable sobre la escucha, accede con agrado. Su trabajo consiste en gran medida en escuchar, y ha reflexionado mucho acerca de ello.

—Escuchar es sumamente importante —comienza diciendo Todd—. Yo le digo a la gente lo que hago, y luego escucho sus inquietudes. Presto atención al director, y luego a la localización. Ambas partes tienen sus condiciones. Mi labor consiste en atender a ambas cosas; es cuestión de compatibilizarlas. Encontrar la localización es la primera parte; escuchar, la segunda. Yo procuro que la localización me ofrezca la mayor libertad posible.

Todd hace una pausa. Tras unos instantes, lo ilustra con un ejemplo:

—Hace poco trabajé para los hermanos Coen. Encontré una localización, y después el propietario me puso al corriente de sus inquietudes. Pero también averigüé que le apetecía hacerlo. Yo le dije que, cuando vamos a una localización, procuramos ser muy cuidadosos con el sitio en el que estamos. El día que fuimos a rodar el tío estaba de los nervios. Llevé a Joel Coen para que hablara con él. Después de oír las demandas de ambas partes, trato de alcanzar un consenso entre ellos. Escucho. Mi deseo es que todos queden contentos. Escuchar me permite encontrar soluciones a posibles eventualidades, se convierte en mi herramienta para complacer sus deseos. Una vez satisfechos, pudimos seguir adelante.

«Las personas que saben escuchar, al igual que las piedras preciosas, se deben atesorar».

WALTER ANDERSON

Todd retrocede para asegurarse de que lo entiendo.

—Primero hablo con el responsable de diseño de producción —me explica—, que me pone al corriente de lo que quiere. Después hablo con el productor, que sobre todo quiere saber cuánto cuesta esto. Luego consultamos al director, que se muestra de acuerdo o en desacuerdo con la localización que le mostramos. Una gran parte de mi cometido consiste en escuchar. He de atender a las necesidades de cada departamento, y luego cubrir esas necesidades. Y todo esto para entre veinte y cuarenta localizaciones.

Hasta la fecha, Todd ha trabajado en treinta y cuatro películas, desde *La balada de Buster Scruggs*, pasando por *Los juegos del hambre*, hasta *Moneyball*.

—Tomo nota de lo que me transmiten a través de la escucha —continúa—. Una vez que apunto algo, no se me olvida. Luego, al buscar localizaciones, me guío por mi instinto. Escucho mi intuición.

No contento con haberse explicado con la suficiente claridad, Todd añade:

—Escuchar crea un terreno favorable para el trabajo. Es una muestra de respeto. Mientras escucho, tengo la prudencia de no interrumpir con algún inconveniente. A lo mejor me limito a decir: «Déjame que lo averigüe». Por lo general, sé la respuesta. Pongamos que quieren cortar una carretera durante doce horas. A mí me consta que lo más seguro es que solo consigamos permiso para cuatro. Cuando escucho, no tengo por qué responder de inmediato. Me limito a decir: «Necesito gestionar eso».

Todd hace una última reflexión para resumir su punto de vista con una frase:

—Escuchar es el pegamento para gran parte de lo que acontece después de escuchar. —Y explica—: Los

directores, los ayudantes…, todo el mundo depende de que yo escuche con atención. Mi escucha es importante para enterarme de lo que hay que hacer para llevar la película a la pantalla. Si no presto la debida atención, repercutirá en todos los departamentos. La escucha es el pegamento que lo une todo.

---

### PRUEBA ESTO

Vete al cine. Presta atención a los escenarios significativos. Pregúntate: «¿Y si la escena se hubiera rodado en otro lugar? ¿Qué importancia tiene el decorado en el significado de la escena?». Si la escena se ha rodado, por ejemplo, en lo alto de un rascacielos, ¿tendría la misma tensión de desarrollarse a pie de calle? Imagínate escuchando al responsable de diseño de producción decir: «La localización de esta escena tiene que ser "inquietante"». Imagínate anotando «inquietante». ¿Puedes satisfacer sus necesidades?

---

## LA ESCUCHA Y LA AUTENTICIDAD

Jennifer Bassey tiene una voz electrizante, grave y teatral. Esbelta, grácil y de pelo canoso, es actriz profesional desde hace cincuenta y tres años, y en su oficio ha aprendido a escuchar.

—Pienso que, seguramente, escuchar es lo más importante que hacemos —sostiene Jennifer—. Cuando escuchas de verdad, cuando estás realmente presente, aprendes cosas, recabas información de la otra persona.

Cuando escuchas, a lo mejor te ríes, a lo mejor lloras, a lo mejor oyes algo gracioso o trágico.

Jennifer hace una pausa para poner en orden sus pensamientos.

—Escuchar es un arte —continúa— y se puede aprender. Cuando escuchas de verdad, se te enciende una chispa y sientes la tentación de interrumpir, pero no debes hacerlo, hay que dejar que la persona termine, que exprese con claridad lo que quiere transmitir. Te ganas a la gente cuando escuchas.

Jennifer argumenta su punto de vista:

—Todas las mujeres casadas con los hombres más poderosos del mundo tienen un atributo en común: su magnífica habilidad para escuchar. Elizabeth Taylor poseía ese fantástico don. Observaba fijamente a su interlocutor con sus ojos azul violeta, haciéndole sentir la persona más importante de la sala. Noël Coward también poseía esa magnífica habilidad. Cuando hablabas, él estaba totalmente presente. Coward hacía que todo el mundo se sintiera importante. Mi difunto esposo, Luther Davis, también la tenía, igual que muchos escritores: siempre están recabando información. A título personal, como actriz, si no escuchas de verdad lo tienes crudo. Actuar es escuchar, reaccionar y responder. Es como jugar al tenis.

Jennifer hace una pausa para poner en orden sus pensamientos. Luego, con su tono de voz gutural y teatral, prosigue:

—Cuando te enamoras, estás más presente y pendiente de cada palabra. Escuchar tiene mucho que ver con enamorarse. Deseas escuchar a la persona de la que te estás enamorando. Cuando mi marido y yo nos conocimos, pasábamos horas conversando sobre nuestras carreras y nuestras vidas. Y así me enamoré. —Jennifer se

ríe al recordarlo y añade—: La voz de una persona puede enamorarte. Fíjate en Cyrano de Bergerac. La dama se enamoró de su voz; se enamoró del hombre narigudo y feo, no del rubio apuesto. Se enamoró al escucharle.

La voz de Jennifer baja un tono. Se pone reflexiva y hace una sorprendente confesión:

—Tengo trastorno por déficit de atención, TDA —dice—. Para escuchar, tengo que aislarme y concentrarme al máximo, así que algunas veces soy buena oyente y otras no. Con el TDA la mente va a un ritmo acelerado. No tienes más remedio que ralentizarlo para oír, escuchar realmente, lo que la otra persona está diciendo. Confío en ser una buena oyente. Me esfuerzo en ser una buena oyente. Yo valoro a las personas por cómo saben escuchar. —Jennifer concluye con una idea fruto de su experiencia—: Si no estás lo bastante presente, no recuerdas con exactitud. Tu memoria tiene lagunas y no es del todo precisa.

—Entonces, ¿la escucha atenta conduce a la autenticidad?

—Exacto.

«Un oyente agradecido siempre es estimulante».

AGATHA CHRISTIE

---

### PRUEBA ESTO

Haz memoria de un momento en el que te estabas enamorando. ¿Mantuviste una maravillosa conversación con el ser amado? ¿Dónde estabas? Describe la escena. Por ejemplo: «Estábamos en la suite Cecil Beaton del hotel St. Regis. La suite tenía colores vivos y una ventana circular con vistas a la Quinta Avenida. Nos tumbamos en la moqueta».

## LA COMPOSITORA COMO OYENTE

Llevo trabajando con Emma Lively casi veinte años. Es un bellezón con una melena estilo bob de color rubio platino, y está en forma tanto a nivel físico como espiritual. Vestida de negro al estilo bohemio de los artistas, rezuma originalidad con su túnica y sus pantalones de pinzas. Como veterana practicante del arte de escuchar, ha evolucionado fiel a sus principios. Cuando la conocí, ella estaba a punto de terminar la licenciatura en viola, y desde entonces se ha curtido hasta convertirse en una consumada compositora. A lo largo de los años, he sido testigo de cómo refinaba su capacidad de escucha. Le pido que me hable acerca de esto y, con modestia pero gustosamente, accede.

—Escuchar es muy importante para mí —sostiene Emma—. Mi formación musical hace que tenga facilidad para escuchar y oír de todo. Considero que algunas personas escuchan con atención, y otras, en vez de escuchar, interrumpen. Creo que es bueno dejar que la gente termine de expresar sus ideas, escuchar con atención, porque generalmente no sabemos qué van a decir, aunque pensemos lo contrario. Atender a lo que las personas tienen que decir puede ser muy interesante. De hecho, si dejas que la gente se exprese, casi siempre es interesante. —Tras una pausa reflexiva, Emma continúa—: La escucha, el hábito de escuchar se puede desarrollar como un músculo. Es cuestión de centrar tu atención en ello. Estoy convencida de que, si escuchas realmente a las personas, sueles recordar lo que te transmiten, y así aprendes.

Le pido que me hable acerca de lo que entraña ser compositora, que desde mi punto de vista es una forma especializada de escucha.

—A ver —reflexiona Emma—. Tuve un profesor que decía: «La música está ahí fuera, y los compositores son los que salen a buscarla». Cuando compongo música, escucho el vacío y busco ideas. Siempre surgen si las escuchas. Yo busco música y trato de darle forma. Supongo que es como si la extrajera del aire. He compuesto canciones desde que era muy pequeña, con los cuatro o cinco años. Siempre he escuchado música; me resultaría inconcebible no hacerlo. A medida que pasaba el tiempo, me volví más consciente, aprendí a escuchar bien. De modo que siempre he sido compositora, solo que, con el paso del tiempo, me pulí.

Emma se queda callada. Su modestia la frena. «¿Estoy alardeando?», me pregunta. Yo le aseguro que no, y retoma el hilo:

—Pasé de interpretar música de otros compositores a componer la mía. Me resultaba más desafiante y emocionante. Me parecía que corría un riesgo mucho mayor, pero también lo sentía como una necesidad. Cuanto más componía, más aprendía. Hasta la fecha he compuesto seis musicales. Siento que siempre hay una nueva idea; las ideas me llaman.

A Emma no se le puede tirar de la lengua para que se explaye, pero lo intento.

—Háblame sobre las letras —le ruego.

Emma piensa en voz alta.

—Cuando compongo letras, me parece oír un pelín más allá. Es como tomar un dictado. Las letras son más bien como las matemáticas; hay que encajar las piezas en su sitio. Buscas la palabra o las palabras adecuadas… Normalmente sé qué significado y qué tipo de ritmo estoy buscando. Es cuestión de escuchar alternativas hasta que algo encaja.

«Escuchar es una forma de hospitalidad espiritual mediante la cual invitas a desconocidos a trabar amistad, a conocerse mejor a sí mismos, e incluso a atreverse a quedarse en silencio contigo».

Henri J. M. Nouwen

Emma concluye con una última frase en tono modesto:

—Creo que he aprendido a mejorar mi capacidad de escucha. Si te focalizas en escuchar, como yo he hecho, ciertamente mejora tu capacidad de escucha.

---

### PRUEBA ESTO

Prepárate para escuchar una de tus piezas musicales favoritas. Escúchala con atención. ¿Con qué la asocias? Vuelve a escucharla, con atención, de nuevo. ¿La asocias con las mismas cosas? ¿Con qué crees que la asociaba el compositor?

---

¿ME OYES AHORA?

Mi teléfono suena y voy a responder a toda prisa, olvidando que mi voz será inaudible para la persona que llama. Al otro lado de la línea está Jennifer y, como no me oye, pierde la paciencia.

—¿Cuándo te van a arreglar el teléfono? Esto es un absoluto despropósito.

Le explico que ya han venido tres técnicos, pero que todo ha sido en vano. Ella no puede oír mi explicación. Para ella, mi voz suena distorsionada, como si estuviera hablando bajo el agua.

—¿Qué? —grita—. No te oigo.

—Te voy a llamar desde el móvil —digo, y la llamo.

—Por fin —suspira Jennifer—. Menos mal.

—Te estoy llamando desde el móvil. ¿Cómo estás?

Pero Jennifer no se da por vencida.

—¿Por qué no te arreglan de una vez el teléfono fijo? —insiste—. Es bastante irritante.

—Estoy de acuerdo —convengo—. Cada vez que viene un técnico, me comunica que está arreglado y, en cuanto se marcha, vuelta a lo mismo.

Viene el cuarto técnico. A este se le ocurre una solución:

—Tiene que comprar teléfonos inalámbricos —me propone—. Las líneas de sus fijos acumulan demasiado voltaje.

Como nunca he tenido un teléfono inalámbrico, me muestro reacia a esta solución. Reacia, pero desesperada. Voy a la delegación comercial, donde compro un nuevo modelo de teléfono inalámbrico con tres extensiones. Un amigo se pasa por mi casa a instalármelo.

Llamo a Jennifer.

—Jennifer, ¿me oyes ahora? —pregunto.

—¡Sí! —exclama—. ¿Por fin has solucionado el problema?

—Si me oyes, es que lo he hecho —contesto.

—Te oigo —me asegura Jennifer—. Ya era hora.

He pasado un periodo agotador escribiendo este libro sin teléfono. Ahora que mi comunicación con los demás vuelve a ser nítida, caigo en la cuenta de hasta qué punto ha sido motivo de estrés la imposibilidad de oír, el no ser oída. Escribiendo acerca de la escucha, soy más consciente si cabe de la frustración que produce una mala comunicación, y me siento aún más agradecida por haberlo solucionado. «Qué alegría supone escuchar», digo para mis adentros. Y a continuación: «Qué ocurrencia más oportuna ahora que estoy centrada en la escucha».

En cuanto cuelgo a Jennifer, llamo a mi amigo Daniel Region y le confirmo que quedamos a mediodía.

## Ceder el control mediante la escucha

—He quedado con un señor muy apuesto que se llama Daniel —le digo a la encargada de sala mientras me conduce a un reservado vacío—. Es pelirrojo.

—Lo traeré a su mesa —promete la encargada de sala.

Me acomodo y pido un vaso largo de té frío de fruta de la pasión. Daniel llega un minuto después. Va vestido de vaquero de pies a cabeza, incluidas unas botas de cowboy de Tony Lama. Con su atractivo rostro curtido, parece un personaje del Oeste.

—Yo tomaré lo mismo —le dice a la camarera. Cuando ella le trae el té, estamos listos para pedir.

—Ensalada de carne sin carne —elijo yo—. Con batata frita.

—Tacos de pescado con batata frita —pide Daniel. Sonreímos mutuamente.

—Aquí preparan buenas batatas —comento.

—Eso creo recordar —dice Daniel.

—Jamás he comido mal en el Santa Fe Bar & Grill —sigo—. Todo está sabroso.

—Es como una segunda casa —asegura Daniel.

—En efecto —convengo. Saco un brillante cuaderno azul y un bolígrafo—. ¿Empezamos? —pregunto.

He invitado a Daniel a comer para que me hable acerca de la escucha. En su currículo figura: «Daniel Region: actor, director, escritor, fotógrafo». Da la impresión de que desarrolla una nueva habilidad cada cinco minutos. Es un veterano practicante de *El camino del artista*, que escribe páginas matutinas a diario y se deja guiar por ellas. Inició su trayectoria creativa como talentoso locutor de radio y de voz en *off*. Posteriormente se apasionó por la interpretación. Su larga y exitosa carrera como

actor le llevó a la dirección. Entre rodaje y rodaje, escribía relatos. Entre relato y relato, se hizo fotógrafo, cubriendo así la necesidad de sacar buenos primeros planos. Un día cualquiera, puede ejercer sus múltiples talentos. Hoy, sabiendo que va a ser entrevistado, utiliza su sonora voz radiofónica. Veamos qué opina de la escucha.

—Escuchar es lo más importante que puedes hacer —comienza diciendo Daniel—. Para escuchar, hay que conectar con los demás. Escuchar es crucial para crear una conexión. Muchas personas solo fingen escuchar; aguardan con el único propósito de meter baza, lo cual es un intento de controlar. Escuchar de verdad significa ceder el control, estar en el momento presente tal y como transcurra. La escucha es una herramienta muy poderosa. En cualquier interacción, escuchar es lo más importante que puedes hacer. Te saca de ti mismo y te enseña a conectar con tu entorno.

Daniel hace una pausa para dar un sorbo al té. Frunce el ceño, con aire concentrado.

—¿Acaso alguien escucha? —me pregunta—. Con demasiada frecuencia, la gente lo hace para satisfacer sus propios propósitos. La verdadera escucha exige que empatices, que dejes a un lado tus propósitos, que entiendas realmente lo que la otra persona piensa, que escuches de verdad lo que siente de corazón.

Sirven los platos. Comemos en silencio durante unos instantes. A continuación, Daniel retoma el hilo de la conversación.

—La escucha crea un círculo en el que muestras una actitud abierta y vulnerable. Estás conectando con la intención de la otra persona.

Tomo un bocado tras otro de ensalada crujiente. Daniel devora el primero de los tres tacos de pescado y continúa:

«Era un honor que escucharan con tanta atención. Una persona podía honrar a otra sin tener que estar de acuerdo con ella».

MEG WAITE CLAYTON

—Yo aprendí a escuchar como actor, estudiando con John Strasberg y Geraldine Page. De ellos aprendí la importancia de escuchar. Lo más importante que puedes hacer como actor es escuchar a los demás actores de una escena. Con demasiada frecuencia, los actores, en vez de escuchar, aguardan para pronunciar su frase del guion. Eso crea una desconexión, pues no están escuchando de verdad. Cuando escuchas de verdad a los demás actores, consigues lo que necesitas para continuar. Si estás pendiente, tu frase te sale automáticamente.

Daniel engulle el segundo taco de pescado. Se lame los dedos y acto seguido entra en materia.

—Escuchar es una cuestión de respeto: respeto por la persona que está hablando. Al mostrarlo te abres a lo que guarda en su corazón. Puede que te dé por pensar: «Nunca me lo había planteado así».

Daniel se toma su tiempo para dar cuenta del tercer taco. Se echa hacia delante para transmitir mejor su siguiente reflexión y dice despacio:

—Escuchar consiste en ceder el control. Es como enamorarse; sí, es muy parecido a enamorarse.

## PRUEBA ESTO

Intenta escuchar el rumbo que te marca el corazón. Pide a tu corazón que te guíe y anota lo que estás percibiendo. ¿Difiere del rumbo que te marca tu intelecto? ¿Hacia dónde señala? El escuchar nuestra voz interior, la voz de nuestro corazón, nos conduce por el «buen camino».

## Dejar hablar a los demás

La cafetera burbujea y emite un chiflido infernal. Estoy preparando una jarra de café tostado francés a media mañana. He terminado mi plan de ejercicios con mi entrenadora, que me ha contado una historia de un libro que estaba escuchando. El narrador era un perro, y al preguntarle qué haría si de pronto se convirtiera en humano, el perro contesta: «Escucharía. Los humanos no escuchan».

Es cierto que Lily oye a los visitantes antes que yo. Si alguien abre la puerta del porche, Lily sale pitando hacia la puerta corredera de cristal a echar un vistazo. Si es alguien que le cae bien, ladra con excitación. Tiene especial cariño a dos de mis ayudantes: Juanita, mi empleada doméstica, que tiene tres perros; y el habilidoso Anthony, un manitas que se desvive por su pit bull de catorce años. Cuando les abro la puerta, Lily retoza de alegría. En vez de salir disparada afuera, se queda remoloneando y los escolta.

«Hola, chica, cómo me quieres, o a lo mejor quieres a mis perros», exclama Juanita.

«Hola, bonita, cómo me quieres», dice Anthony con voz almibarada. Es cierto. Lily se yergue sobre sus patas traseras, le planta las patas delanteras sobre los muslos y se pone a ladrar de emoción. Conmigo solo da muestras de semejante euforia cuando le doy una rodaja de salmón marinado. «Lily, salmón, premio», exclamo en tono cantarín, y se pone muy contenta. Esta mañana Lily está eufórica. Su amado Anthony está aquí. Está impermeabilizando el garaje, que tiene una gotera, y se está afanando con esmero y diligencia en la tarea.

—Si no llueve mañana, pasado traeré una manguera y regaré el techo para comprobar que no haya filtraciones —explica Anthony.

Es un trabajador meticuloso, que se enorgullece de hacer sus trabajos a conciencia. Hoy ha venido con su mujer, Carmella, un bellezón de pelo negro. Él está trabajando en domingo, su día libre, y ella quería hacerle compañía. Trabajan juntos, un tándem eficiente y jovial, durante tres horas y media. Cuando está listo el café, les ofrezco una taza. Carmella acepta mi ofrecimiento y se acerca al fregadero de la cocina un momento a lavarse las manos.

Sentada en mi salón, admira mi lámpara de araña.

—Es preciosa —exclama. Le da un sorbo al café y me pregunta qué estoy escribiendo ahora.

—Un libro sobre la escucha —respondo.

—Escuchar es muy importante —afirma, y entra en detalles—: Llevo diez años trabajando en una joyería de lujo. Vendemos sobre todo diamantes. He aprendido que por lo general las mujeres saben perfectamente lo que quieren. Si escuchas, te lo dirán con pelos y señales. He aprendido a dejarlas hablar. No tiene sentido enseñarles una turquesa si lo que buscan es un diamante.

Carmella sonríe. Es una mujer guapísima, más guapa si cabe cuando sonríe. Continúa:

—Nos cuesta mucho disponer de existencias que superen los cinco quilates. Una clienta lleva ocho quilates en cada oreja. A mí me parece que eso es pasarse un pelín, ¿no? —Carmella sonríe, riéndose por lo bajini, y sorbe con delicadeza el café.

Se abre la puerta del garaje y Anthony se une a nosotras. Lily se pone a dar saltos, intentando colocarse en su regazo. Él la coge en brazos.

—Ay, mi pequeña —susurra Anthony—. Quieres estar aquí, con los mayores.

Lily se acurruca contra su pecho. Es un hombre encantador y cariñoso. Ella absorbe toda su energía,

«El arte de la conversación reside en escuchar».

Malcolm Forbes

y mueve la colita con júbilo cuando él le acaricia las orejas. Permanecemos en un agradable silencio durante unos instantes. Anthony apura su café y deja la taza en el fregadero de la cocina. Se muere de ganas de volver al tajo.

Cuando se va, Carmella comenta en tono afectuoso:

—Llevamos juntos cuarenta años y nunca nos hemos ido de luna de miel. A mí no me importa, pero él tendría que tomarse unos días libres. Le encanta trabajar. Ahora mismo está trabajando en las casas de todos nuestros hijos, un poco por aquí, un poco por allí…

Está claro que Anthony se enorgullece de su trabajo, y que Carmella se enorgullece de Anthony.

---

### PRUEBA ESTO

Pregúntale a un amigo cuál es su mayor deseo y déjale hablar. ¿Te das cuenta de que haces conjeturas acerca de lo que anhela? ¿Crees saber lo que te dirá, y te sorprende su respuesta? Escuchar los anhelos más íntimos de nuestros amigos nos permite conectar con ellos a un nivel de intimidad a menudo sorprendente.

---

## EL ACTOR COMO OYENTE

Como por fin me han arreglado el teléfono, puedo usarlo para hablar con los amigos que viven más lejos. Empiezo llamando a Nueva York, donde el veterano actor James Dybas se ha forjado una larga y magnífica carre-

ra. Comenzó su andadura como bailarín y, décadas después, sigue conservando la agilidad: es un hombre esbelto y apuesto, de pómulos prominentes, ojos vivos y sonrisa fácil. Su voz es tan singular como su aspecto. Podría describirse como un suave murmullo.

—¿Dígame? —dice al descolgar.

Su voz es cálida, dulce y estimulante. No es de extrañar que, además de actuar, haga trabajos esporádicos como locutor de voz en *off*. Utiliza la magia de su voz para narrar en VISIONS —un espacio para invidentes—, donde recientemente leyó *Un recuerdo navideño*, de Truman Capote. Él disfruta haciendo un servicio con su voz. Cuando le pido que me hable acerca de la escucha, responde con modestia.

—Bueno —dice tras unos instantes de reflexión—, te podría hablar acerca de la escucha como actor.

Y lo hace.

—Escuchar es fundamental —empieza diciendo—. Hay una diferencia entre escuchar y oír. A veces tienes que desconectar de todo lo que te rodea. Tienes que centrarte para escuchar de verdad. Debes prestar atención a lo que una persona está transmitiendo y responder como corresponde.

Dybas hace una pausa para poner en orden sus pensamientos.

—Como actor —continúa—, estudié con Uta Hagen y Mary Tarcai. Ambas hacían mucho hincapié en el hecho de vivir el instante presente, de escuchar a la persona con quien estés. Es como un partido de voleibol, decían. Uta Hagen escribió un libro, *Respeto por la interpretación*, en el que decía: «Las palabras se pronuncian deliberadamente con intención. Tienes que estar atento a la intención de las palabras a fin de recibirlas para que puedas interpretar el significado no solo a par-

tir de su intención, sino también desde tu propio punto de vista y expectativas».

—Así que, en tu opinión, escuchar es un arte activo.

—Sí, exacto. En la vida real, con suerte captamos tres cuartas partes de lo que alguien dice. Escuchamos con los oídos mientras interpretamos su lenguaje corporal con los ojos. Cuando nos encontramos con amigos íntimos, escuchándoles expresamos físicamente lo que estamos oyendo, ya sea encogiéndonos de hombros o inclinándonos hacia delante. Escuchar repercute a nivel físico.

James pone un ejemplo:

—Fui a ver una obra llamada *The Gin Game*, con Hume Cronyn y Jessica Tandy. En un momento dado, Tandy comenta algo que avergüenza a Cronyn. Se puso como un tomate; fíjate lo pendiente que estaba mientras escuchaba.

Este recuerdo le lleva a otro pensamiento, a una nota de advertencia:

—Escuchar es fundamental. Es de suma importancia. Podemos malinterpretar los correos electrónicos y dan lugar a malentendidos. Cuando hablamos y escuchamos, captamos señales a partir de la gestualidad, o del tono de voz, de la otra persona. Cuando una idea se pone por escrito, no es lo mismo. Somos vulnerables a las malas interpretaciones. Hablando, escuchando, recibes vibraciones del interlocutor. Yo noto si alguien me está escuchando porque parpadea. Si está ausente, se queda con la mirada perdida. En las conversaciones, el tono de voz es importante. ¿Es seductor o es blablablá? A veces no me apetece escuchar.

Pero con o sin ganas, hay una modalidad de escucha que James practica a diario.

—La oración y la meditación son el comienzo de mi día —explica—. Después de rezar, me siento en si-

«Si se habla en plata, se escucha en oro».

PROVERBIO TURCO

lencio y escucho la pequeña voz interior. Es como hablar por teléfono con Dios. Creo que la oración sin meditación es como colgarle el teléfono a Dios sin darle tiempo a hablar. Escucho el silencio durante veinte minutos. Oigo una pequeña voz interior. A veces no es tan sutil. Así comienzo el día sintiéndome presente y listo para salir al mundo. Los sonidos de la ciudad pueden resultar apabullantes; es necesario pasar un rato en silencio.

## PRUEBA ESTO

Entabla conversación con un amigo íntimo. Recurre al truco del parpadeo de James para averiguar si tu amigo está pendiente durante la charla. Fíjate en las pistas que te da el lenguaje corporal de tu amigo para averiguar qué es importante para él. Fíjate en tu propio lenguaje corporal para valorar si tú mismo estás pendiente durante la charla. Haz caso de la frase de James: «Escuchamos con los ojos».

### EL OYENTE COMO CONVERSADOR

Gerard Hackett y yo somos amigos desde hace cincuenta y dos años. Nos conocimos como novatos en la universidad, a los dieciocho. Conectamos entonces, y hemos permanecido conectados. Gerard es un hombre alto, enjuto y gallardo, con bigote y ojos marrones chispeantes. Optimista a ultranza, es de sonrisa y risa fácil. A lo largo de más de cinco décadas hemos mantenido muchas conversaciones profundas y significativas. Gerard me

parece un conversador ameno y un buen oyente, siempre dispuesto al intercambio de ideas. Le pido que me hable acerca de la importancia de la escucha, un factor clave en nuestra amistad, y accede de buen grado.

—Si pretendes mantener una conversación significativa, escuchar es de suma importancia —comienza diciendo—. Es una parte fundamental de tu kit de herramientas conversacionales, crucial para que la conversación resulte satisfactoria para ambas partes.

Tras una pausa, Gerard prosigue con aire reflexivo:

—Una buena conversación es una experiencia de aprendizaje para todas las partes. Si cada persona tiene la oportunidad de expresarse y de escuchar, resulta catalítica. El aprendizaje se produce en el diálogo. Cada cual dice para sus adentros: «Eso es algo que a mí nunca se me había ocurrido». Escuchar propicia la perspicacia. Si una parte se pasa todo el rato hablando, no hay cabida para la perspicacia.

Gerard hace una pausa una vez más. Tras unos instantes, continúa en tono nostálgico:

—A mí me educaron para ser un buen conversador; de pequeño me aconsejaban que mantuviera conversaciones cara a cara donde se escuchase y hablase de manera activa. Los niños observan y escuchan. Eso es lo que se me inculcó en las conversaciones que transcurrían en la mesa del comedor.

De vuelta al presente, Gerard prosigue:

—Si alguien acapara la conversación y no atiende, pongo el piloto automático. Si no hay dos oyentes activos y dos hablantes activos, no hay posibilidad de mantener una conversación significativa. Cuando me están soltando una perorata, me desmarco tan pronto como me resulta posible.

Tras una pausa, Gerard continúa:

«La mayoría de la gente no escucha con la intención de comprender; escucha con la intención de responder».

STEPHEN R. COVEY

—Me resultan frustrantes las conversaciones en las que no se escucha como es debido, en las que el diálogo se convierte en un monólogo. Si detecto un patrón, trato de no alargar la conversación.

»Escuchando mejoras como conversador —asegura Gerard—. A mí me interesan las conversaciones con personas que son buenas oyentes y se expresan con elocuencia. Esas son las conversaciones que recuerdo, conversaciones que son diálogos, no monólogos. Cada interlocutor aporta y también atiende a la opinión de la otra persona. Escuchar a la persona con la que estás manteniendo una conversación es una cuestión de respeto. Mostramos respeto mutuo como personas, y el hecho de no proporcionar espacio al otro no es un gesto muy respetuoso que digamos.

Gerard resume su punto de vista:

—Podríamos decir que creo en la siguiente regla de oro: «Trata a la gente como te gustaría que te trataran a ti», también en el ámbito de la conversación. En las buenas conversaciones se aprende algo nuevo. Si te explayas y no escuchas, te cierras a esa posibilidad. Te pierdes mucho si no eres un buen oyente.

---

## PRUEBA ESTO

Aprendemos a través de la escucha. Tómate tu tiempo para escuchar de manera consciente a un amigo. No le interrumpas. Muestra respeto hacia tu amigo dejando que desarrolle totalmente una idea. Déjate sorprender. Compra una postal y escribe: «Gracias por la maravillosa conversación», y envíasela a tu amigo.

## La maestra como oyente

Al otro lado de la ventana de mi sala de estar, el pino piñonero se perfila contra la quietud del cielo. Con el crepúsculo, sus oscuras ramas se tiñen de un negro azabache. A sus pies, el blanco níveo de Lily destaca en la oscuridad. Cuando el viento amaina, se atreve a salir; el pino ya no resulta amenazador. Los pájaros cantores se han cobijado en las ramas más altas. Han terminado su canto por hoy y lo retomarán de nuevo al alba.

Mientras escribo este libro acerca de la escucha, me encuentro en sintonía con los tenues sonidos de mi entorno. El canto de los pájaros suena fuerte. El viento sonaba más fuerte. Esta noche, en la casa reina el silencio, con la salvedad del tictac constante del reloj de mi cocina.

¿Y ahora qué pasa? Lily está ladrando. Es un ladrido desagradable, agudo, repetitivo. Me preocupa que moleste a los vecinos. Así pues, golpeteo la ventana y digo: «¡Lily! ¡Salmón! ¡Premio!». Ella ignora mi reclamo persuasorio, así que me doy por vencida. Me rindo al estrépito. Evidentemente, lo que hacía falta era la rendición. Lily para de ladrar y entra a por su premio prometido. Le doy una loncha de salmón marinado y cierro el pestillo de su trampilla. Impotente, Lily se encarama al respaldo del sofá y reemprende sus ladridos. Ella preferiría, con diferencia, estar fuera ladrando como una descosida, pero le digo: «Cállate, Lily», y obedece. En la casa vuelve a reinar el silencio, con la salvedad del tictac del reloj de la cocina.

Recién llegada de un viaje de formación, me siento sola en la casa. Llamo a mi amiga Laura para que me haga compañía a larga distancia. Ella vive en Chicago, donde yo vivía.

«Si podemos compartir nuestra historia con alguien que responde con empatía y comprensión, la vergüenza no tiene cabida».

Brené Brown

—¡Hola! —La voz de Laura posee un timbre cálido—. ¿Cómo estás? —me pregunta—. ¿Ya de vuelta?

Sabiendo que no tiene sentido mentir, respondo:

—Estoy de vuelta. Me encuentro regular.

—¿Solo regular? —pregunta Laura—. ¿Qué haría falta para que te sintieras mejor?

—Hablar contigo me ayuda —respondo—. Hablar contigo siempre me ayuda.

Es cierto. La presencia de Laura siempre es de agradecer. Su voz, al otro lado de la línea, es dulce, tan encantadora como ella misma. Una rubia alta y grácil que siempre derrocha encanto. Me agradece el cumplido.

—Vaya, gracias —dice Laura en tono risueño.

—Creo que es porque tú escuchas de verdad —señalo.

—Somos amigas desde hace un cuarto de siglo —comenta Laura—. Cuando la amistad viene de largo, aprendes a escuchar lo que subyace en las palabras. Por el tono de voz, captas matices del estado de ánimo, de cómo te sientes realmente. Yo escucho lo que disimulan las palabras. A eso te refieres con escuchar de verdad.

—Eres reconfortante. A lo mejor por todos esos años dedicada a la enseñanza.

—Treinta y cinco años —puntualiza Laura—. Escuchar tenía muchísima importancia, porque era la mejor manera de saber cómo estaban los alumnos. Escuchar me permitía saber en qué punto se encontraban. Yo estaba pendiente de su tono de voz. ¿Estaban espabilados, cansados, alicaídos? ¿Había algún drama en casa, tal vez un nuevo hermanito? Escuchando, yo captaba los detalles. —Laura se queda callada y suspira por lo bajo. Añora su etapa en la enseñanza. Luego continúa—: Era realmente importante atender a sus preguntas. A lo mejor yo tenía en mente el desarrollo de una clase y sus

preguntas me llevaban por otros derroteros. Su curiosidad nos conducía a un aspecto relacionado con el tema principal, pero que les despertaba especial interés. Yo me guiaba por sus señales y pistas: las palabras, la entonación, los gestos… Escuchaba prestando toda mi atención. Como consideraba que desconectar era hacer trampa, era toda oídos.

—Cosa que siempre era formidable.

Laura suelta un fuerte suspiro y responde:

—Seguramente. Si había algún conflicto, yo atendía para llegar al meollo del asunto. Escuchando sus historias llegué a conocerlos poco a poco, y conocerlos a fondo me hizo quererlos cada vez más. No me parecía bien escucharlos a medias; les prestaba toda mi atención.

—Así es como yo me siento cuando me escuchas —señalo.

—Bueno —dice Laura con modestia—, seguramente me curtí, pero nunca fui una gran conversadora, sino más bien una observadora u oyente. Sí, siempre fui una oyente. Pero escuchar requiere paciencia. Te centras en la otra persona, y después respondes interviniendo. A veces hace falta una enorme paciencia. Puede que la historia de una persona sea larga, complicada y esté repleta de detalles. Di clases desde a niños superdotados en preescolar hasta adolescentes con dificultades de aprendizaje. Siempre estaba aprendiendo. Llegué a conocer a mis alumnos escuchándolos. Cada alumno era único: sus intereses, lo que le entusiasmaba…

—Yo estoy entusiasmada escuchándote hablar sobre tu trabajo. Tienes una pasión fuera de lo común —comento.

—Apasionarse es fácil —reconoce Laura—. Lo único que hace falta es concentrarse. La concentración es la clave de la escucha.

**PRUEBA ESTO**

Escucha atentamente a un amigo. Identifica su pasión y hazle un cumplido por ello.

ESCUCHAR COMO ACTO DE AMOR

Una media luna brilla en el cielo nocturno. Ilumina las montañas de Santa Fe y los montes próximos a Asheville, en Carolina del Norte. Yo estoy en Santa Fe, y mi amigo, el poeta James Navé, en Asheville. Responde al teléfono al primer tono de llamada. Su voz es cálida y agradable, y alarga las vocales con un ligero acento sureño. Musculoso, con la cabeza rapada, es un avezado senderista y un conversador con mucha labia.

—¿Dígame?

—Te llamo para hablar contigo sobre la escucha —le explico—. Estoy escribiendo un libro.

—Hay mucho que decir al respecto —conviene Navé—. Yo diría que la escucha es la primera habilidad, la que ocupa la primera posición de la lista, que hay que cultivar.

—Entra en materia —le insto.

—Cuando uno escucha a los demás —prosigue—, el acto de escuchar genera empatía. Tu grado de curiosidad aumenta. Cuando se combinan la empatía y la curiosidad, existe un grado de respeto. En nuestra cultura, oímos ruido pero no nos molestamos mucho en escuchar. Cuando escuchas con toda tu atención a alguien, captas su alma. Las palabras son como migas de

pan, que nos guían por el bosque hasta encontrar la verdadera esencia.

Navé hace una pausa y escucha el silencio. Al cabo de unos instantes, continúa:

—Las personas están ávidas de hacerse notar, ávidas de atención, ávidas de reconocimiento. La escucha, la verdadera escucha, proporciona todo eso. Cuando muestras interés, la gente nota tu predisposición a escuchar, y eso les aporta una sensación de intimidad. En la intimidad se aprecia la generosidad. En la intimidad es donde a uno se le escucha.

Vuelve a hacer una pausa.

—Escuchar es un gesto de amor. Dar tiempo es un gesto de profundo cariño. Dar tiempo significa quedarse callado, y permitir que en el silencio se asienten los pensamientos que afloran.

El propio Navé se queda callado, y acto seguido retoma el hilo.

—La esencia de la escucha es la generosidad, la empatía, la elegancia y la paciencia. La escucha transmite un mensaje de respeto hacia quienes te rodean, pero escucharte a ti mismo es igual de importante. Básicamente, la escucha es un gesto de enamoramiento… de nosotros mismos, de las personas a las que estamos escuchando.

Navé hace una última pausa.

—He reflexionado mucho acerca de la escucha. Tengo un programa de radio, y hasta la fecha he realizado ciento treinta entrevistas. Mi programa se llama *Dos veces cinco millas*, por el poema de Coleridge. El subtítulo es «Caldo de cultivo para conversaciones que merecen la pena».

—Acabas de demostrarlo —le digo a Navé.

«Escuchar es una actitud del corazón, un deseo genuino de estar con otro, que atrae y cura».

J. Isham

<div style="border: 1px solid; padding: 1em; background-color: #d3d3d3;">

## PRUEBA ESTO

Habla personalmente con un amigo. Presta atención a su entusiasmo. Cuando lo detectes, sonsácale con más preguntas.

</div>

## LA RUTINA DE ESCUCHAR

Hace un luminoso y frío día de invierno. Como Lily se muere de ganas de salir a dar un paseo, me pongo mi grueso abrigo de invierno y engancho la correa a su collar. Salimos en dirección norte, cuesta arriba por una pista de tierra. La senda muere en una carretera asfaltada a cuatrocientos metros. Durante la subida, nos acompaña un cuervo que grazna al tiempo que se posa en los postes de telefonía y las copas de los árboles.

«Date prisa», ordena el cuervo, y Lily se muestra dispuesta a obedecer. Tira de la correa instándome a acompasar el ritmo al del estridente pájaro. Yo aminoro el paso con obstinación hasta casi detenerme. El pájaro bate las alas en el aire, retrocede hasta situarse justo a nuestra altura y se posa en un poste sin dejar de graznar. Lily está enojada: oye el pájaro pero no lo ve. Su graznido parece burlarse de ella. Se queda petrificada, en guardia, expectante.

«No pasa nada, Lily», le digo, pero tiene sus dudas. Suelta un ladrido malhumorado. El pájaro grazna a modo de respuesta y Lily vuelve a ponerse en marcha. Empieza a dar brincos como si también pudiera volar.

«No pasa nada, Lily», repito, pero al pájaro le gusta el juego de chinchar al perro. Suelta un grazni-

do más estentóreo si cabe. Lily ladra. Su ladrido se traduce en: «Baja aquí y te como». Por fin, tal vez percibiendo el peligro, el cuervo alza el vuelo y esta vez se aleja batiendo las alas. Mientras me dirijo a casa, valoro el momento emocionante que podría haberme perdido fácilmente: la simplicidad mágica de un cuervo en las montañas; la concentración y excitación de Lily ante la naturaleza. Decido llamar a una amiga por el mero hecho de escuchar, sin nada previsto, sin entrevista, por puro interés en la cotidianeidad de otra vida.

Cuando llego a casa llamo a Jennifer Bassey. Tenía un día de audiciones y me pregunto cómo le habrá ido. A los setenta y nueve años, Jennifer tiene la energía de una mujer mucho más joven. Lejos de retirarse, trabaja incansablemente y ha ganado un Emmy por su trabajo. Siempre se muere de ganas de saber cómo va mi trabajo. Para ella, el trabajo es un hilo conductor fundamental.

—Hola, cielo —me dice—. ¿Qué tal? —Se refiere a si he escrito hoy.

—Muy bien. He escrito un poco —respondo.

Y ella me pregunta si he recurrido al truco de los veinte minutos: poner la alarma para veinte minutos después, prometiéndome a mí misma que es lo único que tengo que hacer. Así siempre cuesta menos arrancar («solo» veinte minutos), y una vez que arranco, encuentro que a menudo me apetece seguir.

—¡Sí! —exclamo—. El truco funciona.

Luego me pregunta por mi perrita. Jennifer es una amante de los animales. A continuación se interesa por mi hija, y luego por mi nieta. Tras dar el parte favorable de todo el mundo, al fin consigo meter baza para preguntarle por la audición.

—Creo que lo he bordado —me informa con un tono jovial—. A mi mánager le ha encantado, así que ya veremos.

Jennifer, una actriz veterana, sabe esperar. Le consta que una buena actuación no es garantía de que consiga el papel. «Han elegido a otra que parece mayor», comenta con frecuencia. Su edad según el calendario es de setenta y pico largos, pero su edad en cámara es de poco más de sesenta. Parece demasiado joven para muchos papeles. De abuela no tiene nada. Aguardo a que Jennifer se explaye tras el «Lo he bordado», pero se encuentra en modo de oyente, no de hablante.

—¿Qué tal tu obra? —pregunta—. ¿Estás preparada para la lectura de enero?

—No del todo —respondo—. Tengo que escribir dos escenas más. Una al final del primer acto y otra al final del segundo. Hace falta el entreacto.

—Pero pensaba que lo tenías —objeta Jennifer. Su voto de confianza contradice las órdenes marciales del director, Nick Demon—. Ah, bueno—. Suspira, resignada a que habrá cambios.

—¿Cómo está tu marido? —pregunto, pues sé que está acatarrado.

—Le preparé mi sopa de pollo —contesta Lily—. Va mejorando.

Jennifer es una magnífica cocinera; casi alcanzo a saborear su sustanciosa sopa a larga distancia.

—Tendré que darte la receta —dice Jennifer. He ido a muchas cenas en las que Jennifer ha preparado su magnífico salmón al horno con mostaza y eneldo. Casi merece la pena acatarrarse con tal de probar su sopa curativa.

»Tengo que dejarte ya. George necesita más sopa. Mis vecinos han pasado por casa y se han tomado unos

«El arte de la conversación es el arte de escuchar y de ser escuchado».

William Hazlitt

cuantos boles a rebosar. Les ha encantado. A ti también te encantaría.

No lo puse en duda. Animada por el parte de su jornada, me despedí de ella.

---

## PRUEBA ESTO

A veces, nuestros más allegados son a los que menos escuchamos. Los conocemos tan bien que creemos saber lo que van a decir. Les interrumpimos, terminamos sus frases, pero no siempre atinamos. En realidad, ignoramos lo que piensan en el fondo. Prueba de ello es que, cuando practicamos la escucha profunda, a menudo nos sorprende lo que dicen, sienten y piensan. Elige a un allegado íntimo para escucharle y ármate de paciencia. ¿Te ha resultado chocante algo de lo que ha dicho? Apúntate esta nota: «Yo no me había dado cuenta de eso».

---

### CUANDO ESCUCHAR INCITA A LO CONTRARIO

«Pero, Julia, ¡no tengo ganas de escuchar absolutamente a nadie! ¿Es que para cultivar el arte de la escucha tengo que escuchar a todo el mundo, incluso a la gente que no se lo merece?».

Cuando explico el arte de escuchar por primera vez, a menudo encuentro resistencia, lo cual a mi modo de ver es un malentendido. La gente que me oye decir: «Limítate a escuchar, nunca a juzgar» puede malinterpretarme. El arte de escuchar mejora nuestro discerni-

miento. Es al empatizar —al escuchar de verdad— cuando adquirimos la perspicacia para saber que no solo deberíamos desconectar, sino desmarcarnos directamente. El arte de la escucha también consiste en escucharnos a nosotros mismos, y en confiar en nuestro instinto en lo que respecta a quién, de hecho, no deberíamos escuchar.

La perrita está comiendo. Su pienso cruje. Sus chapas repiquetean contra el bol. Sobre su cabeza, el reloj de la cocina emite su tictac, tictac. Cuando ella para, el sonido del tictac parece cobrar fuerza. Hace un día gris. Ha habido una tormenta eléctrica, pero ahora el cielo está nublado y ha escampado. El reloj marca el tiempo con su tictac hasta que cojo el coche para mi cena en solitario: una decisión consciente después de la angustiosa cena de anoche.

El sol asoma entre las nubes. El atardecer luce en todo su esplendor: vetas rosas, púrpuras y naranjas. Me dirijo al Love Yourself Café, donde voy a cenar una sartén llena de verdura. El paraíso vegano: kale, setas, calabaza, calabacines, cebolla, batatas…, cubiertos de queso vegano y chile verde. Al hincar el diente, me da por recordar los comentarios de mis amigos en la cena de anoche. Bienintencionados, quizá, pero entrometidos. ¿Acaso les pregunté?

«No creo que un poco de salmón sea nada malo».

«Come solo arándanos y frambuesas, ninguna otra fruta».

«Toma yogur desnatado en vez de copos de avena».

Los comentarios fueron gratuitos y estaban de más. Últimamente me siento coaccionada. He sido objeto de varias monsergas y me he dado cuenta de que, cuando me aleccionan, hago oídos sordos. Lejos de practicar el arte de escuchar, me da por desconectar. Se me hace

un nudo en el estómago y el pecho me oprime. «¿Quién os ha preguntado?».

No hay nada que zanje antes una conversación que los consejos gratuitos. La arrogancia se halla implícita en el hecho de aconsejar sin que te lo pidan. El mensaje que se transmite es «Sé mejor que tú cómo vivir tu vida». No es de extrañar que nos siente mal. El arte de escuchar se cimenta en la cortesía, no en la arrogancia. Los consejos gratuitos silencian al oyente. Es una forma de acoso.

«Solo estoy intentando ayudarte» es el argumento que se esgrime con más frecuencia. Pero con la «ayuda» se transmite un mensaje que nada tiene que ver con la verdadera ayuda. Significa —aunque no con tantas palabras— «No estás capacitado para resolver este problema». Dicho de otro modo, se menosprecia, en vez de apoyar, al oyente. Provoca inseguridad, no confianza en uno mismo. Provoca rencor, lo cual con el tiempo se convierte en rabia.

«Pero lo hago con buena intención» es otro argumento. Y los amigos bienintencionados a menudo son incapaces de ver el orgullo desmedido de sus consejos. Pongamos que acaban de cortarse mucho el pelo. Puede que se empeñen en que alguien que está tan feliz con su pelo largo vaya a cortárselo a toda costa. Parece algo bastante inocente, pero ¿lo es? ¿Acaso no es otra forma de decir «Es lo que hay y punto»? Una cosa es comentar «Acabo de darme un buen corte de pelo», y otra «Deberías ir a darte un buen corte de pelo». Compartir la experiencia personal difiere en el tono del consejo gratuito.

Todos tenemos diferentes necesidades y estrategias para cubrir dichas necesidades. Yo trabajo sola en casa, y me doy el gusto de salir a cenar todas las noches.

Estoy satisfaciendo mi necesidad de comer en condiciones y mi necesidad de compañía humana. La amiga que me aconseja: «Deberías comer en casa; te ahorrarías un montón de dinero» me está dando un consejo con buena intención, pero no atinado. Ella está casada, y sus comidas caseras son compartidas.

Muchos consejos que se dan arbitrariamente comienzan con «Ya sabes lo que tienes que hacer». Se podría zanjar con la réplica: «Sí, ya sé lo que tengo que hacer».

Puede que sea necesario decir a los amigos que se empeñan en dar consejos gratuitos: «Cuando intentas arreglarme la vida, estás dando por hecho que no sé arreglármelas solo». Puede que objeten: «No, no era en absoluto mi intención dar a entender eso». A menudo se quedan estupefactos ante tu punto de vista. Después de todo, como ellos dicen tan a menudo, solo están «intentando ayudar».

A pesar de que rara vez lo reconocen, en realidad su ayuda es un ofrecimiento que alimenta su ego. ¿A quién no le gusta sentirse un pelín más listo, un pelín más capaz que otra persona? ¿Y qué podría haber más humilde que ayudar?

El arte de escuchar exige que prestemos atención a los demás sin intentar arreglarles la vida, y que nos hagamos oír cuando alguien nos trata con superioridad.

«No puedes escuchar bien a alguien y al mismo tiempo hacer otra cosa».

M. Scott Peck

## PRUEBA ESTO

Haz una lista de aquellos amigos que, en tu opinión, te escuchan realmente, que perciben tu máximo y verdadero potencial. Estos amigos infunden una sensación de optimismo y posibilidades, e interactuar con ellos te deja esperanzado y alegre.

Ahora haz una lista de aquellos amigos que te inspiran lo contrario. ¿Te dan consejos gratuitos? ¿Sientes que no te escuchan cuando hablas? Cuando tú les escuchas, ¿te sientes oprimido? ¿Sientes rechazo hacia lo que dicen como un intento de autoprotección? Entre estos amigos, ¿hay algunos con quienes te gustaría hablar de tus relaciones? ¿Hay otros a los que sientes que sería conveniente evitar en la medida de lo posible? Pon tus cavilaciones por escrito sin más. Cuando termines, da un corto paseo en solitario, y permanece abierto a los «ajás» que saldrán a la superficie. ¿Cuál consideras que es la acción correcta —o la inacción— en cada caso? Puedes acudir a los que mejor te escuchan para compartir tus pensamientos y preocupaciones, y pedir consejo a aquellos que te escucharán de verdad sin tratar de arreglarte la vida o darte consejos desacertados.

## SEGUIR TUS PROPIOS CONSEJOS

Hace un frío día de invierno y está nevando. Las montañas están blancas; las nubes plateadas ocultan los picos. En mi casa, más abajo, la nieve se mezcla con la cellisca. Hay un constante tictac mientras los elementos se topan con las ventanas. Los sonidos de los fenómenos meteo-

rológicos me ponen en estado de alerta. Tengo que conducir más tarde, y me dan pavor las condiciones para la circulación. Me espera un trayecto de media hora hacia el sur por carreteras traicioneras. Iré a visitar al doctor Arnold Jones y su esposa, Dusty. Somos amigos desde hace treinta años.

El tictac cesa. Un rayo de sol ilumina la montaña. La nieve y la cellisca han cesado bruscamente. Oigo el ruido sordo de un camión pasando por mi pista de tierra. Lily empuja la trampilla y se aventura a salir. Suena el teléfono. Es mi amiga Taylor, que llama «por si las moscas».

—¿Qué tal el día? —me pregunta.

—Estaba encerrada debido al mal tiempo hasta hace unos minutos, con nieve y cellisca, sin visibilidad.

—¿Y ahora ha mejorado?

—Sí, mucho. Espero que siga despejado. Voy a coger el coche para ir a casa de Arnold y Dusty.

—¡Pero si odias ese trayecto hasta cuando hace buen tiempo! —exclama Taylor. Como tiene muy buena memoria, recuerda mis quejas acerca de conducir por malas carreteras. Ahora se pone en plan consejera—: Si el tiempo se estropea, quédate en casa.

—Vale —digo, a sabiendas de que no lo haré. Llevo demasiado tiempo sin ver a Dusty y Arnold, y ellos viven al sur, lejos de las montañas, lejos de la nieve. A lo largo de todo el invierno, cuando les he llamado, me han dicho que había muy poca nieve, cuando mi casa estaba sepultada. Hoy estoy decidida a realizar el trayecto por peligroso que sea.

—Ten cuidado. —Taylor continúa aleccionándome—. De hecho, pienso que deberías quedarte en casa. No salgas esta noche.

He aprendido que Taylor tiene consejos casi para cualquier situación. También soy consciente de que, por

lo general, no me agrada hacerle caso. Aun cuando sea acertado, su manera de dármelo me deja un regusto amargo.

—Me está costando escribir —comento para cambiar de tema.

—Sigue tu propio consejo —apunta ella—. Ponte con ello y punto.

—Sí, eso funciona —reconozco. Me resulta molesto que me dé lecciones sobre mis propias enseñanzas.

—Pues claro —espeta Taylor—. Si el tiempo vuelve a estropearse, ¿tienes comida?

—Algo.

—¿Algo? ¿Qué significa eso?

—Suficiente.

—¿Suficiente? ¿Qué significa eso? Deberías tener provisiones en el congelador.

—Tengo verdura y fruta congelada —suelto. Contra mi voluntad, me veo obligada a seguir con la conversación.

—Necesitas proteínas. ¿Tienes salmón marinado?

—Sí, pero es para Lily.

—Lo compartirá contigo.

—Soy vegana, ¿recuerdas?

—Claro que sí, pero no creo que un poco de salmón sea nada malo.

—Mmm… —Tengo claro que no voy a discutir con Taylor. Terminamos la llamada mientras el día se despeja, con Taylor satisfecha, convencida de que le haré caso. En lo que a mí respecta, sé que no lo haré.

«¡Lily! ¡Salmón! ¡Premio!», exclamo, y ella va a la carrera hacia la nevera. No le pido que comparta. Me pongo con las páginas. Puede que Taylor tenga buena intención, pero su vehemente actitud admonitoria me deja hecha polvo en vez de motivarme. Mientras escri-

bo, reflexiono acerca de lo que debería hacer… No lo que Taylor piensa. Enseguida se me aclaran las ideas. Sé lo que tengo que hacer.

En el descenso por la montaña hacia un paisaje cada vez más despejado de nieve, recorro las tortuosas carreteras en dirección a casa de Arnold y Dusty. Tal y como pensaba no hay nieve en la calzada. La visibilidad es buena y me manejo con relativa soltura en las numerosas curvas. Al meterme por su camino de entrada, oigo el barullo de bienvenida de sus dos perros. Arnold sale a abrir la puerta.

—Me alegro de verte —exclama.

—Dichosos los ojos que te ven —respondo, agradecida de haber seguido mi propio consejo.

---

### PRUEBA ESTO

Coge un bolígrafo. Identifica una circunstancia de tu vida en la que, a pesar de la insistencia por parte de tus amigos, sabes lo que tienes que hacer, que has de guiarte por tu propio juicio, no por el suyo. ¿Te da miedo hacer caso a tu propio juicio, hacer caso omiso a tus amigos? Ten presente que, cuando hacemos lo correcto para nosotros mismos, también hacemos lo correcto para los demás, tanto si en ese momento da esa impresión como si no. Permítete tener la valentía y dignidad de actuar como consideres oportuno.

Medita acerca de eso. ¿Cómo te sientes al haber hecho caso a tu propio juicio? ¿Te produce una sensación de alivio, empoderamiento y optimismo?

## REGISTRO

¿Has hecho tus páginas matutinas, citas con el artista y paseos?

¿Qué has descubierto al escuchar de una manera consciente tu entorno?

¿Encuentras que te sientes más conectado con las personas con las que te relacionas?

¿Has descubierto que hay alguien a quien es necesario que dejes de escuchar deliberadamente?

Identifica una experiencia de escucha memorable. ¿Cuál fue el «ajá» que extrajiste de ella?

# Escuchar a nuestro yo superior

Traté de descubrir, en el rumor de bosques y olas, palabras que otros hombres no podían escuchar, y agucé el oído para escuchar la revelación de su armonía.

GUSTAVE FLAUBERT

Hemos escuchado de manera consciente nuestro entorno, y hemos incorporado a quienes nos rodean a esa escucha consciente. Esta semana trataremos otro nivel de escucha: la de nuestro yo superior. Todos hemos vivido la experiencia de saber que algo era lo correcto para nosotros o que no lo era. Las herramientas de esta semana nos ayudarán a aprender a conectar con esa parte elevada y sabia de nuestro ser, y a acceder a ella siempre que sea necesario, para tomar decisiones importantes o insignificantes.

## La pequeña voz interior

Los siguientes pasos en el camino de la escucha consisten en atender a la voz superior que nos guía. Bolígrafo en mano, preguntamos al universo: «¿Qué hago con X?». Formulamos la pregunta y aguardamos para escuchar la respuesta. En mis clases, denomino a esta herramienta Obi-Wan Kenobi. Pedimos orientación a un yo anciano y sabio. Puede que la orientación que recibamos nos sorprenda, que sea más simple y directa que nuestra forma de pensar habitual.

«Escucha con atención. Las respuestas a nuestras preguntas más profundas a menudo llegan en un susurro».

Wayne Gerard Trotman

Muchos tenemos la costumbre de buscar orientación en los demás. Confiamos en que los otros son más objetivos que nosotros mismos. Rara vez buscamos consejo en nuestro fuero interno. Como no somos conscientes de que la sabiduría puede residir en nosotros mismos, nos cuesta confiar en las directrices que nos llegan desde nuestro fuero interno. Se requiere práctica para recurrir y oír nuestra sabiduría más elevada.

La oración nos aporta seguridad en nuestro camino. Puede que pidamos: «Por favor, protégeme y guíame» al escuchar la voz que nos guía. «Por favor, proporciónanos la manifestación de tu voluntad y el poder para ejercerla», rogamos a continuación, en la confianza de que la voz que nos guía haga que nuestra voluntad se corresponda con la del creador. Como asegura el teólogo Ernest Holmes, formamos parte de Dios y Dios forma parte de nosotros. Cuando buscamos orientación en nuestro interior, también buscamos la de Dios. Nuestro fuero interno es la chispa divina que existe dentro de cada uno de nosotros.

Cuando pedimos orientación, se nos orienta. No se ignora ninguna de nuestras súplicas, aunque puede que la respuesta sea sutil y que exija nuestra máxima atención. Oímos la pequeña voz interior. A veces es muy tenue; otras es más perceptible. Cultivando el arte de escuchar, cada vez adquirimos más capacidad para percibirla. Cuando pedimos que se nos guíe, se nos guía.

Yo formulo mis preguntas con las siglas P. J., las iniciales de Pequeña Julia. Pregunto:

P. J.: ¿Qué debería hacer con respecto a _____?

Una vez formulada la pregunta, escucho. Por experiencia, el universo responde, y yo tomo nota de sus con-

sejos. Cuando utilizo esta herramienta siento mucha paz. Una de las primeras veces que recurrí a ella me condujo a una revelación profunda y definitiva. Fue algo así:

P. J.: ¿Qué debería hacer para dejar de sentirme angustiada por seguir enamorada de mi marido?

Respuesta: Quiérelo sin más.

P. J.: Como si fuera tan simple. ¿Eso es todo?

R: El amor es simple.

P. J.: Me siento como una tonta, queriéndole después de todos estos años.

R: El amor es eterno, no una tontería. Practica la aceptación.

Guiada por la simplicidad de las máximas «Quiérelo sin más» y «Practica la aceptación», sentí que mi corazón respondía a su sabiduría. En vez de luchar contra mis sentimientos, los acepté. Lo quise y seguiría queriéndolo. Mi conflicto interno acabó mucho antes de lo que podría haber imaginado. Intentar entender mis emociones me había causado sufrimiento y confusión, pero cuando formulé la pregunta a mi yo superior, caí en la cuenta de que una parte de mí ya sabía la respuesta.

A la hora de comprarme una casa, escuché no solo a mis espejos creyentes, sino también a mi yo superior.

«¿Qué hay de la casa?», pregunté. Y la respuesta fue «La casa es tuya».

Volví a preguntar:

P. J.: Pero ¿me la puedo permitir?

«La casa es tuya», volví a escuchar. Para asegurarme consulté a mi contable, Scott Bercu, otro espejo

«Déjate seducir en silencio por la extraña atracción de lo que realmente amas. No te equivocarás».

RUMI

creyente. Él respondió lo mismo que el universo: «Puedes permitírtela. La casa es tuya». Así pues, orientada por esa guía interior y exterior, compré la casa. Obi-Wan Kenobi dio su beneplácito.

Hay quienes prefieren pensar en Glinda, la bruja buena. La cuestión no es el género, sino la sabiduría. Somos sabios. A veces nos cuesta creerlo, pero con la práctica de las páginas matutinas, las citas con el artista y los paseos, alcanzamos una percepción más sólida de nuestra sabiduría. Escuchando tanto a nuestros espejos creyentes como a nosotros mismos, estamos listos para escuchar al anciano de nuestro interior, para confiar en que una voz sabia nos hablará cuando se lo pidamos.

Si las páginas matutinas marcan el rumbo del día, el registro vespertino nos revela cómo nos ha ido. Puede ser tan simple como escribir:

P. J.: ¿Qué tal voy?

Muchas veces, la respuesta que recibimos es serena y reconfortante. «Lo estás haciendo bien. No te cuestiones. Vas por buen camino». El arte de la escucha precisa que tengamos en consideración los elogios además de los tropiezos. Nos estamos esforzando en construir una identidad positiva y definida. Cuando llegamos a confiar en nuestra sabiduría, sentimos una calma interior, mientras que antes solamente sentíamos ansiedad. Creer que se nos guía no es vanidad. Se nos guía porque estamos dispuestos a ser guiados. El hábito de la autoconfianza es el resultado de nuestra escucha y obediencia a lo que oímos.

Muchas veces se nos guía para emprender acciones que parecen agradables; otras se nos orienta sencillamente a la inacción. Yo tengo una serie de preguntas

que uso a modo de inventario para una inspección sorpresa. Las preguntas son sencillas, pero las respuestas que se obtienen a menudo son profundas. Ante cualquier situación problemática, pregúntate:

1. ¿Qué tengo que saber?
2. ¿Qué tengo que aceptar?
3. ¿Qué tengo que intentar?
4. ¿Qué tengo que lamentar?
5. ¿Qué tengo que celebrar?

Las respuestas a estas preguntas nos proporcionan una percepción más sólida de quiénes somos y de qué somos. Nos aportan una visión objetiva, sin ambages. Su tono es fundamentado, incluso categórico. Utilizando estas preguntas para reafirmarme, planteé qué tal me iba escribiendo este libro. Las respuestas fueron alentadoras.

1. ¿Qué tengo que saber? R: Lo estás haciendo bien.
2. ¿Qué tengo que aceptar? R: Tienes sabiduría para compartir.
3. ¿Qué tengo que intentar? R: Prueba a escribir tus primeros pensamientos.
4. ¿Qué tengo que lamentar? R: El tiempo desperdiciado cuestionándote a ti misma.
5. ¿Qué tengo que celebrar? R: Que has escrito seis capítulos.

Está claro que se me estaba guiando para confiar en mí misma. Se me estaba diciendo que era más sabia de lo que yo pensaba. Más allá de eso, el consejo era que no malgastase el tiempo cuestionándome a mí mis-

«Cada vez que desoyes la voz interior que te guía, sientes una pérdida de energía, una pérdida de poder, una sensación de pérdida espiritual».

SHAKTI GAWAIN

ma y que celebrase lo que había hecho hasta entonces. Dicho de otro modo, se me estaba aconsejando que me planteara mi vida de escritora como un vaso medio lleno, no medio vacío. Que debía tener confianza en mí misma.

«Pero, Julia, ¿cómo sabes que lo que oyes no es solo cosa de tu imaginación?», me preguntan.

«Ahora es el momento de tener fe —respondo— y, si lo que oigo es solo cosa de mi imaginación, me habla en un tono mucho más positivo que de costumbre. Probad a seguir su consejo y ya veréis cómo os lleva por buen camino».

En otras palabras, haz que la fe prevalezca sobre el miedo, lo cual, para muchos, es un planteamiento novedoso. Estamos acostumbrados a escuchar lo que podría llamarse nuestro yo crítico, que siempre está a la que salta con un pero. Mi yo crítico se llama Nigel. He vivido cincuenta y tantos años con Nigel. Yo me lo imagino como un gay británico decorador de interiores cuyas exigencias son imposibles de satisfacer. Nada de lo que escribo es nunca lo bastante bueno para Nigel. Él siempre hace alguna crítica negativa. Con el paso de los años, he aprendido a hacerme la sueca. Estoy acostumbrada a su fuerte sonsonete siempre que mi trabajo es original o audaz. Todos tenemos nuestro Nigel particular, el crítico que nos deja paralizados, muertos de miedo.

Ponerle nombre a tu crítico, convertirlo en un personaje caricaturesco, disminuye enormemente su poder y sirve para recordar que, cuando te encuentres en tu mejor momento, Nigel dará lo peor de sí mismo. Pongamos que tienes una frase original, una frase con rayas de cebra. En vez de exclamar con admiración: «¡Guau! ¡Rayas! ¡Qué elegancia!», tu Nigel dirá: «Las rayas son

«Ten el coraje de guiarte por tu intuición y tu corazón. Ellos saben de alguna manera lo que realmente quieres ser. Todo lo demás es secundario».

Steve Jobs

ridículas. ¿Dónde se ha visto eso?». Si escuchas a Nigel, prescindes de las rayas. Si haces oídos sordos, puede que consigas una manada de cebras con llamativas rayas. Trata de confiar en ti. La cebra que es «solo cosa de tu imaginación» merece quedarse, y la verdad es que es una maravilla. Con el bolígrafo en mano puedes percibir lo positivo pero, aun así, el arte de escuchar requiere fe. La fe nos impulsa hacia delante. La fe reafirma nuestra frágil autoconfianza. Si tu percepción positiva es «solo cosa de tu imaginación», más poder tiene.

Observa el mundo que te rodea. Fíjate en los árboles, por ejemplo: en la majestuosidad del roble, la flexibilidad del sauce, la magia de la pícea azul… Está claro que el Gran Creador tiene una imaginación prodigiosa. Está el arce, el cerezo, el pino piñonero… Hay árboles de infinidad de formas y tamaños. Y piensa en la diminuta bellota que se transforma en roble. La imaginación del creador hace de las suyas. Al pronunciar oraciones de agradecimiento por la imponente secuoya, tu asombro rinde tributo a la invención del creador. Con tan solo una chispa de gracia divina, permítete dar alas a tu imaginación. Es evidente que tu imaginación es una puerta hacia lo divino. Estando alertas, apreciamos la creatividad del creador. En mi jardín hay cactus y lirios. Tres abedules delimitan la esquina noreste. Al sur, un arce japonés se alza sobre los macizos de lavanda. Los rosales florecen en el borde oriental, bajo los cuales crece una gran profusión de lirios. Sentada fuera, en un sillón de mimbre, me quedo maravillada ante la diversidad del jardín. «Gracias», musito, agradecida por la belleza que me rodea. Los pájaros cantores me corresponden con su gorjeo. Lily retoza por el jardín dando brincos para explorar. Un alto muro de adobe separa

mi parcela de la de mi vecino. Lily se dirige hacia el muro y ladra. Otis, al otro lado del muro, le responde. Oigo cómo transcurre su conversación entre ladridos y aullidos.

La llamo. «Lily, hora de entrar». Le lanzo el anzuelo. «¿Salmón, Lily?». Ella corre como una exhalación a mi encuentro dando saltos de alegría. «Salmón», canturreo, abro la puerta y la engatuso en dirección a la cocina. Ella se queda rondando a mis pies mientras abro la nevera y saco un paquete de salmón marinado.

«Siéntate, bonita», le digo. Ella obedece y se rebulle mientras despego una loncha de salmón y se la tiendo. Tras engullir el premio con avidez, me chupetea los dedos a modo de agradecimiento. Le tiendo un plato con agua fría y bebe a lengüetazos como si no hubiera un mañana. «Vale, chiquitina», le digo. Cierro la puerta del porche. Lily se retira al lavadero, donde se acomoda en una alfombrilla oriental. Yo me retiro a la sala de estar, donde tengo una ventana con vistas a las lejanas montañas. Hoy están envueltas en nubes. «Gracias, gracias», digo en voz alta al Gran Creador. La lluvia inminente es bien recibida. Cuando a continuación oigo: «De nada, pequeña», ¿será solo cosa de mi imaginación? Si es mi imaginación, bienvenida sea. Practico la confianza en lo que oigo.

Hace poco tuve una perturbadora discusión con una amiga mía de edad avanzada a quien conozco desde hace treinta y nueve años. Me dijo: «En mi opinión, creer que Dios nos escucha denota soberbia. Al fin y al cabo, los dinosaurios ya existían aquí hace millones de años. ¿Por qué iba Dios a escuchar a una criatura enclenque de dos patas?».

Su escepticismo me cogió por sorpresa. Durante años, yo me había subido al carro de su fe para susten-

tar la mía, y ahora me venía a decir que no era creyente, cuando yo siempre había pensado lo contrario. La desagradable conversación me dejó consternada. No tuve más remedio que plantearme en qué creía yo aparte de en su incredulidad. Llegué a una conclusión que se resume en dos cortas frases: «¿Las palabras que necesito para curarme? Ten presente únicamente esto: Dios existe. ¿La respuesta a mi plegaria? Un Dios que escucha y que me tiene presente».

Dicho de otro modo, con una sencilla pregunta se me recuerda desde lo más hondo que creo en un Dios que se preocupa profundamente por mis asuntos como ser humano. Este Dios me responde cuando apelo a él. Por lo tanto, P. J. —Pequeña Julie— le escribe para formularle una pregunta, y aguarda hasta escuchar una respuesta. Las palabras que «oigo» son sabias y reconfortantes, más que mis pensamientos habituales. Confío en que proceden de una dimensión más elevada, de un Dios que escucha.

Al perseguir nuestra sabiduría más elevada, debemos confiar en lo que oímos. Cuando pedimos orientación, se nos guiará, pero debemos confiar en la orientación que se nos proporciona. «¿Qué debería hacer con respecto a X?», preguntamos. Puede que la respuesta que nos llegue sea mucho más sencilla de lo que nuestro intelecto podría dilucidar. Cuando tratamos de encontrar respuesta a nuestro problema, generalmente recurrimos a la mente en lugar de al corazón. Sin embargo, la mayor sabiduría reside en el corazón, y por tanto debemos aprender a preguntar: «¿Qué siento de corazón respecto a este asunto?».

Muchos de nosotros tenemos la costumbre de escuchar con la cabeza y no con el corazón. Que no te quepa la menor duda: la cabeza tiene su función, pero

«Confía en tu guía interior para que te revele todo cuanto necesitas saber».

Louise L. Hay

a menudo también conduce a equívocos. Su inteligente enfoque es simplista y superficial. El corazón, en cambio, profundiza mucho más. Posee una sabiduría de la que tal vez carezca el intelecto.

Ante una decisión, hacemos bien en ponderarla tanto con la cabeza como con el corazón. Puede que la cabeza nos inste a tomar una rápida resolución, mientras que el corazón nos impulsa a sopesar con detenimiento las variables más sutiles. El corazón lleva aparejada la intuición. A lo mejor su consejo no tiene sentido en el ámbito racional, pero sí da la «sensación» de que es lo correcto. Al prestar atención a nuestros sentimientos, encontramos un camino que emprendemos con paso seguro. Somos guiados, pero por el buen camino.

Una vida guiada por el intelecto puede tener un enfoque inteligente, pero superficial. El intelecto con frecuencia persigue logros a corto plazo, mientras que el corazón se mueve con miras a largo plazo. Más que inteligencia, posee sabiduría. A medida que nos esforzamos en llevar una vida más sentida, el intelecto pondrá impedimentos a cada paso del camino. No cabe la menor duda, ya que está acostumbrado a llevar las riendas y ahora le estamos pidiendo que se aparte para dejar que el corazón lleve la voz cantante. Nos planteamos una serie de preguntas diferentes. En vez de «¿Es esta la decisión más inteligente?», ahora preguntamos: «¿Es esta la decisión más sabia?». Las respuestas a estas preguntas a menudo son enormemente discrepantes. Puede que el corazón nos conduzca por otros derroteros, mientras que el intelecto se ceñirá a lo trillado y seguro.

Al preguntarnos cuál es camino no más inteligente, sino más sabio, recurrimos a nuestra intuición. Las corazonadas y los presentimientos se convierten en nuestros aliados hasta tal punto que llegamos a depen-

«Confía en la voz interior que te guía y sigue los dictados de tu corazón, porque tu alma tiene tu mapa y el universo te respalda».

Hazel Butterworth

der de ellos. Esta nueva dependencia en el sentir del corazón nos brinda una vida más agradable. Como cejamos en el intento de ser racionales, dejamos a un lado el ego, que tanto empeño tenía en ser inteligente y listo. Descubrimos que nos guiamos por las emociones en vez de por el ego. Hacemos lo que sentimos que es lo correcto, y resulta que al final damos en el clavo.

Que no te quepa la menor duda: el intelecto no renunciará a su posición preponderante por las buenas. Conocedor del poder recién adquirido por el corazón, se armará de todos los recursos que tenga a su alcance, y entre ellos el más importante es la duda bien planteada. El corazón nos pide que confiemos en nosotros mismos; el intelecto nos dice que no somos dignos de confianza. Y el intelecto posee herramientas de apoyo: las palabras que menosprecian al corazón, palabras como «ingenuo» y «ridículo». Apoltronado a sus anchas en calidad de líder, el intelecto se autoproclama como avezado y racional. Tacha de «infantil» y «vergonzante» al corazón. Su desprecio es mordaz. Acostumbrados como estamos a escuchar al intelecto, ahora debemos aprender a discernir. Debemos preguntarnos qué voz es la que estamos escuchando. El intelecto es un abusón; quiere imponerse, salirse con la suya.

La voz del corazón es agradable y serena, pero insistente. Aprendemos a distinguirla a base de práctica. Nos preguntamos: «¿Es esta la voz de la fe o del miedo?». El corazón es optimista; el intelecto, pesimista. Estamos condicionados a escuchar al intelecto, que se entretiene con elucubraciones oscuras. Aunque el corazón tiene un tono más ligero, no es ingenuo, ridículo ni infantil, como lo califica el intelecto. Por el contrario, es espiritual y está conectado a la sabiduría divina, a fuerzas superiores que miran por nuestro bien. El intelecto

«Podemos cerrar los ojos para mirar hacia dentro, y siempre recibimos la orientación correcta».

SWAMI DHYAN GITEN

es severo, brusco, tajante; el corazón es tierno. El intelecto es incisivo; el corazón es blando. El intelecto se impone por la fuerza, mientras que el corazón persuade. Ante una decisión, debemos escuchar en todo momento al corazón. Depender del intelecto es un hábito interiorizado. Hemos de aprender a plantearnos: «¿Es mi escucha un mero hábito, o estoy escuchando algo más profundo y verdadero?». Cuando escuchamos dejando al margen el hábito, el corazón se manifiesta, y lo hace con suma delicadeza y persistencia. Al escuchar al corazón, nuestra vida adquiere una dimensión más sabia y sana. Con el tiempo, nos parece preferible.

## PRUEBA ESTO

Elige un tema sobre el que necesites orientación. Formula tu pregunta y escucha la respuesta. No descartes lo que oigas por pensar que es solo cosa de tu imaginación. Al fin y al cabo, tu imaginación es algo maravilloso.

## EL SILENCIO DE LA NIEVE

Lily y yo estamos aisladas por la nieve. El manto blanco sofoca todos los sonidos. En nuestro silencioso mundo se respira quietud. Nuestros sentidos se hallan en sintonía con el silencio. Según el parte meteorológico, seguirá nevando todo el día y a lo largo de la noche. Sentada, mientras escribo, me da la sensación de que el silencio hace que mi voz interior se intensifique. Hay algo mágico en el hecho de quedarse aislado a causa de

la nieve. Tal vez sea que el manto que cubre el mundo exterior nos ayuda a conectar con nuestro interior más profundo.

Suena el teléfono. Lo cojo al segundo tono de llamada. Es mi amiga Scottie Pierce, que me llama desde San Diego.

—¿Aislada por la nieve? —pregunta. Ella ve el pronóstico del tiempo en Santa Fe, y da gracias por estar en un lugar más cálido.

—Así es —confirmo.

—Aquí estamos a veinticuatro grados —confiesa—. Con un cielo azul y soleado. Estoy viendo los barcos en el puerto.

—Suena idílico —comento—, pero aquí se respira mucha paz.

Scottie, que residió muchos años en Maine, reconoce que tiene debilidad por la nieve.

—Sí, la nieve inspira paz. El mundo entero enmudece.

—Yo disfruto del silencio —le digo—. Me aporta una sensación de calma.

—Sí, lo recuerdo —señala Scottie—. Me encanta la nieve. Lo que odio es el frío. —Para Scottie, hasta en San Diego hace demasiado frío—. Por aquí algunos días hace fresco y hay humedad, y ya sabes cómo sienta esa humedad fría.

—Sí, lo recuerdo de mi época en Chicago.

A Scottie le hace gracia.

—No es como el frío seco de Nuevo México o Arizona.

—No, qué va. Recuerdo bien el frío húmedo de Chicago, que te calaba los huesos. Viví allí ocho años cuando tenía cuarenta y tantos, y cada invierno me parecía peor que el anterior.

Cuando me dispongo a escribir, el teléfono vuelve a sonar. Doy un brinco para responder. Me llama Jacob Nordby, un escritor al que admiro, un nuevo amigo.

—Jacob —digo con un suspiro—, cuánto me alegro de oírte. Estoy aislada por la nieve en Nuevo México.

Jacob suelta una cálida carcajada.

—Dichosos los oídos. ¡Y aislada por la nieve! Suena emocionante.

Jacob es un ejemplo de cómo vivir el arte de escuchar. Presta atención a su entorno y a sus amigos, y está acostumbrado a escuchar la voz superior que le guía. Además de escritor, es un inspirador profesor que motiva a sus estudiantes a seguir su ejemplo.

—Quiero decirte lo mucho que disfruté con tu ensayo —comento—. Lo leí dos veces y me encantó en ambas ocasiones. Tu tono es muy íntimo y esperanzador.

—Vaya, menudo cumplido. Gracias —responde Jacob.

—Hice los ejercicios y me parecieron maravillosos —continúo—. Me pillé a mí misma pensando que igual podía copiártelos para utilizarlos en mis clases.

—Pues adelante. —Jacob se ríe de nuevo. Acto seguido, va al meollo de la cuestión—. ¿Cómo vas con el libro?

Como no tiene sentido mentir, confieso:

—Tirando, una página o dos al día.

—Igual que yo —admite Jacob—. El año pasado escribí sesenta mil palabras y las deseché. Pasó el primer plazo de entrega y empecé de cero. Esta vez pienso: «Caliente, caliente, estás más cerca de lo que deseas transmitir».

Ya he leído tres obras de Jacob, y su estilo es tan convincente, tan sutilmente conversacional, que le digo:

«El arte de escribir es el de descubrir lo que crees».

GUSTAVE FLAUBERT

—Escribes de maravilla. Lánzate al siguiente asalto.

Jacob responde:

—Tu apreciación de mi trabajo llega en el momento oportuno. Justo ahora necesito ánimo. —Lleva redactadas cuarenta mil palabras de un nuevo manuscrito, y se mantiene expectante con el final.

Pienso: «A lo mejor todos necesitamos ánimo», pero le digo a Jacob:

—Yo también deseché un libro el año pasado. No me parecía que estuviera a la altura. Mi intelecto me decía que estaba bien, pero mi corazón discrepaba.

—Ah, sí —dice Jacob con un suspiro. Él también procura escribir desde el corazón, mostrar autenticidad. Él considera, igual que yo, que la buena escritura es la escritura honesta. En su afán de buscar la originalidad, lo único que ha de tener presente es que él es el artífice de su obra y que, siendo fiel consigo mismo, es original por definición. Es algo automático, es cuestión de que escuche y ponga por escrito lo que oye. Somos capaces de escribir desde el corazón, de manera muy similar a cómo anteponemos el corazón a la cabeza cuando buscamos orientación y claridad. Me siento motivada a tener esto presente, y también por el hecho de saber que Jacob y yo estamos perseverando palabra a palabra, conectados a kilómetros de distancia.

Terminamos la llamada recordándonos mutuamente la necesidad de escribir desde el corazón. Somos espejos creyentes el uno para el otro.

Al otro lado de la ventana la nieve continúa cayendo, y ahora resplandece con la luz. A continuación el sol brilla con más fuerza y aleja las últimas nubes, que dejan tras de sí un inmenso cielo celeste. Sin la nieve que silencia, el sonido regresa, nítido y claro. Un camión pasa con un ruido sordo.

---

### PRUEBA ESTO

Para utilizar una de las herramientas de Jacob, «palpa tu vida» y nota los «puntos calientes», los escenarios que te atormentan. Escribe unas cuantas frases acerca de cada uno.

Ahora elige el escenario que más te «quema». ¿Alcanzas a oír una voz que te guía en ese tema? ¿Qué escuchas?

---

## LA LECTURA COMO ESCUCHA

—Creo que deberías abrir tu gran libro de oraciones al azar —me aconseja Scottie Pierce. Se refiere a mi libro *Prayers to the Great Creator*—. Disipa totalmente la ansiedad; a mí me funciona.

Me cuesta imaginar a Scottie sobrepasada por la ansiedad. Lleva treinta y cinco años cultivando el arte de escuchar, sentándose en silencio cada mañana desde las cinco y media hasta las siete y media. Ella valora su tiempo de silencio. Consigue orientación escuchando la pequeña voz interior.

—Pongo la alarma para veintiún minutos después y me siento en silencio —explica Scottie—. Luego, leo a Rumi, rezo y canto. Pido que el día transcurra apaciblemente, lleno de alegría y sin contratiempos.

Sea cual sea el momento del día en el que hable con Scottie, me parece que siempre se encuentra alegre, en absoluto ansiosa. Me cuenta que ella apela a su poder superior a lo largo del día, y ahí es donde la lectura espiritual le aquieta el alma.

—Abro el libro de oraciones al azar, pidiendo que me muestre lo que necesito. Leo una oración, a veces varias. En total, permanezco en silencio una hora y media o dos. Como mi casa mira al este, contemplo el amanecer. Comienzo a oscuras y observo cómo surge la luz. Es un momento muy propicio.

La dependencia de la escucha de Scottie le ha infundido valentía. Está conectada a dimensiones más elevadas, y esa conexión le hace la vida más llevadera en este mundo.

—Nunca tengo miedo —afirma, y eso ha hecho de ella una trotamundos. Solo el año pasado, hizo un crucero por el Mediterráneo, recorrió en coche Irlanda y viajó a México para ver a unos amigos. Sus viajes la llenan de satisfacción. Conocer sus vivencias (mantenemos el contacto por correo electrónico) me llena de asombro.

»Cuando viajo, mantengo mi práctica de sentarme en silencio —comenta Scottie. Sigo su sugerencia e intento sentarme en silencio, pero me doy cuenta de que a la hora de encontrar orientación, me siento más cómoda cuando escribo.

»Como mejor te venga —dice Scottie con ironía.

Ella no menosprecia mi poco ortodoxa práctica de meditación. Muy al contrario, a menudo me anima a «escribir para encontrar orientación», absolutamente convencida de que puedo atenerme a lo que «oigo» para proceder. Las fuerzas superiores, como yo las denomino, se toman un gran interés en mis asuntos terrenales. Me escuchan, y yo hago lo mismo.

Escribir el libro de oraciones al que alude fue una labor diaria, lo hice de una en una. Escribía las oraciones por la noche, en la quietud del final de la jornada. Al leerlas ahora, tal y como sugiere Scottie, me quedo

«Tan solo es cuestión de averiguar cómo recibir las ideas o la información que esperan ser oídas».

JIM HENSON

maravillada ante la autoría de las oraciones. Con los pocos años que han transcurrido desde entonces, las oraciones me calman. Yo escuchaba y escribía; confiaba en lo que oía. Y ahora, al leerlas de nuevo, las encuentro esperanzadoras y de provecho.

—No puedo creer que las escribiera yo —le digo a Scottie—. Me resultan inspiradoras.

—Pues claro que sí; estabas inspirada —replica ella.

«Estar inspirado» es algo de lo que suelen hablar los artistas y que a veces experimentan. Es importante señalar que, aunque a veces podemos sentirnos inspirados —a lo mejor incubamos un proyecto, se nos ocurre una idea a bote pronto, o las ideas se nos acumulan tan deprisa que no nos da tiempo a apuntarlas—, también podemos estar inspirados de una manera mucho menos patente. Los libros se redactan página a página. La vida de un escritor está hecha de rutinas, de añadir palabras a la página. Y, por anodino que pueda parecer en un momento dado un día, un rato o una frase, podemos estar perfectamente inspirados al mismo tiempo.

«Creer consiste en aceptar las afirmaciones del alma; la incredulidad, en negarlas».

Ralph Waldo Emerson

## PRUEBA ESTO

Leer un libro es una forma de escucha. Se oye lo que el autor desea expresar. Algunos libros son sabios, en cuyo caso se dice que el autor está inspirado. Elige un libro que en tu opinión destile sabiduría y hojéalo tres veces al día, dejando que te alimente el espíritu. Permite que el autor te hable. Lee a Rumi o a Kabir, o escoge a un autor de tu predilección. Que disfrutes.

## ACABAR CON LA ANSIEDAD

Hoy es un día de preparativos. Mañana cojo un vuelo a Nueva York, donde asistiré a varias reuniones y veré a amigos, y desde allí viajaré a Londres para impartir un curso intensivo de dos días sobre el camino del artista. He dado este curso muchas veces, pero siempre me pongo nerviosa. Cada clase es única. Espero que salga bien: que sea una clase de alumnos curiosos, joviales y entusiastas. En ocasiones anteriores, Londres ha brindado grupos así, pero no lo sabré hasta que los conozca. Por experiencia, una manzana podrida entre un ciento puede complicar las clases. En vez de eso, confío en encontrar personas interesadas, alumnos lo bastante cultos como para superar su propia renuencia. Es emocionante enseñar a clases así; el contenido de cuatro días se puede condensar en dos. Delante de la clase, observo que los rostros se iluminan conforme las herramientas obran su magia.

Pero ahora es el momento del nerviosismo, no de la emoción. Preparar las maletas siempre me genera cierta ansiedad; estoy metiendo todo lo que necesitaré para las próximas dos semanas y media. Me preocupa que se me olvide algo importante. Siendo racional, me consta que voy a una gran ciudad (Nueva York) y después a otra (Londres), donde sin duda alguna encontraré cualquier cosa que necesite si es que se diera el caso. Y, desde luego, ha habido alguna que otra ocasión en la que me vi en esa coyuntura, en el transcurso de mis viajes, y conseguí encontrar algo, además de práctico, especial.

A menudo me hacen cumplidos por un abrigo negro estampado que me compré en Londres un día que empezó a llover de repente.

> «Cuando en una situación difícil parezca humanamente imposible hacer más, entrégate al silencio interior y espera una señal inconfundible que te guíe o la renovación de tu fuerza interior».
>
> PAUL BRUNTON

«Es de Londres», digo. «Ah, con razón», suele decir el admirador.

Escuchar la voz superior que me guía me infunde ánimo y me tranquiliza con miras a mi inminente viaje. Se me recuerda el hecho de que cuento con apoyo: el de los lugares a los que viajaré y el de mi yo superior. Elaboro una larga lista de lo que tengo que llevarme, empezando por el pasaporte y dinero en metálico, y luego todo lo demás. Satisfecha tras haber metido todo en la maleta, la cierro.

El día de viaje entre Santa Fe y Nueva York es largo, más incluso que el trayecto entre Nueva York y Londres. Vivir en las montañas es sinónimo de vistas y pájaros cantores, adobe y chiles verdes, días despejados de sol y silencio, e impresionantes y estruendosas tormentas; pero también implica que, dada mi ajetreada agenda de viajes, con la escasez de vuelos directos que hay desde Santa Fe, me conozca al dedillo el aeropuerto de Dallas/Fort Worth, mi punto de escala habitual.

Algunos de mis amigos viajan a menudo; mi amiga Scottie no solo viaja por el mundo, sino que tiene casas en diferentes partes del país y se mueve de una a otra como si tal cosa. Otros amigos optan por no viajar, prefieren no moverse de Nueva York, Nuevo México o Los Ángeles. Me he dado cuenta de que, a pesar de que viajar siempre parece provocarme cierta ansiedad, en cualquier caso prefiero hacerlo. Actualmente me encuentro planificando viajes a Nueva York, Chicago, Londres, París, Roma, Edimburgo y Santorini. Digo para mis adentros que no es lo que se dice de alguien que no tiene ganas de viajar. Por lo tanto, escucho la voz que me guía y oigo: «Todo irá bien. Tienes mucho que compartir y tus alumnos agradecen

recibirlo». Tranquila, y empezando a sentir la emoción
—me chifla ir a Londres—, conecto la alarma y salgo
hacia el coche que me lleva al aeropuerto.

Mientras espero en la puerta de embarque, llamo
por teléfono a mi amigo Gerard Hackett para confirmar
que nuestro plan de comer juntos al día siguiente en
Nueva York sigue en pie. Conversando con Gerard me
invade el optimismo. Él es un optimista, y su ánimo es
contagioso. Me pregunta cómo me va, y escucha pa-
ciente mientras respondo.

—Seguro que te va bien en Londres —comenta
Gerard.

—Sí —convengo.

—Otras veces ha sido así —insiste.

—Es verdad —reconozco.

—¿Qué harás para divertirte? —pregunta Gerard.

Le digo que caminaré para disfrutar de los barrios
de Londres.

—Bueno, estoy deseando verte mañana —con-
cluye.

Al embarcar, de pronto me invade un sentimiento
de gratitud. «Soy afortunada por poder ver el mundo
y a los amigos que viven lejos a menudo», digo para mis
adentros. Cuando llegue a Nueva York, me instalaré en
mi hotel de costumbre. Cuando me despierte, llamaré
al servicio de habitaciones para que me lleven el desa-
yuno de gachas de avena y café. Escribiré mis páginas
matutinas y luego me iré al centro para almorzar con
Gerard. Noto cómo mis pensamientos han pasado de
la ansiedad a la gratitud, incluso a la emoción. ¿Será
porque escuché al yo superior que me guía y lo que oí
fue esperanzador? Creo que sí.

«Todos llevamos un guía en nosotros mismos, si lo atendemos, mejor de lo que pueda serlo otra persona».

JANE AUSTEN

## PRUEBA ESTO

Elige un tema que con frecuencia te genere ansiedad. Intenta, si puedes, optar por una circunstancia en la que normalmente te cuesta encontrar la paz. A continuación, pide a tu yo superior que te guíe en esta cuestión. Atiende a lo que «oigas». Tal vez te apetezca anotar sus consejos. ¿Es la voz que te guía más serena, esperanzadora y optimista de lo que te podría llevar a pensar tu estado de ansiedad? Mientras escuchas para encontrar ánimo, ¿sientes que tu estado de ansiedad se transforma en gratitud, calma u optimismo?

### PRELUDIO DE PRIMAVERA EN SANTA FE

Estoy de vuelta en Santa Fe después de —en efecto— un viaje a Londres productivo, agradable y sin contratiempos. Mis alumnos eran ingeniosos y participativos. Su humor era contagioso; su entusiasmo, inspirador. Nuestros anfitriones británicos eran encantadores, nos proporcionaron un lujoso alojamiento clásico inglés y nos agasajaron con alegres comidas y recorridos por la ciudad. Vuelvo con muy buen sabor de boca después de empaparme de renovadores lugares de interés y sonidos, y satisfecha sabiendo que mis alumnos han terminado el fin de semana con herramientas y entusiasmo.

De vuelta en casa, las montañas se tiñen de dorado con la puesta de sol. Hemos tenido un día cálido, y la nieve que cubre los picos se ha derretido casi por completo. Junto a la puerta de mi porche está floreciendo una frondosa lila. Cuando me dispongo a sacar a Lily

«Quienes han aprendido a escuchar perciben la voz interior como música suave en la noche».

VERNON HOWARD

a dar un paseo, una rolliza lagartija cruza como una flecha nuestro sendero. Como es la variedad rayada, no la deliciosa lagartija gris, Lily la ignora. Subimos los escalones hasta la pista de tierra. Tiro de Lily hacia el arcén al oír el runrún de un coche que se aproxima. El conductor saluda alegremente al pasar. Me encanta Santa Fe.

Antes de mi viaje a Londres, el invierno había dejado los árboles pelados. En las dos semanas y media que he estado fuera han brotado hojas de un intenso color verde, que han resistido la nieve. Los árboles en flor, dañados por el granizo, no ven la hora de mudar sus brotes y vestirse con el follaje estival. Yo también me muero de ganas de que llegue el verano. Mis rosas y lirios compondrán un alegre jardín. Me sentaré fuera al atardecer, cuando el calor del día haya pasado. Las luciérnagas titilarán hasta el anochecer.

Hoy, el atardecer parece prolongarse. Hay luz hasta las ocho. Al pasar por la plaza, el centro neurálgico de Santa Fe, saludo a un amigo. Va bien abrigado.

—Está anocheciendo más tarde —me comenta—. Diez grados más y podré quitarme la capa de arriba.

—Y tanto —convengo. Yo también voy bien abrigada.

Al llegar a casa, cuelgo el abrigo en el perchero. Compruebo el termostato y subo la calefacción unos cuantos grados más. Sin el abrigo, hace frío en la casa. Suena el teléfono. Me llama Scottie, a quien hace poco le han practicado una cirugía oral. Suena mejor y más repuesta que hace unos días.

—Me estoy recuperando —anuncia—. Cada día me encuentro mejor. Lo noto.

—Pareces estar bien.

—Se supone que no debo hablar mucho.

—Tu voz es más uniforme.

—El cirujano me ha llamado esta tarde y me ha advertido que no la fuerce. Solo quería saber cómo estabas.

—Estoy bien. He pasado un agradable día escribiendo.

—Eso siempre te levanta el ánimo.

—Sí, es verdad. Y he sacado a Lily a dar un largo paseo. Están saliendo las lagartijas.

—¿Ya?

—Sí, ya.

—Se me está empezando a apagar la voz. Será mejor que cuelgue.

—Te llamaré mañana.

—Fenomenal. —Colgamos.

Admiro la resiliencia de Scottie. Se enfrenta a los desafíos de la vida con valentía y buen humor. Su cirujano le ha dicho que se ponga hielo en la mejilla cada veinte minutos. Yo no encajaría bien esa indicación y me rebelaría, pero Scottie obedece sin quejarse.

«Tengo moretones e inflamación. Solo doy gracias por no haber sufrido nunca malos tratos», comenta.

Nadie mejor que Scottie para buscar —y encontrar— el lado bueno de algo.

Ha llegado la hora de relajarme antes de irme a la cama. He estado acostándome más temprano y madrugando más con la intención de disponer de todo el día. A las seis de la mañana, disfruto de la serenata matutina de los pájaros cantores. Más tarde, cuando el viento arrecia, tengo presente decirme a mí misma «pronto pasará». Y cuando efectivamente pasa y en la casa se respira quietud, con la salvedad del tictac del reloj de la cocina, me deleito con el relativo silencio.

Durante mi estancia en Londres, contaba las sirenas. La ciudad me parecía ensordecedora. Me dio por añorar Santa Fe y las sílabas de la naturaleza. Ahora, en

casa, echo de menos la cacofonía de la ciudad. Mis oídos llegaron a acostumbrarse a los sonidos urbanos. El camino de la escucha se recorre sonido a sonido.

---

## PRUEBA ESTO

Ve a un lugar inusual. No tiene por qué ser fuera del país; puede tratarse de un sitio que normalmente no frecuentas. Escucha el paisaje sonoro y fíjate en qué se diferencia del que estás acostumbrado a escuchar. ¿Cómo te hace sentir un paisaje sonoro desconocido? ¿Qué reflexiones te provoca?

---

LA PINTORA COMO OYENTE

Descuelgo el teléfono y llamo a Pamela Markoya, una artista de Santa Fe a la que conozco desde hace varios años. Me consta que aborda su arte a través de la escucha, y la invito a comer. Por lo visto escucha activamente a su yo superior durante el proceso creativo y, en nuestro posterior encuentro en un restaurante japonés, me confirma lo que yo pensaba.

El porte de Pamela tiene la gracia de una modelo. Vestida con unos vaqueros negros ceñidos y un top granate, está despampanante. De pelo sedoso y piel clara, es un bellezón. Es el centro de todas las miradas mientras se dirige a la mesa.

—Hola, me alegro de verte —saluda al dueño del restaurante, un japonés menudo y muy atractivo—. ¿Cómo estás?

—Me alegro de verte —responde el dueño.

Pamela toma asiento y explica:

—Como aquí siempre. Todo está delicioso y fresco. El sushi es fantástico, pero el *bentō* es excelente, igual que el teriyaki.

Voy pasando el dedo por la carta, donde aparecen caracteres asiáticos. Mi elección será simple: sopa de miso y uramaki. La de Pamela es más rebuscada. Se sabe la carta de memoria. Se recoge su melena cobriza a un lado y hace su comanda. Le pido que me hable acerca de su práctica y del papel que desempeña la escucha en su vida. Pamela se lanza de lleno al tema.

—Mi práctica consiste en sentarme, respirar y escuchar —comienza diciendo—. Yo escribo cartas de amor a mis seres queridos con la certeza de que serán leídas. Literalmente, para escribir, poso la pluma sobre el papel, presto atención y escribo lo que oigo. Es como si mi oído estuviera conectado con la tinta. Lo que se plasma podría sorprenderme, cosa que a menudo ocurre. —Pamela da un sorbo a su té, pone en orden sus pensamientos y continúa—: Cuando no oigo nada, dejo de escribir. La voz pronuncia una palabra tras otra con claridad. Tiene entonación, lirismo y color. A menudo destila humor, y realmente oigo las letras que van surgiendo con sentido del humor y ligereza.

Llega nuestra sopa de miso. Como era de esperar, está recién hecha y sabe deliciosa. Pamela se toma una cucharada, deja la cuchara en el plato y continúa con sus reflexiones.

—Cuando pinto —dice—, respiro y me abstraigo de todo. Aunque se trata de un arte visual que representa lo que observo, yo atiendo al pincel, que me marca una dirección muy clara. En el proceso de dar las pinceladas, rara vez cambio algo. Dar las pinceladas es

«El artista tiene permiso para apartarse, para no interferir, cuando la obra toma el relevo. Entonces, el artista escucha».

Madeleine L'Engle

un lenguaje al que presto atención. —Pamela se ríe y continúa en tono jovial—: Sí, soy una buena oyente. Creo que escuchando es como nos enamoramos. La vibración de la energía de otra persona, prestar atención a su tono de voz más allá de las palabras… Creo que Cupido llega aplicando el oído, que el amor precisa que escuchemos: las palabras, el espacio entre las palabras, el silencio… Se nos pide escuchar más allá de nuestra zona de confort, en lo desconocido, en la vulnerabilidad. Para mí, es en la escucha donde consigo sacar fuerza, disposición y valentía para interpretar la danza del amor, la práctica del arte.

Llegan dos fuentes con nuestro sushi. Comemos en silencio durante unos instantes. A continuación, Pamela continúa hablando:

—Sin escucha no hay amor —sostiene—. Escuchar me sitúa en la forma de conexión espiritual que tengo con gente de mi mundillo. Sí: sin escucha no hay amor, ni conexión. Y el arte es cuestión de conexión.

Como tenemos un hambre canina, devoramos el sushi. Nos quedamos con ganas, así que repetimos. Pamela aprovecha la pausa en la comida.

—Yo escucho las cosas que el universo me transmite —señala—. Justo después de divorciarme, me encontraba en pleno bache emocional y no era consciente de lo mucho que necesitaba cuidarme a mí misma. Empecé a oír sirenas de coches de policía, bomberos, ambulancias… Para mí, una sirena era una señal para parar, respirar, chequear mi cuerpo: situarme realmente en el instante presente. Hoy, diez años después, continúo con esta práctica. Escucho y encuentro que tengo una experiencia interactiva con el universo. Cuando oigo repiques de campanas, paro y rezo. El universo es mi maestro a través de la escucha.

Pamela comparte una última reflexión:

—La escucha brinda acceso a lo ancestral. A los mitos, a los ángeles, a los espíritus, al misticismo… En la escucha hay intemporalidad. Dicen que ver es creer; yo digo que escuchar es creer.

---

**PRUEBA ESTO**

La escucha nos conecta con reinos más elevados. Bolígrafo en mano, plantéate la pregunta: «¿Qué necesito saber?». Anota la respuesta que oigas. Es el testimonio de una voz más sabia. Haz caso de su consejo.

---

## LA MINISTRA COMO OYENTE

—Estaba convencida de que habíamos quedado a las doce y media, no a las doce —se disculpa la ministra Brendalyn Batchelor por llegar tarde al almuerzo que teníamos previsto en el Love Yourself Café. Lleva puesto un llamativo top de rayas sobre unos pantalones bombachos. Su melena rubia le cae como una sedosa cortina. Su aspecto dista mucho del propio de su cargo eclesiástico. Se ha ganado el derecho a llevar una indumentaria desenfadada tras veinticinco años en el puesto.

—Me encanta tu pelo —comento, pero el cumplido cae en saco roto.

—Mañana voy a cortármelo.

—Ah, vaya.

Brendalyn mulle un grueso cojín que hay en el asiento. Aunque echa un vistazo a la carta, tiene clara

su elección: una especialidad local de batatas, kale, cebolla, champiñones y aguacate servida en una sartén. Tras pedir su plato, yo pido un bol de gachas de avena con fruta.

La bombardeo a preguntas mientras esperamos a que nos sirvan.

—En tu camino espiritual, ¿qué importancia tiene la escucha? —La pregunta despierta su interés.

—Pienso que es esencial —responde—. Siempre atiendo a la pequeña voz interior. —Se da unas palmaditas en el pecho, como esperando respuesta al llamar a una puerta.

—¿Cómo escuchas? —le pregunto, al tiempo que me la imagino rezando.

—Bueno —dice—, medito dos veces al día, dos horas en total. Me quedo en silencio y presto atención a las sensaciones que voy experimentando en mi cuerpo. No hago nada especial; me limito a observar lo que ocurre.

Sirven la comida, y Brendalyn se centra en su plato. Espero paciente a que continúe. Entre bocado y bocado, dice:

—Escucho el silencio, y recibo mensajes. Recibo orientación acerca de cómo proceder.

Me quedo callada y me tomo una cucharada de gachas de avena. Acto seguido, le pregunto:

—Entonces, ¿te centras en escuchar y tu atención se ve recompensada?

—Sí —contesta Brendalyn—. Exacto. Hace poco oí una frase que describe mi experiencia. El orador dijo que la escucha espiritual es «abrir los oídos para escuchar y pegar el oído detrás». Al oírlo, pensé: «Es exactamente eso».

—¿Rezas para que se te guíe?

«Ojalá siempre encuentres la voz de tu intuición y que esta se manifieste con su cántico».

JODI LIVON

Brendalyn deja el tenedor en el plato y explica:

—Yo escucho mi voz interior; no creo que exista un dios fuera de mí.

Sigue comiendo, primero un bocado de batata, luego un trocito de aguacate. Come de forma consciente, tal y como aconseja Thích Nhất Hạnh. A continuación, profundiza:

—Yo formo parte de Dios, y Dios forma parte de mí. —Asiente con la cabeza al decirlo y su melena aterciopelada ondea.

—Yo creo en un dios que escucha —afirmo.

—Y yo creo en la escucha por encima de todo —contesta Brendalyn. Pincha un último bocado de batata, dejándome que reflexione acerca de su concepto de un dios interior al que escucha a todas horas.

—Entonces, si yo creo en un dios que escucha, ¿tú crees en un dios que habla?

—Algo así. Mis mensajes son prácticos: me indican cómo proceder. —Brendalyn describe lo que podría llamarse un radiotransmisor espiritual. Su cometido, a su modo de ver, es mantenerse conectada—. Yo no creo en la existencia de un dios fuera de mí, sino en un dios interior —repite.

—Entonces, cuando rezas, ¿te rezas a ti misma?

—Algo así. No creo en la voluntad de un dios ajeno a mí.

—Pero ¿crees que tu dios interior tiene un plan?

—Creo que el plan se me revela mientras escucho. Como he comentado antes, formo parte de Dios, y Dios forma parte de mí. Escuchar es fundamental.

«El arcoíris del alma tiene aún más colores que las estrellas del cielo».

Matshona Dhliwayo

## PRUEBA ESTO

Haz una lista de cinco atributos de Dios según las creencias que te inculcaron. Echa un vistazo a la lista. ¿Qué atributos —si los hay— deseas conservar? Ahora haz una lista de cinco atributos que te gustaría que caracterizaran a Dios. ¿Tu Dios ideal sería amable, divertido, sabio, tierno, generoso…?

## ESCUCHAR EL CUERPO

La entrenadora Michele Warsa opina que la escucha «lo es todo; esencial en mi trabajo». Delgada, grácil, guapa, es el vivo ejemplo de sus teorías.

—Yo escucho para evitar que mis clientes se lesionen. Ellos me avisan cuando notan alguna molestia. Tras escucharlos, hago ajustes en su rutina de ejercicios. Todo el mundo quiere estar más delgado, cómo no, pero eso requiere tiempo y empeño. Yo voy despacio, y los resultados merecen la pena.

Una apasionada de las caminatas, Warsa camina a diario y anima a sus clientes a seguir su ejemplo.

—Caminar es bueno para la espalda —afirma—. Aunque sean cinco minutos. —Y añade—: Es beneficioso hacer algo de ejercicio, aunque sean cinco o diez minutos. La clave reside en la frecuencia. No hay que plantearse que hace falta dedicarle mucho tiempo. Por poco que sea, es beneficioso.

Un entrenamiento de media hora con Warsa comienza con cardio: diez minutos de bicicleta estática, cinco minutos de cinta, a continuación ejercicios con

mancuernas sobre la esterilla, luego ejercicios de equilibrio y por último estiramientos. Y, a lo largo de todo el proceso, el optimismo a ultranza de Warsa. Ella recalca los pequeños logros.

Llevo seis meses entrenando con Warsa tres veces a la semana. Mi rutina de ejercicios, difícil al principio, me cuesta menos. Las mancuernas que utilizo son más grandes y las repeticiones más rápidas. Warsa hace hincapié en que, a pesar de que no he perdido peso, estoy más tonificada. El espejo me dice que es cierto. Tengo ganas de ir a más, pero Warsa se muestra renuente a que fuerce mi cuerpo. Observando cómo respondo, ella se ciñe a la media hora, convencida de que hay que ir sin prisa, pero sin pausa.

—¿Qué tal la espalda? —pregunta. Yo le respondo que por suerte no me duele. Antes de entrenar con ella, sufría dolor de espalda crónico. Los músculos de mi costado derecho estaban más tensos que los de mi costado izquierdo. Con los estiramientos de Warsa se equilibraron.

—Mira, si te empieza a doler la espalda de nuevo, quiero que hagas los estiramientos —indica—. Y quiero que me lo digas. Soy buena oyente, pero no adivina.

—Pues cualquiera lo diría.

En el tiempo que llevamos entrenando juntas, Warsa a menudo intuye que siento alguna molestia antes de ponerla al corriente, quizá al oír algún suspiro o gemido. Se percata del más leve sonido quejumbroso. Ella escucha, parafraseando a Brendalyn, «pegando el oído».

El entrenamiento es, para ella, un camino espiritual. Primero conecta con su poder superior y después con su cliente. El camino se marca paso a paso. Es una auténtica sanadora que siente compasión por quienes acompaña en su entrenamiento. Una belleza como ella

«La intuición es ver con el alma».

DEAN KOONTZ

pone empeño en sacar a la luz la belleza interior de los demás. Paciente, tolerante y dulce, trabaja lenta y meticulosamente. Ella pregunta y escucha con atención la respuesta de su cliente. Con delicadeza y eficacia, marca el camino para mejorar la salud. Atiende a las sutiles pistas que le proporcionan sus clientes y hace un seguimiento de los progresos mediante pequeños incrementos. Su optimismo respecto a los progresos imbuye de optimismo a las personas con las que entrena. Yo le agradezco su entrega, pero ella declina mi agradecimiento. «Me tomo interés», explica. Su entrega es evidente… y sanadora.

---

## PRUEBA ESTO

Aminora el ritmo y atiende a las revelaciones. Asume que «deprisa» es sinónimo de «preocupación», y que «despacio» es sinónimo de «acierto».

---

### LA AGENTE INMOBILIARIA COMO OYENTE

La agente inmobiliaria de Manhattan Suzanne Sealy me llama por teléfono «solo para saber» qué tal estoy. Trabamos amistad hace una década, cuando yo vivía en Nueva York, y hemos mantenido ese vínculo a larga distancia. Veterana en la senda espiritual desde hace treinta y ocho años, ha triunfado en la vida como una de las mejores agentes inmobiliarias de Manhattan. Aúna la modestia y la experiencia, una combinación ganadora, y atribuye su meteórica carrera a la habilidad de

escuchar. Adapta su oferta a las necesidades y deseos, ya sean explícitos o tácitos, de sus clientes.

—Presto atención a sus reacciones y observo su lenguaje corporal, las pistas y señales que reflejan sus preferencias. Esta tarde, por ejemplo, había una feria en Lexington Avenue, y yo estaba enseñando un apartamento en la tercera planta de la parte trasera de un edificio adosado en la 92 con Lexington. El apartamento da a los jardines. Es silencioso y tranquilo. La pareja a la que se lo he enseñado ha valorado el silencio. Yo los he escuchado, y ellos han valorado el lujo que supone un apartamento silencioso en una ciudad ruidosa. La mujer ha ido de habitación en habitación visualizando la ubicación de los muebles. El marido se ha limitado a permanecer inmóvil apreciando el silencio. He dejado que el apartamento hable por sí solo. Aunque las ventanas estaban abiertas, no se oía una mosca. Se respiraba alegría en el silencio.

Tras una pausa, Suzanne continúa en tono reflexivo:

—Escuchar significa prestar toda tu atención, no tener nunca prisa por zanjar la conversación. Dar pie a que tu cliente siga hablando es un arte, y mientras lo hace se requiere paciencia. —Suzanne vuelve a hacer una pausa con la intención de ser precisa, y continúa—: Lo mejor que he oído acerca de la escucha es que es una forma de hacer amigos. Formula una pregunta, escucha la respuesta, y después sigue sondeando con otra pregunta. Eso confirma a la otra persona que la estás escuchando de verdad. Escuchar es leer entre líneas, captar lo que subyace y que esa persona ignoraba. —Tras una nueva pausa, Suzanne añade—: Escuchar en el sector inmobiliario es muy, muy importante. A veces no se trata de abrir los oídos, sino los ojos. El lenguaje corporal es muy revelador: muestra si tienen una actitud

«Lo que estoy diciendo, en realidad, es que hemos de permitir que nuestra intuición nos guíe y luego dejarnos llevar directamente y sin temor».

SHAKTI GAWAIN

receptiva o cerrada. Gran parte de mi éxito reside en mi capacidad de escucha.

Mientras escucho a Suzanne, percibo su tremenda destreza para hacerse una idea general de un cliente y a continuación sacar conclusiones por medio de la intuición. Elegir una casa es algo muy personal y, cuando ella trata de adecuar las casas en función de las personas y da en el clavo, entra en juego una fuerza superior —llamémosla instinto, serendipia o destino—. Sí, la cantidad de luz solar y el número de habitaciones ha de estar a la altura de las expectativas. Sí, se tiene en cuenta el precio, la ubicación y el estilo de la vivienda. Sin embargo, la sensación de «hogar» es más abstracta, y la habilidad de Suzanne a la hora de percibir esta sutil y poderosa química del ser humano con respecto al espacio es un don particular y extraordinario.

## PRUEBA ESTO

Recuerda una interacción en la que te sintieras guiado. Tuviste más lucidez que de costumbre, y experimentaste la sensación de que el intercambio te marcaba un rumbo. Como Suzanne, escuchaste y encontraste el camino.

## REGISTRO

¿Has hecho tus páginas matutinas, citas con el artista y paseos?

¿Qué has descubierto al escuchar de una manera consciente la pequeña voz interior?

¿Encuentras que te sientes más conectado contigo mismo?

¿Has notado renuencia? ¿Has sido capaz de superarla?

Identifica una experiencia de escucha memorable. ¿Cuál fue el «ajá» que extrajiste de ella?

# Escuchar el más allá

Ver la muerte como el final de la vida es como
ver el horizonte como el final del océano.

DAVID SEARLS

Esta semana escucharemos a un nivel aún más profundo para conseguir conectar con quienes han fallecido. Como ya hemos adquirido el hábito de escuchar —nuestro entorno, a nuestros semejantes y a nuestro yo superior—, este siguiente paso no nos parecerá tan inalcanzable como cabría esperar. Encontraremos que a lo mejor sentimos más cerca de lo que esperábamos a aquellos que han cruzado al otro lado, y que, si somos capaces de superar nuestra renuencia, tratar de escucharlos puede ser una experiencia relajada y agradable.

## Conectar con el más allá

La cuarta herramienta del arte de escuchar nos pide que prestemos atención al mundo que se extiende en el más allá. Esto requiere apertura espiritual. A diferencia de las numerosas culturas que reverencian a sus antepasados y les piden orientación, en nuestra sociedad hay una tendencia a pensar que los antepasados —y los amigos que han fallecido— se encuentran fuera de nuestro alcance. «Pues no», sostiene el arte de la escucha. Si mantenemos una actitud abierta, seremos capaces de oír a los difuntos. Lo único que hace falta es disposición

para experimentar. Al alargar la mano hacia nuestros seres queridos que han fallecido, nos la tienden. No es de extrañar que se comuniquen con nosotros tal y como se expresaban en vida. Lo único que se precisa es abrirse. Así pues, cuando escribimos: «¿Puedo hablar con X?», las respuestas llegan rápida y fácilmente. «Oímos» los testimonios de nuestros seres queridos, a veces con tanta naturalidad que ponemos en tela de juicio la veracidad de la comunicación. ¿Y qué pasa si es real? «No pongas en duda nuestro vínculo», se nos amonesta. Por tanto, es preciso que dejemos a un lado nuestro escepticismo. Es preciso tener una actitud vulnerable, ingenua y abierta. Cuando ponemos de nuestra parte, se nos recompensa con sus manifestaciones.

Yo realizo la práctica diaria de conversar con personas que han fallecido. Al dirigirme a ellas, me oyen y responden. La primera es un espíritu llamado Jane Cecil, una amiga íntima y consejera a lo largo de su vida. Yo conversaba con ella todos los días y agradecía sus sabios consejos.

«¿Puedo hablar con Jane?», pregunto. Ella enseguida responde «Julia, me tienes justo al lado. —Y añade—: Eres guiada con prudencia por el buen camino. No hay errores en tu camino».

Tras saludarme y tranquilizarme, Jane se dispone a ser más concreta y dirige su atención al tema en cuestión. «Tu libro va bien —afirma—. Mantén un ritmo constante. No te cuestiones a ti misma».

Los mensajes de Jane son concisos y directos. Reconfortan, tienen el asombroso don de abordar justo mis preocupaciones actuales. A veces atinan con un motivo de preocupación antes de que yo sea consciente de ello. Jane dice cosas como: «Estás limpia y sobria. Te mantendrás con firmeza en tu estado sobrio». Has-

«La muerte pone fin a una vida, no a una relación».

MITCH ALBOM

ta que Jane se manifestó, yo no era totalmente consciente de mi persistente desazón con respecto al alcohol. Pero ahí estaba. La sabiduría de Jane superó la mía.

Después de «hablar» con Jane, dirijo mi atención hacia otra amiga, Elberta Honstein, criadora de caballos Morgan para competición. Los mensajes de Elberta conservan la jerga del recinto hípico. A lo mejor me dice: «Julia, eres una campeona», «No hay obstáculo que se te resista. Eres fuerte. Te doy fortaleza y gracia».

Los mensajes de Elberta, como los de Jane, me tranquilizan. Abordan lo que yo llamo «mis preocupaciones latentes». A mí me preocupa no dar la talla, pero Elberta me asegura que voy sobrada. Ella me llama campeona, «excelente» en la jerga ecuestre.

Al igual que Jane, Elberta me insta a confiar en la realidad de nuestro vínculo permanente. «Tú acudes a mí y yo acudo a ti», me asegura. «Tú me hablas y yo te hablo», asevera. «Estamos tal y como siempre hemos estado —declara—. Nuestro vínculo es eterno».

Ante dichas afirmaciones, confío. Cuando escribo lo que oigo, me da por pensar que más personas deberían probar esta sencilla herramienta.

Pide oír y después escucha. Fue la necesidad lo que me impulsó a acudir a mis amigos. En vida, conversábamos a diario. Tras su muerte, mantuvimos la costumbre. Había temas que solo podía tratar con Jane, y otros exclusivos de Elberta. Mi constante necesidad de contacto —y consejos— me movió a escuchar. Yo formulaba la pregunta: «¿Puedo hablar con Jane sobre X?» y a continuación escuchaba como si ella estuviera conmigo en la habitación. Yo sentía su presencia. Bolígrafo en mano, Jane me dictaba «sobre X» y yo tomaba nota.

Lo mismo sucedió con Elberta. A lo largo de su vida, le pedía con frecuencia que rezara por mí. Cuan-

«Los hilos invisibles son los lazos más fuertes».

FRIEDRICH NIETZSCHE

do me ponía nerviosa por las clases, la llamaba por teléfono. «Inclúyeme en tus plegarias», le suplicaba. Las oraciones de Elberta me infundían confianza; era capaz de sentir su constante efecto. Cuando falleció —de repente, inesperadamente— dirigí mi petición al éter. «Elberta, te ruego que me ayudes». Bolígrafo en mano, me mantuve a la espera de su respuesta. «Te irá muy bien», prometió Elberta desde el éter. «Te doy sabiduría, fortaleza y gracia». Al anotar lo que oía, me quedé maravillada ante la desenvoltura y dignidad de Elberta: la misma en el más allá que en vida.

Tanto Jane como Elberta conservaban su idiosincrasia. Estaba claro que seguían siendo «las mismas». Cuando acudí a ellas, me correspondieron dando muestras de un alentador deseo de conectar. Sus mensajes siempre me infundían ánimo. Tras el contacto, me quedé con una sensación de presencia. Era como disfrutar de una alegre visita en vida. Tenía la impresión de que, en realidad, no se habían ido. Durante un tiempo me guardé para mí estas apariciones; me parecía real nuestro contacto, y no deseaba que nadie lo pusiera en duda o se mostrara escéptico. Con el tiempo, mi convicción de que realmente estábamos conectadas, en vez de flaquear, se reafirmó. Revelé ese vínculo permanente a unos cuantos amigos escogidos. «Jane me dijo», les contaba, o «Elberta mencionó que…». Para mi alivio, mis amigos no se burlaron de mi revelación. Lo que temía era que me tomaran por una mística chiflada. Cuando les confesé este temor, respondieron con comprensión. Como comentó un amigo mío, «Julia, precisamente el misticismo es el quid de la cuestión».

«Tienes suerte de tener un contacto directo», me dice Scottie Pierce. Sin embargo, yo considero que la suerte poco tiene que ver con esto. Una actitud mental

«Ten presente que todo está conectado con todo lo demás».

Leonardo da Vinci

abierta, sí. Si hubiera más gente que experimentara para establecer contacto, la comunicación con los seres queridos que han fallecido sería el pan de cada día.

«Pero, Julia, ¿y si tus respuestas del más allá son meras ilusiones?».

En tal caso, mis ilusiones me marcan un rumbo positivo. Lo positivo no tiene nada de malo. El contacto nos refuerza la autoestima. A medida que nos esforzamos en ser merecedores de los mensajes, nos convertimos en personas más fuertes y mejores. Nuestras ilusiones nos conducen hacia delante.

Han pasado tres años desde el fallecimiento de Jane, y dos desde el de Elberta. Empecé a escribirles enseguida, y a día de hoy tengo acumulados varios años de mensajes. Hojeando mis diarios, encuentro que sus mensajes siguen conservando la esencia. Son optimistas y reconfortantes. Me motivan para tener fe, para confiar en que se me guía con prudencia por el buen camino. No encuentro advertencias agoreras. Tal vez sus comentarios mantienen a raya los problemas.

«Julia —oigo decir a Elberta—, tu creatividad está intacta».

«Julia —Jane se hace eco de ella—, tienes la misma fortaleza que siempre».

A veces le leo a Scottie Pierce lo que me cuentan. Cuando le confieso que estoy confundida por algún asunto de mi vida, me pregunta: «¿Has buscado orientación? ¿Qué te han dicho Jane y Elberta?». Con el paso de los años, Scottie ha llegado a confiar en mis guías en la misma medida que yo. Yo, por mi parte, me siento capaz de ponerla al corriente de los mensajes. Ella me escucha con atención y jamás se burla de mí por ser tan mística.

Mi espejo creyente, Sonia Choquette, es otra confidente. Cuando la pongo al tanto de la postura de Jane

o de Elberta respecto a algo, ella me insta a confiar en sus testimonios. Cuando le confieso que me resulta fácil establecer contacto con ellas —hasta tal punto que a veces pongo en duda que sea real—, Sonia, una médium de tercera generación, me reprende. «No des por sentado que tiene que ser difícil —me advierte—. La comunicación con los espíritus es fácil y natural. No des por sentado que necesitas una gran preparación». Así pues, sin preparación pero con la mente abierta, persevero en mis contactos. «¿Puedo hablar con Jane? ¿Puedo hablar con Elberta?», y atiendo a sus respuestas. Ellas forman una parte primordial de mi camino de la escucha. He aprendido a dar credibilidad a sus mensajes.

Cuando comenzamos a tantear este contacto, al principio sentimos la tentación de menospreciar los mensajes que recibimos. «¿No debería ser más difícil?», nos preguntamos. «¿No debería entrañar un gran esfuerzo oír el más allá?».

No, insiste Sonia Choquette.

Aquí lo que importa es tener clara la expectativa de que somos capaces de oír las voces de nuestros seres queridos. El mero anhelo de contacto tiende nuestro puente con el más allá. Rezamos para oírles, y en efecto, nuestros seres queridos responden a la llamada. Sus mensajes nos consuelan. «No pongas en duda nuestro vínculo», manifiestan.

Por lo tanto, hemos de aprender a poner en duda nuestras dudas. A medida que las palabras se articulan en nuestra consciencia, hemos de confiar en que proceden del más allá. Escuchamos y anotamos lo que oímos. Nuestros seres queridos se manifiestan con afecto y serenidad. A diferencia de nosotros, ellos no dudan de nuestra conexión; es más, atienden de buen

«El mundo nos parece muy vacío si solo pensamos en montañas, ríos y ciudades. Pero si hay alguien, aquí o allá, que piensa en nosotros y siente con nosotros, y que, aun en la distancia, está cerca en espíritu, la Tierra se convierte en un jardín habitable».

Johann Wolfgang von Goethe

grado a nuestra llamada, igual que a nosotros. Sus palabras nos llegan con claridad. Tomamos nota de sus mensajes y nos sentimos reconfortados. Su actitud afectuosa es palpable. Nos embarga una sensación de bienestar. Al ir al encuentro de nuestros seres queridos dirigiéndonos al éter, ellos a su vez acuden a nuestro encuentro. Somos queridos, y somos capaces de sentir ese amor incluso después de que hayan cruzado al otro lado.

«¿Puedo hablar con X?», preguntamos, y es como si estuviéramos realizando una llamada telefónica. X nos responde. «Estás a salvo y protegido, yo te amparo», nos dice. Bolígrafo en mano, escuchando el dictado, el mensaje de amor se va plasmando por escrito. Ahí está, en blanco y negro: ¡el contacto!

«Mantenerse vulnerable es un riesgo que hemos de asumir si queremos experimentar la conexión».

BRENÉ BROWN

---

### PRUEBA ESTO

Te invito a que te adentres en el misticismo. Elige a un amigo o miembro de tu familia con quien sintieras un vínculo muy estrecho en vida. Simplemente formula la pregunta: «¿Puedo hablar con X?». Prepárate para recibir enseguida una respuesta afirmativa y escucha el testimonio de X. La mayoría de las veces te sentirás reconfortado, como si estuvieseis retomando el hilo de una preciada conversación. Puede que el mensaje sea breve, pero directo. Con toda probabilidad, te transmitirá la sensación de ser amado. Agradece a tu ser querido que se haya manifestado. Si lo deseas, prométele que os volveréis a poner en contacto pronto.

## ESCUCHAR EL MÁS ALLÁ

Susan Lander tiene el pelo castaño y rizado y los ojos grandes. Parece sensata, y lo es. Se gana la vida como médium, comunicándose con los difuntos. Es un espejo creyente con quien comparto mis experiencias sobrenaturales. La tranquilidad con la que muestra su confianza en el tema es contagiosa. Ella cree que el más allá, lejos de ser una ilusión, es tan absolutamente real como la vida misma.

Estoy emocionada ante mi inminente conversación con ella. Descuelgo el teléfono y la llamo a Florida. Nuestra amena charla fluye al pedirle que me hable acerca de la escucha del más allá.

—A mi modo de ver, hay varias dimensiones de escucha —explica Susan—. Está la escucha en las conversaciones corrientes, en las que procuro no ser demasiado superficial, pero a menudo me doy cuenta de que escucho para responder, en vez de prestar la debida atención. Es un reto porque me encanta compartir experiencias. Cuando caigo en la cuenta de que estoy haciendo esto, me consta que no estoy escuchando por escuchar, sino para dar la réplica. Soy una persona tremendamente extrovertida; me encanta hablar.

Como prueba de ello, sigue hablando a borbotones.

—El año pasado puse todo mi empeño en escuchar de verdad. Estar realmente presente cuando la gente te habla es una muestra de respeto. De entre las personas con las que me gusta conversar, mi favorita es una logopeda. Ella es muy consciente de los patrones del habla y marca un ritmo de pausas para escuchar. Ella marca el ritmo de nuestras conversaciones. De hecho, lo ralentiza todo; es muy relajante. Cuando ella habla, yo

«Todos estamos conectados… No se puede separar una vida de otra más de lo que se puede separar una brisa del viento».

MITCH ALBOM

estoy presente, y viceversa. Ahí está la Susan con los pies en la tierra.

Susan adopta un tono más meditativo. Sus palabras reflejan el cambio en su consciencia. Explica:

—Luego está la Susan médium. Es completamente distinta. El proceso de comunicación implica quedarnos al margen para escuchar a los espíritus con los cinco sentidos. Para mí, el objetivo es apartarme y convertirme en un mero canal para los mensajes de los espíritus. Son multisensoriales. Yo oigo, veo y siento sus testimonios. Todo mi cuerpo participa de forma activa, no solo mi cerebro, como sucede en las conversaciones corrientes. Lo importante es que utilizo todo mi cuerpo en lugar de mantener una conversación a nivel intelectual.

De nuevo, se me recuerda la diferencia entre escuchar con la cabeza y con el corazón. Lo que está describiendo parece ser la combinación de ambos.

Susan continúa:

—Cuando estoy escuchando a los espíritus, soy consciente de que es algo sagrado. Escucho con la máxima atención, ya que depositan en mí su confianza para transmitir sus mensajes. Es una enorme responsabilidad y un regalo. Son los seres queridos de la gente. Yo me encargo de escuchar para las personas de la tierra porque ellas carecen de esa capacidad. Tengo que dar lo mejor de mí, el cien por cien. Tengo que aguzar el oído. Me convierto en una gigantesca antena paranormal.

Susan hace una pausa para poner en orden sus pensamientos y añade en tono comedido:

—También es sumamente gratificante y la sensación es maravillosa. Ahora mismo, por ejemplo, veo caballos de tu amiga la criadora. Es una postal que envía a Dios, a lo divino, a la tierra.

«Las cosas que perdemos tienen una manera de volver a nosotros, aunque no siempre es la que esperamos».

J. K. Rowling

Sonrío pensando en Elberta, con la certeza de que se halla cerca.

## PRUEBA ESTO

Cierra los ojos e imagina que te encuentras en un lugar especial. Entra a ese lugar imaginando que tienes una cita con tu guía espiritual. ¿A quién ves? ¿Qué ves? Y lo más importante, ¿qué consejos te da? Tu guía es sabio y dulce. Permítete seguir sus consejos espirituales. Agradece a tu guía sus consejos y regresa a tu estado de consciencia con la certeza de haber establecido contacto y de que puedes acudir a tu guía de nuevo siempre que necesites orientación.

## Registro

¿Has hecho tus páginas matutinas, citas con el artista y paseos?

¿Qué has descubierto al escuchar de una manera consciente a quienes están en el más allá?

¿Encuentras que te sientes más conectado con aquellos que han fallecido?

¿Has notado renuencia? ¿Has sido capaz de superarla?

Identifica una experiencia de escucha memorable. ¿Cuál fue el «ajá» que extrajiste de ella?

# Escuchar a nuestros héroes

Escucha con la voluntad de aprender.

<small>Unarine Ramaru</small>

Esta semana seguiremos afianzando una vez más las herramientas con las que hemos experimentado, en este caso dirigiéndonos a nuestros héroes. A menudo desearíamos haber conocido a alguien —a los técnicos en animación tal vez querrían haber conocido a Walt Disney, o los libretistas a Oscar Hammerstein II—, pero nos daremos cuenta de que, con un poco de amplitud de miras e imaginación, puede que seamos capaces de conectar con estos héroes más fácilmente —y a un nivel más íntimo— de lo que cabría esperar.

## Dejar que los héroes se manifiesten

Ya hemos llegado a la quinta herramienta del arte de escuchar. A estas alturas, cuentas con preparación de sobra para probarla. Has practicado la escucha de tu voz interior y de los demás. Has escuchado con atención el mundo real y el del más allá. Últimamente has escuchado a los espíritus que amas y veneras. Ahora vas a intentar escuchar a los espíritus por los que sientes admiración, pero a los que no has conocido en persona; en resumidas cuentas, a tus héroes.

Del mismo modo que nos parece asombrosa la facilidad con la que conectamos con nuestros seres queridos, comunicarnos con nuestros héroes también es sencillo, no conlleva el menor esfuerzo. De nuevo, aquí lo que importa es nuestra intención. Hemos de tener un vehemente deseo de comunicarnos con ellos. Nuestros héroes responden a nuestra apertura. Primero conectamos con nosotros mismos para responder a la pregunta: «¿A quién admiramos realmente?».

«Una forma de recordar quién eres es recordar quiénes son tus héroes».

WALTER ISAACSON

Nuestros héroes son personales. Cuando nos preguntamos por quién sentimos admiración, tal vez las respuestas nos sorprendan. No siempre admiramos a quienes deberíamos, sino que admiramos porque sí. Nuestros héroes comparten nuestro sistema de valores. Si valoramos la educación, a lo mejor nuestro héroe es un magnífico maestro, como el difunto Joseph Campbell. Si valoramos la osadía, quizá Amelia Earhart nos parece una heroína. Si nos apasionan los caballos, es posible que admiremos al escritor Dick Francis. Y así sucesivamente. Al identificar —y reivindicar— a nuestros héroes, sentimos una conexión. Llevando esa chispa de conexión un paso más allá, podemos pedirle que nos guíe, cosa que hará, a menudo con una extraordinaria perspicacia a la hora de atender nuestras necesidades precisas.

Que no te quepa la menor duda: nuestros héroes siguen dando prueba de ello al responder a nuestra llamada. Su respuesta es cariñosa y certera. Si los invocamos con claridad, ellos detectan nuestras necesidades, aun cuando estas necesidades sean tácitas.

Escribo a Bill Wilson, cofundador de Alcohólicos Anónimos. Le profeso admiración por su valor al fundar una asociación. Él sintió la necesidad de confiar en que lo que a él le funcionó podría ser beneficioso para otros.

El hecho de publicar los pasos que él mismo había dado dentro de su plan de actuación para superar el alcoholismo fue un acto de tremenda valentía. Tuvo la osadía de pensar que su tabla de salvación también podría salvar a otros. Se convirtió en el vivo ejemplo de su propia caja de herramientas. Millones de personas han seguido su guía hasta la fecha.

Wilson responde en el acto y me recibe calurosamente. Me transmite que el hecho de que anime a la gente a escribir es un gran servicio. Me asegura que hay un lugar para mí y para mi trabajo sacando a relucir mi temor latente de que mi labor está desfasada. Wilson me parece bastante accesible. Me siento agradecida porque representa un espejo positivo. Cuando escribo: «¿Puedo hablar con Bill Wilson?», oigo la siguiente respuesta: «Julia, lo estás haciendo bien. Tu paciencia se verá recompensada. Deja a un lado tu desasosiego. Vas por buen camino, eres constante. No desesperes. Pídeme orientación e inspiración. Yo te guiaré. Encontrarás una voz que será firme y constante. Deja a un lado tu inquietud. Puedes escribir, y escribes bien. Abre tu corazón y permite que te guíe».

En una nota más formal, me dirijo al doctor Carl Jung. Este eminente psicólogo se atrevió a observar, identificar y describir el funcionamiento de la mente, que hasta entonces seguía siendo un misterio. Gracias a su labor, contamos con términos para definir las cosas. No nos enfrentábamos a algo vago, sino a nuestra «sombra». Se nos proporcionaron arquetipos para describir lo que hasta entonces habían sido en su mayor parte conceptos misteriosos de la mente. Jung nos retó a «nombrarlos y reclamarlos». Seguimos su iniciativa, y nuestra psique dejó de ser *terra incognita*. Observando la mente con objetividad, poniendo nombre a lo que veía, Jung trazó el mapa del territorio de la mente. La

«La vida se cimenta en la labor de otros individuos, vivos y muertos».

ALBERT EINSTEIN

suya fue una empresa épica. Sufrió el escarnio y el desprecio de sus colegas. Su valentía nos proporcionó un mapa de carreteras. A partir de entonces, la mente pudo ser explorada con impunidad; Jung lideró el camino.

Sus respuestas son más directas y cerebrales. Al igual que Wilson, hace mucho hincapié en recalcar la importancia de mi trabajo. Me siento reconfortada por su interés. Respeto su trabajo y me reconforta que él respete el mío.

Cuando le escribo al doctor Jung, me responde: «Señora Cameron, va por buen camino. Tiene mucho que ofrecer. Tiene capacidad para expresarse bien. Ahora mismo está reponiendo sus existencias. Llevar una vida profunda y tranquila es muy positivo. Le hará bien leer a Anaïs Nin. Tiene por delante muchas bondades».

La mención de Nin me pilló desprevenida. Yo sabía, por supuesto, que Jung y Nin eran coetáneos, pero me sorprendió su entusiasmo por ella. Movida por su recomendación, encargué un volumen de su trabajo. Han pasado cuarenta y cinco años desde que leí su obra.

Reflexionando sobre la conexión de Jung con Nin, todo comenzó a cobrar más sentido para mí. Los diarios de esta eran una crónica pormenorizada de su vida cotidiana. Jung animaba a sus pacientes a ser igual de comunicativos. Atendía a aquellos con el valor suficiente como para atreverse a ser sinceros. Pienso en uno de sus pacientes, un alcohólico al que emitió un nefasto diagnóstico: para curarse sería preciso que viviera una «experiencia espiritual trascendente». Se volcó con este paciente. No es de extrañar que se sintiera atraído por el círculo de la vida privada de Nin, cuya crónica encajaba totalmente con el estilo de este.

Wilson y Jung mantuvieron correspondencia personal. Jung respaldaba la convicción de Wilson de que

«La vida se expande o se encoge en función de nuestro valor».

ANAÏS NIN

el alcoholismo exigía una cura espiritual. A Wilson, por su parte, le conmovió en lo más hondo el interés de Jung por lo que en aquel entonces era un movimiento en ciernes y que con el tiempo reuniría millones de miembros: Alcohólicos Anónimos.

Escribiendo a Wilson y a Jung tengo la profunda sensación de que me guían personalmente. Voy por buen camino, me aseguran ambos, y yo, por mi parte, me alegro de oírlo. El hecho de que Wilson viajara «al más allá» durante sus sesiones de espiritismo como práctica habitual en su vida espiritual es poco conocido. Era reacio a hacer público su interés en el ocultismo por temor a ser considerado demasiado místico. No quería que etiquetaran a Alcohólicos Anónimos como algo paranormal. Hace poco tuve el privilegio de leer treinta y tantas cartas personales de Wilson. En ellas revelaba su profunda y firme convicción de que era posible acceder al más allá..., ¡y muy útil! La primera vez que escribí a Wilson manifestó que estaba «encantado» de que tuviéramos «algunos intereses en común». Así pues, alentada con ello, escribirle se convirtió en una práctica habitual para mí. Él, por su parte, respondía a mi correspondencia con cordialidad y viveza.

Al escribir a nuestros héroes, forjamos un vínculo que nos infunde valor y nos guía. Al oír las reflexiones de nuestros héroes acerca de nuestros asuntos personales, llegamos a dilucidar la dimensión de nuestra vida. Se nos asegura que nuestros dilemas merecen la máxima atención. Lejos de ser baladí, su resolución es profunda.

Al principio tal vez nos preocupe importunar a nuestros héroes para pedirles consejo, pero cuando responden a nuestro llamamiento nos damos cuenta de que no es ninguna molestia; es más, muestran un pro-

«Nuestro principal deseo es alguien que nos inspire a ser lo que sabemos que podríamos ser».

RALPH WALDO EMERSON

fundo interés en nuestros asuntos. Al pedirles orientación, nos guían, y con gran sabiduría. Puede que, igual que cuando hablábamos con nuestro yo superior, el consejo que recibamos sea simple y directo. Por encima de todo, es afectuoso. Es como si nuestros héroes ahora fueran más heroicos si cabe. Son nuestros consejeros, pero puede que a su vez sean aconsejados por el Gran Creador.

No existe ninguna pregunta demasiado baladí que no merezca su atención. Da la impresión de que poseen un pozo infinito de sabiduría y paciencia. «¿Qué debería hacer con respecto a X?», preguntamos. Su respuesta atañe tanto a X como a nosotros mismos. Al principio puede que su sabiduría nos resulte algo chocante. Con el tiempo, llegamos a contar con ella.

A lo mejor escribimos: «Estoy preocupado por X», y la respuesta se limita a «No hay motivo para preocuparse. Se te guía con prudencia por el buen camino». Una y otra vez sus consejos sitúan los acontecimientos de lleno en el ahora. Se nos aconseja no calentarnos la cabeza innecesariamente y tener fe. «Nosotros te amparamos», se nos dice. «Estás a salvo y protegido». Nuestra sensación de seguridad aumenta de forma gradual. Los consejos que nos dan nuestros héroes demuestran ser fidedignos. Se nos asegura: «Aquí, muchos velamos por tu bienestar». Alentados por dicha guía, aprendemos a confiar.

Nuestros héroes no son los únicos que miran por nosotros; los demás, también. Comenzamos a sentir lo que podríamos llamar «fuerzas superiores»: seres bondadosos que se preocupan por nuestro bienestar. Cuando invocamos a fuerzas superiores, puede que oigamos «pequeño», un término cariñoso. Ciertamente, somos pequeños en comparación con ellas: somos como un

bebé en brazos. Al principio puede que dichos términos nos parezcan chocantes, pero a medida que pasa el tiempo nos relajamos y llegamos a apreciarlos. Llegamos a sentirnos seguros, y a valorar que se nos aprecie.

Nuestros héroes nos tienen en gran estima. Tal vez pongamos en duda nuestra conexión con ellos, pero ellos no cuestionan su vínculo con nosotros. Cuando apelamos a ellos, acuden a nuestro encuentro. Cuando les formulamos una pregunta, la ponderan minuciosamente y sin demora.

Así pues, de nuevo, pido hablar con Bill Wilson. Él responde enseguida: «Julia, te oigo y te bendigo. Hay un lugar para ti y para tu trabajo. No te preocupes. Te encuentro estable y feliz. Tienes por delante muchas bondades. Se te guía con prudencia por el buen camino. No temas que tu talento merme; en vez de eso, celebra tus triunfos. Tendrás capacidad para escribir bien».

Y a continuación vuelvo a escribir a Carl Jung, que responde: «Señora Cameron, cuánto me alegro de oírla. Se encuentra junto a una puerta y, cuando pida a las fuerzas superiores que la custodien y guíen, la cruzará sin peligro. Confíe en la ayuda espiritual. Está bien conectada».

> «A veces, las preguntas son complicadas y las respuestas, simples».
>
> DOCTOR SEUSS

---

### PRUEBA ESTO

Coge el bolígrafo y escribe a un héroe personal. Pídele que te guíe y anota los consejos que oigas. No te sorprendas por la facilidad con la que te llegan sus consejos. El arte de escuchar se construye sobre sí mismo. Se te guía con prudencia por el buen camino.

### Susurros en el viento

Me despierto temprano…, demasiado temprano. Me arrebujo bajo las mantas, pero es en vano. El sueño es un recuerdo. Tumbada despierta, oigo el canto de los pájaros que revolotean entre los enebros y los pinos de mi jardín. La nieve ha desaparecido y hace un día cálido. Un cielo azul radiante, nubes blancas y esponjosas. De la noche a la mañana, los iris de mi jardín han florecido. Son de un blanco níveo, pero anuncian la primavera, no el invierno. Como los pájaros cantores, preludian el cambio de estación.

Ahora oigo un zumbido. El viento está arreciando. Según el pronóstico, las ráfagas de viento alcanzarán los ochenta kilómetros por hora. Doy gracias por no estar en un vuelo. Ochenta kilómetros por hora es el límite máximo en el que pueden despegar los aviones. En Santa Fe, abril y mayo son conocidos por sus vientos. Salgo del dormitorio y me dirijo a la cocina. Un pino piñonero azota el paño de cristal de la ventana. El sonido del viento me pone nerviosa, tal vez por la cantidad de tornados que viví en el Medio Oeste a lo largo de mi infancia. Lily también está nerviosa. Se acerca con cautela a la ventana y se queda mirando el azote del pino piñonero.

«No pasa nada, Lily —le digo—. Aquí no tenemos tornados».

Mi suave tono de voz la tranquiliza. Viene a mi encuentro y frota la nariz contra mi pierna.

Desde la sala de estar, oigo un repiqueteo. El viento está haciendo que la chimenea se bambolee.

«Pues a lo mejor sí tenemos tornados aquí», me da por pensar. Lily se retira a su escondite favorito: un rincón detrás del perchero. Hecha un ovillo, está deci-

«Todo lo que puedas imaginar es real».

Pablo Picasso

dida a esperar a que cese el viento. Todavía en pijama, yo también me hago un ovillo en el sofá de la sala de estar. El sonido del viento es primigenio. Estoy asustada. Como siempre cuando estoy nerviosa, me pongo a escribir. Estoy decidida a escribir a mano tres páginas matutinas. «Hace viento —comienzo—. Mucho viento». El teléfono suena con estridencia y voy corriendo a responder.

Me llama mi amigo Jay Stinnett, director de programas del Centro de Retiros Mago en Sedona, Arizona. Me saluda en tono jovial.

—Hola, amiga bonita.

Entramos en materia directamente. Jay está escribiendo un libro sobre uno de mis héroes: Bill Wilson, el cofundador de Alcohólicos Anónimos. Jay se levanta todas las mañanas a las cuatro y media y se pone a escribir. A menudo se despierta rumiando la primera frase. Él atiende a la voz que le guía. Pero me dice que el libro se le está haciendo cuesta arriba, que se está construyendo muy despacio, página a página. Le pongo al corriente de que yo también estoy trabajando en un libro, y que Bill Wilson también aparece en mis páginas.

—Se llama *El arte de escuchar* —le digo.

—Ah. Ah, vaya —responde.

Veterano del camino espiritual, Stinnett es un practicante de la escucha desde hace treinta y cinco años. Cuando le digo que mi capítulo sobre Bill Wilson se titula «Escuchar a nuestros héroes», se ríe entre dientes. Bill Wilson es un héroe para mí, pero también para él. Stinnett tiene en su haber varios centenares de cartas personales de Wilson. En ellas, Wilson describe su profundo interés en el espiritismo.

—Yo no tenía experiencia en el espiritismo —señala Stinnett—, pero ahora disfruto mucho con ello.

—Me cuenta la estancia de una semana con su esposa, Adele, en Lily Dale, un centro espiritualista del estado de Nueva York—. Está situado en uno de los dos bosques antiguos que quedan en la zona. Alberga ochenta casas y, para vivir allí, tienes que ser médium acreditado.

Stinnett hace una pausa, permitiendo que cale la idea de los ochenta médiums. Acto seguido continúa:

—Tres veces al día organizan sesiones en las que los médiums realizan lecturas en frío para el público. Es probable que hayamos asistido a un centenar de lecturas. Son muy breves, pero van al grano. Mientras estábamos allí, nuestra amiga, la médium Lisa Williams, hizo una lectura con Bill Wilson y el doctor Bob Smith, los cofundadores de Alcohólicos Anónimos. El doctor Bob no paró de gastar bromas desternillantes.

Le cuento a Stinnett mi propia experiencia al invocar al doctor Bob.

—«Soy mucho más alegre de lo que mi reputación me permite», dijo.

—¡Sí, cierto! —exclama Stinnett. Habla de los espíritus con cariño. Su interacción con ellos ha sido positiva. Sus contactos han sido fáciles y fehacientes. La puerta al más allá se cruza fácilmente. Conversando con él, encuentro validada mi experiencia.

Me retiro a dormir. El viento suena más amortiguado en el dormitorio. Decido recuperar el sueño perdido. Me arrebujo bajo las mantas y, cuando estoy casi dormida, ¡paf!, Lily salta encima de mí y se pone a hurgar bajo los cobertores. En vez de quitármela de encima, me quedo inmóvil mientras me vence el sueño.

Horas después, al despertarme, Lily sigue durmiendo hecha un ovillo. Pero el viento, el viento infernal, por fortuna ha cesado.

«Es la posibilidad de hacer realidad un sueño lo que hace que la vida sea interesante».

Paulo Coelho

---

## PRUEBA ESTO

Identifica uno de tus héroes que haya fallecido. Pídele que se manifieste, y escribe lo que oigas.

---

REGISTRO

¿Has hecho tus páginas matutinas, citas con el artista y paseos?

¿Qué has descubierto al escuchar de una manera consciente a tus héroes?

¿Encuentras una fuente de sabiduría inesperada?

¿Has notado renuencia? ¿Has sido capaz de superarla?

Identifica una experiencia de escucha memorable. ¿Cuál fue el «ajá» que extrajiste de ella?

# Escuchar el silencio

La palabra «escuchar» tiene el mismo número de letras que la palabra «silencio».

ALFRED BRENDEL

Esta última semana buscaremos el silencio de manera consciente. Versados ya en infinidad de formas de escuchar, probaremos una más: escuchar el silencio. Aprenderemos a crear silencio a nuestro alrededor y a adquirir sabiduría de él. Aprenderemos lo que el silencio nos aporta y cómo la ausencia de sonido puede crear no aislamiento, sino conexión.

## EL VALOR DEL SILENCIO

Puede que te dé la impresión de que la sexta herramienta del arte de escuchar no es una herramienta. Has aprendido a escuchar con atención el sonido, y ahora vas a practicar la escucha atenta del sonido del silencio. Efectivamente: el silencio. Es escuchando el sonido de la ausencia de sonido como llegamos a apreciar el sonido del sonido.

El silencio requiere hábito. Estamos acostumbrados al sonido. Al experimentar el sonido de la ausencia de sonido, conectamos con nuestra fuente de sabiduría. La vorágine de pensamientos se ralentiza, y después llega la quietud. Es entonces cuando empezamos a oír la «pequeña voz interior», que de hecho puede adquirir una

«El silencio es el lenguaje de Dios, todo lo demás es una mala traducción».

RUMI

gran magnitud. Conforme pasan los minutos, experimentamos la sensación de tomar el rumbo. Se nos guía. Intuimos qué paso deberíamos dar a continuación. En silencio, oímos la voz de nuestro creador. El arte de escuchar adquiere más profundidad y riqueza. Una inmensa paz embarga nuestros sentidos.

Al principio, el silencio nos resulta inquietante. Nos estremecemos en su inesperado vacío. A medida que nos habituamos al vacío, encontramos que, lejos de parecernos hueco, más bien nos parece colmado de algo benévolo, un poder superior que mira por nuestro bienestar. Cuando abrazamos esta presencia, el silencio nos arropa. El terror que nos provoca la nada desaparece cuando aprendemos que, después de todo, la «nada» alberga «algo».

El arte de escuchar requiere atención, y nada agudiza más nuestra atención que el silencio. Cuando nos esforzamos en oír algo —lo que sea—, nuestra escucha se refina. El sonido más inapreciable capta nuestra atención. Escuchamos el sonido y escuchamos el silencio, y el sonido existente entre los sonidos. Nos vemos empujados al presente a oír cada instante. Nuestros pensamientos se expanden.

Cada instante transcurre despacio. Dejamos a un lado la prisa en favor de la atención. Experimentamos la languidez y nos resulta agradable. Sentimos el ritmo de nuestro cuerpo pálpito a pálpito. La paz —hasta ahora una sensación desconocida— se apodera de nuestros sentidos. Experimentamos la calma, y la sensación es deliciosa.

Escuchando el silencio, distinguimos la pequeña voz interior. Estamos meditando, aunque puede que no lo llamemos así. Escuchando el silencio, percibimos la magnífica sonoridad del universo. Donde no hay nada, impera algo grandioso.

«Descubro que el silencio es algo que de hecho puedes oír».

Haruki Murakami

Cuando prestamos atención al silencio, lo apreciamos enseguida. Un par de instantes bastan para situarnos en el ahora. Perdemos la noción del tiempo. Los minutos que pasamos sentados parecen horas. Las horas que pasamos sentados parecen minutos.

Una meditación zen de diez minutos pasa rápido…, y despacio. El toque de un gong que pone fin al tiempo resuena a través de nosotros y en nuestro interior. El suave toque es sonoro. Nos hemos habituado al silencio.

Al volver a dirigir nuestra atención al mundo, encontramos que nuestros pensamientos se han refinado. El tiempo que hemos pasado en silencio ha sido fructífero. Nuestros sentidos están despiertos y alertas. Cultivamos el arte de escuchar.

## PRUEBA ESTO

Pon la alarma para dentro de tres minutos. Cierra los ojos y deja que el silencio alimente tu espíritu. La meditación, por corta que sea, es revitalizadora. A lo largo de la semana que viene, ve un poquito más allá, añadiendo tres minutos más cada día. Al final de la semana habrás llegado a los veinte minutos, la cantidad de tiempo recomendada por la mayoría de los maestros espirituales.

## BUSCAR EL SILENCIO

«¡Julia, es que no consigo encontrar un lugar en silencio!», me dicen a menudo. No siempre resulta fácil localizar un espacio silencioso, pero vale la pena inten-

tarlo. He tenido alumnos que me han comentado que donde más silencio —y sabiduría— hallan es nadando en una piscina. Bajo el agua, el mundo parece lejano, y ese medio donde el sonido se amortigua hace que se estreche el contacto con uno mismo. Algunos viven en la ciudad, donde apenas hay un momento sin sonidos de sirenas, vecinos o tráfico; otros siguen viviendo en casas caóticas, con televisores, niños y mascotas, donde no parece existir la menor posibilidad de silencio. A los que les resulte imposible encontrar el silencio en sus vidas, les sugiero que exploren las posibilidades.

Sarah, que reside en una ciudad, asegura que ir a una iglesia a mitad del día le aporta mucha más quietud de la que esperaba. «No soy creyente —explica—, pero entro a una iglesia por el mero hecho de sentarme y escuchar durante unos minutos. El silencio es asombroso. Puedo salir de una calle transitada e internarme en un inesperado remanso de paz. Al principio me resultaba un poco chocante, pero cuando me rendí al silencio y lo escuché, me pareció un lugar donde se respiraba una gran paz y sabiduría».

Algunos se decantan por las bibliotecas, donde el silencio de las hileras de libros les proporciona solaz. Otros van expresamente a un sitio tranquilo, como un aparcamiento vacío o a una calle apartada, para pasar unos instantes escuchando el silencio del interior del coche, sin más. Greta, una ocupada madre de tres niños, dice que a veces simplemente se queda sentada en el coche en el camino de entrada a su casa. «Igual suena raro —me comenta—, pero a mí me funciona. A veces solo me quedo en el coche un par de minutos cuando vengo sola de hacer recados o de dejar a los niños en el colegio: cada vez que dispongo del coche para mí sola, por poco tiempo que sea, tengo la posibilidad de aislar-

«Silencio es la Oración».

MADRE TERESA

me en un espacio en silencio. Me ayuda a aclararme las ideas, y siempre me calma». Sentándonos a escuchar sin más en el lugar más tranquilo encontramos que podemos generar un drástico y extraordinario cambio en nuestras percepciones.

Lo que con mayor frecuencia me comentan es que hacer una pausa para escuchar el silencio proporciona una sensación de calma y posibilidades. Personalmente, me consta que es cierto.

—El silencio me intimida —confiesa mi amigo Jerry—. Me siento vulnerable cuando escucho el silencio, y soy consciente de que procuro evitarlo. En mi casa siempre está puesta la televisión, y en el coche siempre llevo encendida la radio. Cuando salgo a correr, escucho música o un podcast. Estoy enganchado a todos mis dispositivos…, y a su ruido. Creo que me da miedo estar a solas con mis pensamientos.

Puede que sea cierto, le digo a Jerry, pero voy a animarle a intentarlo.

—¿Qué te parece cinco minutos de silencio? —propongo—. ¿O dos, como experimento?

—¿Puedo probar y te llamo? —dice. Su ansiedad es patente a través del teléfono.

—Aquí estoy.

Al cabo de unos minutos, suena mi teléfono. Es Jerry, dando el parte.

—He dejado la casa en silencio, me he sentado y me he puesto a escuchar —me cuenta—. Me ha resultado extraño y me he puesto nervioso. No obstante, también me ha parecido interesante. Me he acordado de algo que tenía que hacer hoy, y se me han ocurrido unas cuantas ideas acerca de cómo debería organizar mi semana de trabajo.

—Parece que vas encaminado —respondo.

«La mayoría de la gente tiene verdadero pavor al silencio».

E. E. Cummings

«Para todos los males hay dos remedios: el tiempo y el silencio».

ALEJANDRO DUMAS

—Creo que volveré a probar —comenta. Sonrío al colgar.

En repetidas ocasiones he visto que a mis alumnos les pone nerviosos la idea de buscar el silencio. Es, qué duda cabe, una experiencia extraña para la mayoría de la gente. Incluso quienes llevan una vida tranquila en lugares tranquilos tienden a rodearse de sonidos que les resultan familiares, ya sea la televisión, la radio o el sonido metálico del teléfono móvil. Y, sin embargo, en repetidas ocasiones he apreciado el valor de propiciar el silencio y escucharlo. Cuando salimos de nuestra zona de confort, se abre un mundo de posibilidades. En el silencio hay respuestas.

## PRUEBA ESTO

Crea —o busca— el espacio más silencioso que puedas. A lo mejor es una iglesia o una biblioteca. O quizá es en casa, con los dispositivos apagados. Sea cual sea tu elección, permítete buscarla y, a continuación, entrégate a ella. Nota tu renuencia, si es que la sientes. ¿Te pone nervioso perderte algo si apagas el teléfono? ¿Te sientes incómodo sin el parloteo de la gente o la televisión de fondo? Permítete superar tu propia renuencia. Pasa unos minutos en silencio y escucha de manera consciente. ¿Remite la ansiedad? ¿Oyes revelaciones o ideas? ¿Sientes una conexión con una fuerza superior? Cuando regresas a tu entorno sonoro habitual, ¿son más acusados los sonidos? ¿Los percibes desde un nuevo prisma? ¿Conservas la sensación de calma después de pasar del silencio al sonido?

Intenta convertir esto en un hábito. Como cualquier hábito, con la práctica se le coge el tranquillo.

## Escuchar la voz de Dios

Me siento a comer en el Santa Fe Bar & Grill con mi amiga Scottie. Lleva unas modernas gafas con un alegre degradado rojo. Le pregunto por ellas, y decido que también iré a la óptica del centro que me recomienda.

—Allí tienen un montón de diseños europeos —comenta—. Las gafas son geniales. Las tengo prácticamente de todos los colores; me gusta combinarlas con los complementos.

Le digo que casi he terminado el libro. Le hace mucha ilusión; ella siempre es un entusiasta espejo creyente para mí, con una fe a ultranza en mi labor que me motiva a seguir adelante.

—¿Cómo termina? —desea saber.

—Bueno, escribo acerca de escuchar el silencio.

Ella se ríe con ganas.

—Sí, sí. —Asiente—. Ya sabes que me siento en silencio todas las mañanas, y a menudo por las noches —comenta.

Asiento a modo de aprobación.

—Quemo incienso y hasta me siento en silencio con mis perros. Han aprendido a hacerlo —dice tan tranquila.

Yo sonrío al pensar que no estoy segura de poder entrenar a Lily para que haga lo mismo.

—Es en silencio —continúa Scottie— cuando escucho la voz de Dios.

Interesada, le mantengo la mirada.

—Sí —convengo—. Entiendo.

—He aprendido que, si paso tiempo sentada en silencio, siempre consigo encontrar la orientación que busco —explica. Creo que no es la única. Yo misma lo

«A veces, el silencio es la mejor respuesta».

Dalái Lama XIV

he constatado, y conozco a muchos otros que recurren a una práctica similar y que alcanzan una fuente de sabiduría gracias a un poder superior a ellos mismos, al cual pueden o no optar por llamar Dios.

«Da igual cómo lo llaméis —les digo a menudo a mis alumnos—. Lo único que importa es que mantengáis la mente abierta a la idea de que a lo mejor la ayuda va más allá de lo que podríais pensar». Somos guiados y alentados por una fuerza superior si estamos dispuestos a pedir orientación.

Pienso en las tradiciones que preconizan el silencio, y que directa o indirectamente invocan la presencia de algo superior: «un momento de silencio» para alguien que está sufriendo o que se siente perdido; la tradición de la meditación en silencio en los conventos o monasterios como medio para conectar con Dios; el instinto innato de quedarse en silencio con los demás durante un duelo. La idea de rezar en silencio cuando pedimos ayuda directamente; el impulso de permanecer en silencio y sencillamente «dejar espacio» cuando alguien está sufriendo a nuestro lado. En todos estos casos, nos abrimos de manera natural —e incluso buscamos— el apoyo de algo que se halla más allá de nosotros mismos.

Sí, el silencio es poderoso. Sí, en silencio somos capaces de buscar —y oír— la voz de algo benévolo.

«El silencio es una fuente de Gran Fuerza».

Lao Tzu

## PRUEBA ESTO

Ahora te pido que experimentes con amplitud de miras. No es necesario que emplees el término «Dios» para describir la fuerza superior con la que desees conectar, sea cual sea. Yo me crie en el credo católico y a menudo he descrito esa educación como una «catapulta directa al ateísmo». Cuando senté la cabeza, los mayores me decían que tenía que creer en un poder superior y yo me rebelaba aduciendo simple y llanamente que eso estaba descartado para mí.

«No tiene por qué llamarse Dios», insistían. De modo que decidí dar credibilidad al verso de un poema de Dylan Thomas: «La fuerza que por el verde tallo impulsa la flor». Todavía creo en esa fuerza. Creo que representa el poder de la creación —de la creatividad y espiritualidad—, que en mi opinión son la misma cosa.

Así que te pido que encuentres cualquier versión de una fuerza superior y que te sientes en silencio con la intención de abrirte a ella. Puedes sentarte en silencio a escuchar, puedes formular una pregunta o expresar una inquietud para tus adentros; el punto de partida es lo que sea que más te esté agobiando. ¿Oyes la voz que te guía? ¿Sientes paz? ¿Te sientes al menos aliviado o relajado? Permítete experimentar abriéndote al silencio, y ten presente lo que este te depara.

## EL REGOCIJO DE LOS VECINOS

Unas esponjosas nubes blancas envuelven los picos montañosos. Una suave brisa acaricia el pino piñonero. Lily

está fuera, de guardia, con un nuevo collar antiladridos. Cuando ladre, si es que ladra, se dispara un espray de citronela, un olor que los perros detestan. Pronto aprenderá que ladrar tiene consecuencias desagradables. Llamo por teléfono a mis vecinos y les pongo al corriente de la medida que he tomado. Esta noche debería reinar el silencio.

Nick Kapustinsky acudió en mi rescate, descifró las complicadas instrucciones del collar y lo ajustó bien al cuello de Lily. Mientras se lo estaba poniendo, Lily rondaba a la altura de sus rodillas. Él le hablaba mientras se afanaba en la tarea. Lily estaba eufórica por ser objeto de tanta atención.

—Listo, chica. Estás hecha una monada con tu nuevo collar. Eres una señorita muy elegante. Espera un momento que te lo ajuste. Un pelín más apretado. Así parece que está perfecto. Qué buena chica eres.

Los halagos de Nick se quedan flotando en el aire cuando se marcha. Lily entra en casa y yo lo imito: hablo más con ella, no menos.

—Muy bien —le digo—. Muy bien. Qué perrita más linda. —Lily se tumba, totalmente estirada, y empieza a retorcer el cuello, acostumbrándose al nuevo collar. Pero no ladra. Ni el menor ladrido.

Llamo a Emma y la pongo al corriente del amable gesto de Nick.

—Entonces, ¿se acciona un espray, no una descarga? —pregunta Emma.

—Sí.

—Eso está mucho mejor. —Emma, igual que Nick, es una amante de los perros.

—Coincido contigo. Puede que le desagrade el espray, pero no le hará daño. Esta noche debería portarse bien. Eso espero.

Tras colgar a Emma, dirijo mi atención una vez más a Lily y le pregunto:

—¿Has oído eso, pequeña? Esta noche, nada de ladridos. —Lily no me mira a los ojos. Tal vez sospeche que soy la malvada que se esconde detrás de su nuevo collar.

Está anocheciendo, un día después. Mi noche —y la de mis vecinos— transcurrió sin ladridos. Llamo a Nick para ponerle al tanto de nuestro triunfo y dice: «Lily es lista. Puede que ya haya descubierto que ladrar es sinónimo de espray». Lily no ha ladrado en todo el día. Ni un solo ladrido. A lo mejor Nick tiene razón y ya ha descubierto la causa y el efecto: ladrar provoca una rociada de espray.

—Eres un lince —le digo a Lily. Ya sea por mi tono de voz o por su vocabulario, comprende el elogio. Se pone a dar coletazos contra el suelo y acto seguido viene a mi encuentro a que la acaricie—. Qué buena chica eres —sigo—. Eres un lince.

Me doy cuenta de la ironía de mi situación: mientras escribo un libro acerca de la escucha, mi perrita ha molestado a los vecinos por el ruido. Al menos, hemos encontrado una solución.

## PRUEBA ESTO

Has completado seis semanas de escucha. ¿Qué cambios has apreciado —o realizado— en tu entorno? ¿Sientes una mayor conexión con el mundo, las personas y las fuerzas superiores que te rodean? ¿Has notado un cambio en aquellos a quienes escuchas? Como escuchas con más atención, ¿también lo hacen ellos?

### REGISTRO

¿Has hecho tus páginas matutinas, citas con el artista y paseos?

¿Qué has descubierto al escuchar de una manera consciente el silencio?

¿Encuentras que te sientes más conectado contigo mismo?

¿Has notado renuencia? ¿Has sido capaz de superarla?

Identifica una experiencia de escucha memorable. ¿Cuál fue el «ajá» que extrajiste de ella?

# Epílogo

Ha llegado la primavera. Los árboles frutales lucen un manto festivo. Los arbustos de campanas doradas y lilas perfuman el aire. En lo alto de un sauce con un nuevo verdor, los pájaros cantores entonan notas en cascada. La pequeña Lily está pendiente de cualquier avistamiento o sonido. El silencio del invierno ha quedado atrás. Tenemos por delante la primavera, el verano y el otoño: tres estaciones de cantos. El arte de escuchar se halla en todo su apogeo.

Resulta fácil, al salir a pasear, quedarse extasiado por los sentidos. El alegre gorjeo de los pájaros levanta el ánimo. «¿Dónde habéis estado tanto tiempo?», preguntamos para nuestros adentros. «No pasa nada, ya estamos de vuelta», responden los pájaros.

En invierno teníamos silencio, o el graznido bronco de los cuervos. Los pájaros de primavera poseen un timbre más melódico, muchos cantan al unísono. Entonan sonatas desde las copas de los árboles. Un coro da la bienvenida al día a pleno pulmón. A Lily se le cruza en el camino un silencioso escarabajo que avanza

«En el silencio hay elocuencia. Deja de tejer y mira cómo mejora el patrón».

RUMI

fatigosamente. Embelesada con el sonido, no le hace ni caso. Al acercarse al patio de juegos de su amigo Otis, Lily saluda con un ladrido, que suena suave y musical en el ambiente primaveral. Otis le corresponde con otro ladrido: un bajo profundo. Es un perro grande.

Al llegar a casa, Lily corretea en círculos junto a la puerta. Sabe que le espera su crujiente comida para perros. El paseo le ha abierto el apetito. Me acomodo para escribir mientras ella mastica absolutamente concentrada. Las chapas de su collar tintinean como pequeños cascabeles contra el borde del bol. De pronto, deja de comer. La oigo corretear por el suelo de losas. Está persiguiendo a una mariposa amarilla que no sé cómo se ha colado dentro.

Abrigo la esperanza de que me hayas acompañado a lo largo del camino de la escucha, y de que el viaje te haya resultado gratificante. Confió en que cada tipo de escucha se haya convertido en un hábito para ti; de que te muevas con soltura de una a otra, fijándote en el mundo que te rodea, conectando con tus conocidos e invocando a tu yo superior, a tus seres queridos, a tus héroes e incluso a tu silencio cuando lo necesites. Las herramientas del arte de escuchar son portátiles y gratuitas, puedes llevártelas a todas partes y utilizarlas en cualquier situación. Por experiencia, siempre vale la pena y resulta gratificante escuchar con atención.

Salgo al porche para aspirar la fresca brisa primaveral. Los altos abedules brillan con la luz de la tarde al tiempo que sus abundantes hojas se agitan en los extremos de sus cimbreantes ramas, produciendo un sonido como el de un suave aguacero. Escuchando, me conecto con el mundo que me rodea. Conectándome con el mundo que me rodea, escucho.

# Agradecimientos

A Jeannette Aycock, por su orientación
A Scott Bercu, por sus atenciones
A Gerard Hackett, por su lealtad
A Emma Lively, por sus dotes artísticas
A Susan Raihofer, por su diligencia
A Domenica Cameron-Scorsese, por su fe
A Ed Towle, por su convicción

# Índice alfabético